繪畫大師
Q&A

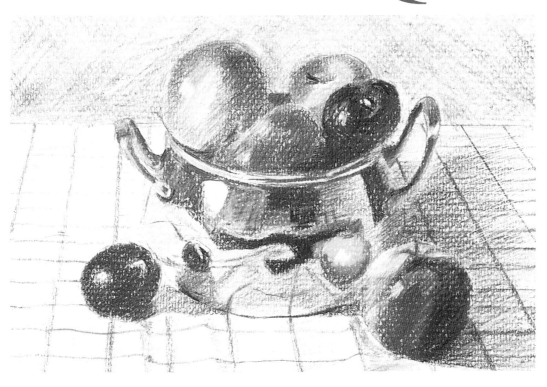

JEREMY GALTON　　著

陳寬祐　　校審

陳美智　　譯

視傳文化事業有限公司

出版序

　　有人曾說：「我們在工作時間所做的事，決定我們的財富；我們在閒暇時所做的事，決定我們的為人」。

　　這也難怪，若一個人的一天分成三等份，工作、睡眠各佔三分之一，剩下的就屬於休閒了，這段非常重要的三分之一卻常常被忽略。隨著社會形態逐漸改變，個人的工作時數縮短，雖然休閒時間增多了，但是卻困擾許多不知道如何安排閒暇活動的人；日夜顛倒上網咖或蒙頭大睡，都不是健康之道。

　　在與歐美國家之出版業合作的過程中，我們驚訝於他們對有關如何充實個人休閒生活，提供了相當豐富的出版資訊，舉凡繪畫、攝影、烹飪、手工藝等應有盡有，圖文內容多彩多姿令人嘆為觀止！這些見聞興起了見賢思齊的想法。

　　這套「繪畫大師Q&A系列」就是在這種意念下所產生的作品之一。我們認為「繪畫」是最親切、最便於接觸的藝術形式，所以特精選這套繪畫技法叢書，並將之翻譯成中文，期望大家關掉電腦、遠離電視，讓這些大師們幫助大家重拾塵封已久的畫筆，再現遺忘多時的歡樂，毫無畏懼放膽塗鴉，讓每一個週休二日都是期待的快樂畫畫天！

　　也許我們無法成為一位藝術家，但是我們確信有能力營造一個自得其樂的小天地，並從其中得到無限的安慰與祥和。

　　這是視傳文化事業公司最重要的出版理念之一。

視傳文化總編輯

陳寬祐

目錄

前言

或許我們可將素描定義為：「單純以線條在二度平面上表現三度空間世界的藝術。」其實素描與繪畫難以劃清界限，你可用顏料來畫素描，也可運用繪畫的手法、以色鉛筆來完成複雜的畫面。本書畫作使用的作畫工具在紙面所畫下的都只是線條（與繪畫作品上顏料或多或寡的暈積渲染有所不同）。素描使用的主要工具有普通的鉛筆、色鉛筆、石墨、墨水筆，但你也可以使用素描筆（白堊筆）、炭精筆、簽字筆及原子筆。

迨至十八世紀，藝術家們仍一直將素描視為繪畫的前期準備工作。直至晚近，才有為素描而素描的創作產生。以文藝復興時期一些繪畫大師未簽名的習作為例，大師們畫這些素描的用意，只是作為作畫前的練習與準備，他們絕計不知這些習作今日會被裝框裱褙，並於博物館與畫廊中展示。

長久以來，素描已成為描繪景物慣用的方式，它不需要繪畫創作所需繁雜而笨重的工具。一支鉛筆、一本素描簿，便能為一段假期作見證，而舉凡風景、城鎮景觀、花卉、人物則都是理想的素描題材。

一件素描或速寫作品能同時呈現你「眼之所見」與「心之所想」。與相片相較，素描更能勾起你的回憶，令你回味無窮。相片所能傳達的是「那裏」確實的景物，但素描所能記載的則是「你」所見到的景物。許多藝術家都隨身攜帶素描簿，隨時畫下所到之處、所見所聞。他們已善於在瞬間觀察事物，並迅速下筆描繪，幾乎不必思及本書即將介紹的各種技法。其實你也能進步神速──無數的練習加上些許的導引，將使你更臻完美。

使用你在當地美術用品店中所能找到品質最佳的素描用紙與用具，避免使用廉價的畫紙（這類畫紙極易變黃）。此外，品質不佳的色鉛筆也很容易褪色，因其所採用的色料或染料無法長久保存。

素描可用的鉛筆種類眾多，常令人眼花撩亂。鉛筆的筆芯是由石墨（碳的一種形式）粉末與不同份量的粘土混合而成，石墨的比例愈多，筆芯的質地愈軟，所畫出的線條愈暗。鉛筆從硬質筆芯到軟質筆芯可分為：8H、7H、6H、5H、4H、3H、2H、H、HB、F、B、2B、3、4B、5B、6B、7B、8B。筆芯最硬的

鉛筆所畫出的線條是淺灰的、銀色的，而筆芯最軟的鉛筆所畫出的線條則是深黑色的。初學者可先嘗試選擇從3H到HB及6B範圍內的鉛筆。

炭條或炭筆質地較軟，畫出的線條較黑，可迅速地畫滿大片的畫面。如果你採用有色的紙作畫，便可使用各種素描筆（白堊筆）或鋅白（中國白）來畫出畫面最亮的高光部分。

在對鉛筆畫建立信心之後，墨水筆是值得嘗試的方式。墨水筆這種工具與鉛筆不同，墨水筆呈現的效果是很極端的，其選擇有二：或是讓墨水沾附到紙上，或是不讓墨水沾附到紙上。同時，墨水也無法被輕易擦掉，因此必須對自己所畫的有信心、有把握。

或許你會希望在素描中加入一些色彩，可能直接進行彩繪素描，也可能在以普通鉛筆畫過一些習作之後再開始。色鉛筆是以高嶺土、蠟及染料混合製成，其筆芯的寬度、軟硬度，以及色彩的範圍都有極大的差別。盒裝的色鉛筆便於使用，但散裝的色鉛筆也可以買到，以替換經常使用的顏色，或增加顏色的種類，或嘗試一下不同廠牌的產品。

畫紙的種類也有很多，其尺寸、厚度、紋理各有不同。紙張的紋裡乃是指其粗糙度或紙面纖維，亦即纖維的大小與方向。較粗糙的紙張（紙面纖維較多）比較容易「吃色」，即鉛筆色料較易附著於紙面上。纖維粗糙的紙較適合硬質筆芯的鉛筆，而纖維細緻的紙則適合軟質筆芯的鉛筆。試著混合使用不同種類的鉛筆與

畫紙，以找出適合你個人的表現風格。畫紙可以整包或單張購買，而素描簿則是便於攜帶的理想選擇。使用單張畫紙時，最好能以遮蓋膠布或夾子固定於畫板上。

橡皮擦也是繪畫的基本配備（有些藝術家畫上去和擦掉的次數一樣多）。普通的橡皮擦已可適用於許多種類的紙張，而軟橡皮擦則只要按壓於紙面上便可拭去鉛筆線條。作品完成後須噴上固定劑，以防止畫好的色料暈開污髒。你可選擇噴霧式的固定劑較為便利，但也可使用瓶裝式固定劑。

關鍵詞彙

大氣透視(Aerial (or atmospheric) perspective）
風景畫中的景物離觀者愈來愈遠時，在色彩與調子上將呈現出漸層的變化。距離愈遠時，色彩愈偏藍色、調子愈加淺淡。

背景(Background)
在一構圖中，主題景物之外的空間。

混色(Blending)
將某一色彩逐漸融入另一色彩中。

填色(Blocking in)
在素描或繪畫剛開始的階段，主要色彩或色調部位的填畫。此階段的填畫可於稍後再加以修飾調整。

調白(Burnishing)
以白色鉛筆或鋅白塗畫在另一色彩之上，使下層的色彩更亮、更豐富，並使肌理更為平滑。(也可使用橡皮擦或擦筆塗抹，使下層色彩更光滑。)

炭筆、炭條(Charcoal)
以經過細心控制、部分燃燒的木材製造而成。與鉛筆相較，炭筆所含石墨更精純，但結構較不緊密。

鋅白、中國白(Chinese white)
一種類似白堊筆的鉛筆，含有氧化鋅色料。

色彩密度(Color density)
某一色彩塗畫在紙上的強度或亮度。

彩色基底(Colored ground)
有色畫紙或塗有淡墨或淡彩的白色紙張。

補色(Complementary colors)
位於色環中對面位置的兩種顏色。兩者具有彼此襯托映照的效果。

構圖(Composition)
繪畫平面上調子、色彩與景物分佈的空間安排。

炭精筆(Conté crayon)
以合成的白堊粉製造而成，依其法國發明人Nicolas Jacques Conté (1755-1805)之姓氏命名。通常以鉛筆形式製成，外包木質材料，有黑色、白色、紅色、棕色。

輪廓(Contour)
某一造形的邊緣或外形，可用單一的線條畫出。

交叉線影法(Crosshatching)
用以表現調子的交叉線條，主要在表示暗色的陰影區域。

橢圓形(Ellipse)
圓形在透視時所看到的形狀，看起來有如卵形。

簽字筆(Felt tip pen)
一種廉價、用完即丟的麥克筆，色彩種類眾多，有時會因光照而褪色。

固定、定著(Fixing)
在繪畫作品表面噴上一層薄薄的凡尼斯(或固定劑)，避免色料暈開污髒。

焦點(Focal point)
繪畫作品中主要的趣味重心。

前景(Foreground)
畫面上最靠近藝術家或觀者的部分。

前縮法(Foreshortening)
從端點的位置觀看某個形體時，其「看起來」呈現明顯縮短的情形。

造形(Form)
一個物體的立體結構與形狀。

石墨(Graphite)
碳的一種型態。鉛筆中所含的「鉛」即是由精細研磨的石墨粉末與粘土混合而成。

線影法(Hatching)
畫出彼此相距甚近的平行線技法，用以呈現陰影、表現陰暗區域。

高光、最亮點 (Highlight)
某一區域與其臨近的區域相較時，其所反射的光線最多。亮而小的高光最常見於往外凸出的表面上。

色相(Hue)
光譜上的某一種顏色(從紅色到紫色)。

圖像、意象(Image)
描述圖書或畫中的某一部分，亦可用以描述畫中的主要對象。

強度(Intensity)
色彩或調子的強烈或明亮程度。

線性透視(Liner perspective)
離觀者愈遠的物體，尺寸會變得愈小。同時，往遠方延伸的的平行線會匯集在遠處。運用上述原理所作的空間表現即為「線性透視」。

固有色(Local color)
物體在排除燈光或距離等因素影響下，所確實呈現的顏色。

塑造形體(Modeling)
素描或繪畫作品中，藉由調子及（或）色彩的漸層變化呈現的立體造形假象。

單色畫(Monochrome)
使用單一色彩的繪畫(可能加上黑色或白色)。

負空間、負造形(Negative shapes)
畫面中主要物體之間，或其周圍的空間、形狀。

赭色(Ochres)
天然的棕色或淡黃色粘土色料。

色光混合(Optical mixing)
當兩種顏色以無數極小的色塊彼此緊鄰並存時，眼睛會將兩色混合，而產生第三種顏色的假象。例如，當藍色色點與黃色色點相間並存時，眼睛所看到的色彩是綠色的。

透視(Perspective)
參見「線性透視」與「大氣透視」。

畫面(Picture plane)
繪畫所佔據的表面區域。

色料(Pigment)
研磨細緻的天然或合成物質，即色鉛筆、粉彩、顏料中的有色物質。

垂直線(Plumb line)
垂直連接景物的一條假想或實際畫出的線條，具有輔助繪畫的作用。

黃金比例(Rule of thirds)
將畫面的主要區域大致分為三等份是最討人歡喜的構圖，這樣的理論獲得廣泛的認同。

比例(Scale)
物體之間以及與畫面大小之間的相對尺寸關係。

上陰影(Shading)
以上調子或交叉線影法等技法將畫中某一部分畫暗的方式。

目視尺寸(Sight size)
當一幅畫放置的距離為自己手臂的長度時，畫中對象物的尺寸正好是對象物本身看起來的尺寸。

點畫法(Stippling)
以細點的點畫而製造出調子明暗變化的方式。

針筆(Technical pen)
具有極細的金屬管狀筆尖的墨水筆，畫出的線條細緻，而且不會時粗時細。

肌理、質感(Texture)
藝術家欲傳達對象物的「感覺」時所用的詞語，亦即除了造形與色彩之外，更有如毛絨絨的葉片、天鵝絨般的花瓣等所傳達出的感受。

淡色(Tint)
經過稀釋或與白色混合的色彩。

調子明暗(Tonal value)
與畫面其它色調相較時所呈現出的調子明暗程度。

調子(Tone)
任何色彩(不論其色相為何)所呈現的陰暗或明亮程度。

上調子(Toning)
以細緻的手法(鉛筆的筆觸不可過於明顯)畫出陰影而使調子呈現出來。

紙面纖維(Tooth)
紙張表面的結構。紙面纖維使紙張得以「吃進」色料，而呈現出不同的色彩密度。

底色(Underdrawing)
在最後幾層色彩之前最先塗上的色彩，僅適用於彩繪素描(與繪畫)。

陰影底色(Undershading)
在上色前先塗上的暗色調色彩。此層先塗上的底色會在加上其它顏色之後隱約顯露出來，而使最後的色彩呈現陰暗效果。

消失點(Vanishing point)
往遠方延伸的平行線匯集之點，通常落在地平線上。

1
基本技法

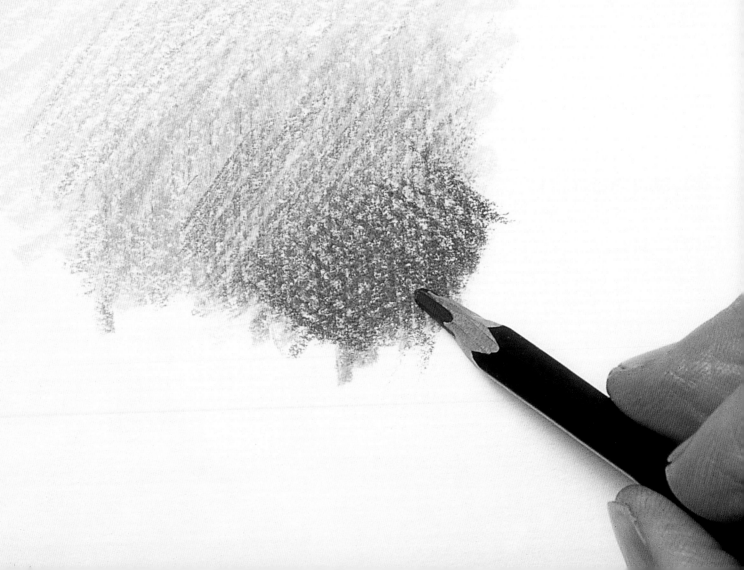

繪畫進行時的心理思考過程必定是錯綜複雜、難以說明的，儘管如此，其中仍有許多技巧與秘訣，善於運用者作起畫來便能得心應手、輕鬆自在。本單元即將介紹的大都是此類基本技法。不論你所畫的是靜物、風景或人物，眼前須面對處理的便是一連串的形體。這些形體必須以某種形式轉化到畫紙上，如你之前從未嘗試過，或許將因而感到遲疑猶豫，而其中的首要工作便是觀察眼前的景物。

對初學者而言，繪畫時必須面臨的主要挑戰便是估計眼前所描畫的對象物「看起來的」長度與距離。以眼睛測量景物的長度與距離並非容易之事，因為單憑眼睛的觀測可能會產生誤導，使觀察所得的「看起來的」長度長於或短於「實際的」長度。此外，先入為主的觀念也會形成誤導。例如，一般人常不瞭解當腳部與身體其它部分相較時，其長度會有多長，因此在初次描畫時總會將腳部畫得太短。

克服上述問題的基本技法之一便是學習如何測量眼前物體的比例與「看起來的」長度。此方法便是將鉛筆或尺對準對象物（須伸直手臂，使鉛筆或尺距離自己的長度為手臂的長度），然後便可測量或比較哪些距離的長度是相同的。

譬如，你將會發現模特兒手肘間的距離與椅腳的高度是相同的──以此方式測量可輕而易舉發現這樣的現象，但如只憑眼睛觀測便非容易之事。此測量的技法還有更精準的方式，即是伸直手臂拿著尺來測量，並依據測量的每一結果來描畫（見24頁「何謂描畫『目視尺寸』？」）本單元中也為一些常見的問題提供解答，如橢圓形的描畫、透視的運用、向遠方延伸的景物（如柱子、籬笆柵欄、地面磁磚）的距離估算等等。認為古代畫家沒有透視觀念的想法應是無稽之談，雖然他們的素描與繪畫對我們的視覺而言並不完全正確，但卻呈現出高度的美感與趣味。至於橢圓形則是繪畫中的常客，尤其是靜物畫。這個常見的形體並不容易描繪，但本單元所介紹的技巧秘訣將幫助你克服這些難題。

本單元也將談及一些繪畫經常遇到的實際問題，從如何執筆到如何以色鉛筆混合色彩等。這些技巧大多屬個人喜好層面，因此僅提出一些建議，如你尚未有自己的想法與習慣，則可加以參考運用。

如何執筆？

善用你的作畫工具是習畫的首要重點，有關執筆的姿勢，在某種程度而言雖屬個人喜好，但仍有一些是較受一般人接受的方式（如下圖所示）。執筆方式須令自己感到舒適自在，如此一來，作畫時才能隨心所欲。採取一種最適合你、最能操控自如的姿勢吧！

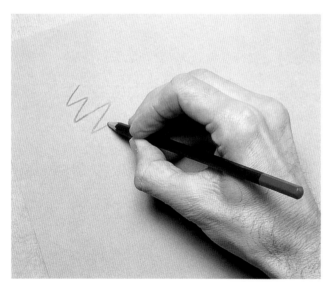

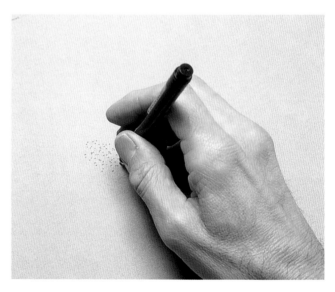

這是握持鉛筆的標準姿勢——多數人書寫時採用的方式。這樣的姿勢最方便運筆，因為大部分的動作都由手指所帶動。保持相同的手勢，手指握穩筆桿，只須彎曲手腕關節，便能來回運筆描畫。

以針筆在紙面上點畫時，墨水在筆尖與紙面接觸的瞬間便立即沾附於紙上。點畫的速度愈快，所畫的細點也愈多。將手腕靠在紙面上，並學習「縫紉機」的動作，讓手在整個紙面上來回移動，這樣的姿勢比將手腕騰空更能掌握得宜。

在這個姿勢中，手腕不如上圖標準手勢來得彎曲，所以不會很快感到疲累，在畫架的垂直平面作畫時，可以採用這個姿勢。

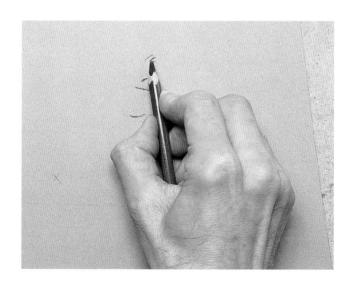

如何畫出寫實逼真的形體？

所謂造形應是指物體的立體形狀。當照射的光線均勻一致時，通常難以分辨所看到的造形是立體或平面，儘管只要將物體稍作旋轉，這樣的情形便會有所改變。如果光源是來自側邊，物體表面將產生漸層的明暗效果，且離光源愈遠的彎曲表面，愈顯得黯淡。將這樣的陰影部分畫出，能賦予畫面立體的造型感。同時，為了表現物體與其周圍環境的關係，也必須將物體投射於背景的陰影描畫出來。

1 左邊圓柱的形體在未畫上陰影時是模稜難變的，然而右邊的圖形則因為有線條的提示而可顯現其圓柱體的立體型態。同樣地，從側邊看圓錐體時，便如三角形一般（除非有標示說明，或可見到其底部）；而未加上陰影效果的球體，便如圓形一般。

2 將大約三分之二的區域畫上影線，便能呈現較像圓柱形的效果。然而，欲使圓形的造形展現出來，則須更多細部的描繪。譬如，可以讓右邊受光，而左邊陰暗。

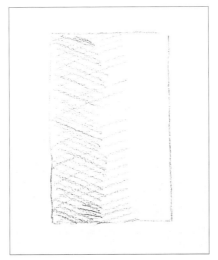

3 以不同的角度畫上另一層影線（交叉線影法），使左邊顯得更為陰暗。如此一來可使整個形體更有曲度。這一層附加的陰影可以表現出：離光源愈遠的彎曲表面，愈顯得陰暗的效果。

4 再加上一層陰影便能使圓柱體的立體造形更為清晰可見。可用線影法的方式增加更多的陰影效果，但每次須採取不同的角度。

5 　在圓柱體最左邊邊緣的地方是有些光亮的，因為通常立體物體暗側的邊緣都會顯得較為明亮，這是逆光效果所致，而光線則可能來自遠方牆面，或該物體所在平面較遠的光亮處。

6 　任何側面受光的立體物體，都會在平面或其他物體上投射陰影。輕輕地畫上這個圓柱體的陰影，以表現它與所在平面之間的關係。

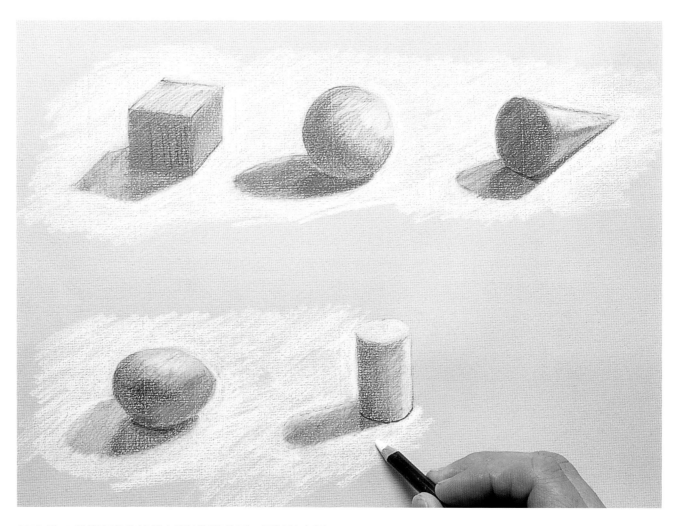

7 　用5B鉛筆在有色的紙上畫出這些造形，再以鋅白調白。之後，再以鋅白畫出背景和最亮點（高光）。仔細觀察原有的物體，再決定在哪個部位畫上陰影。

碗與杯

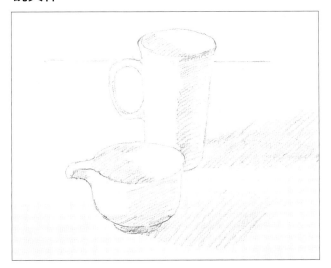

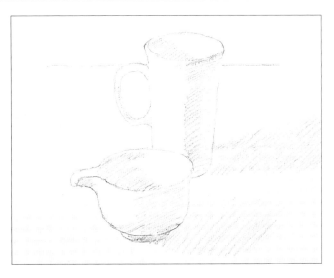

1 首先只要畫出碗與杯的輪廓。雖然輪廓的描畫本身已有其表現力與說服力，但卻無法交代物體的肌理質感，且在物體造形的呈現上也仍顯不足。

2 以簡單的影線畫出最暗部位的陰影，即使只是像這樣粗略的描畫，物體的造形已開始顯現出來。很明顯地，光線是從左方而來，而投射在平面上的陰影則建構出物體彼此之間的空間關係，並賦予畫面景深的效果。

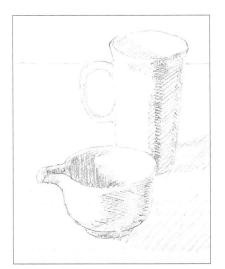

3 在物體最陰暗的部位，以交叉線影法畫出陰影。記得仔細觀察眼前的物體，然後畫下所觀察到的景物。有時將眼睛瞇起（這樣比較不受其他細節的干擾，而能專心注視主要的陰暗區塊），較容易看出明暗調子的關係。

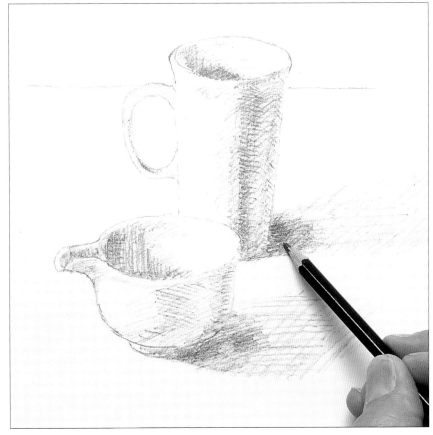

4 到此步驟，物體的造形已完全顯現出來，沒有模糊不清的地帶存在。再加上一些細節的描繪，如碗邊緣下方較細窄的陰影。杯子外壁最暗的部分幾乎是正對著觀者，而其右方的調子較淺，表示接受了來自某處的光線。

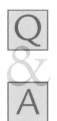

以色鉛筆描畫可獲得什麼效果？

以色鉛筆來為你的畫面增添色彩是較為便利的方式，因為以顏料（尤其是油畫顏料與壓克力顏料）創作，需要繁雜笨重的配備，可能令你手忙腳亂。色鉛筆的用途廣泛、適應性高，在任何種類的紙面上都可產生豐富而多元的效果。運筆的力量愈大，畫在紙面上的色料愈多，而色彩的密度也愈高。此外，若以不同的顏色層層相疊，則可因為「色光混合」(optical mixing)而形成新的色彩。

重疊法

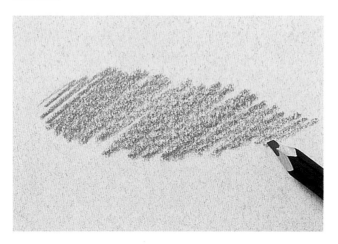

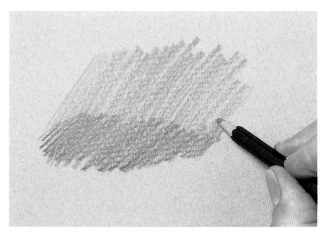

1 以適中的力量、用藍色鉛筆在紙上左右來回畫出一片色塊，色塊仍可顯現其底層的灰色紙面。加強運筆的力量，便可在紙面的纖維上著上更多色料，而使色彩顯得更暗沈、更厚實。

2 在畫好的藍色色料上，疊上一層紅色的色塊。如此一來，藍色的強度會降低，而新形成的色彩，雖不能說就是紫色，但卻偏向紫色。如果紅色（如深紅色）之中混和較多的藍色，所產生的色調便更為偏向紫色。

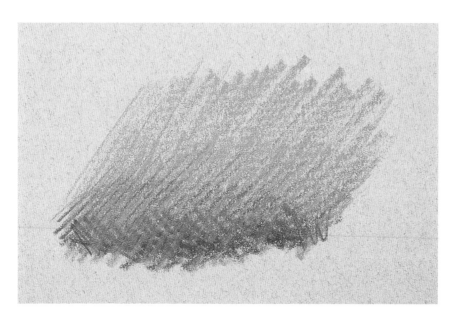

3 以交叉線影法在色塊下方畫出更多的藍色，依此方式運用藍色，可為紅色調創造陰影。你也可用棕色或紫色來使紅色調變暗。只要將不同顏色快速地做一下測試，便能看出「色光混合」的效果。

調白法

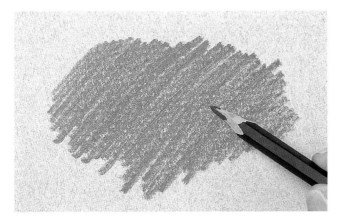

1 均勻地畫下一片紫色色塊，儘量使筆觸之間不要留下空隙。唯一會顯現出底面的灰色紙面之處，是紙面纖維較粗糙而無法吸收色料的部份。

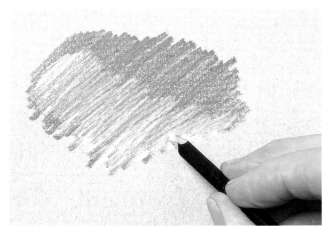

2 在紫色色塊加上鋅白，以呈現明亮的效果。這使得紫色的色調變淡，但色彩則更為厚實。由於鋅白的質地較軟，可將紙面的粗糙處填滿。

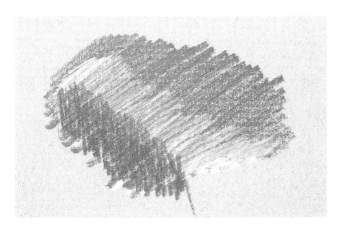

3 在白色之上再畫上紫色影線，以加強色感。在下層的白色顏料仍會透出其明亮的色感，而賦予紫色豐富、明亮的效果，而且也不會再顯現出紙面本身的灰色調。

交叉線影法

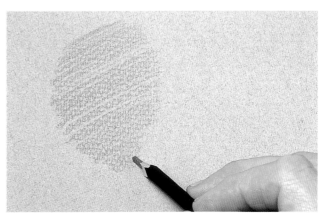

1 輕輕地在紙面上畫上一層綠色，底層紙面本身的灰色仍會顯現出來，因此綠色色調的密度極低。

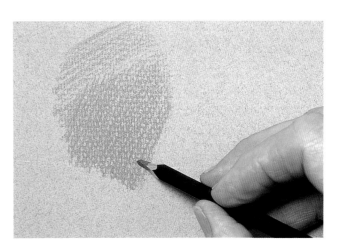

2 用相同的綠色，以交叉的方式在色塊下方畫出影線，如此將使色調變得更暗。在畫此第二層顏色之時，可稍稍加強運筆的力量，使剛畫下的筆觸顯得更暗沈。

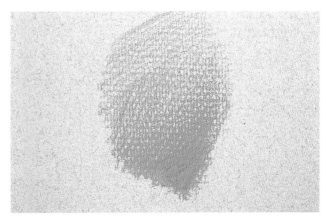

3 再以交叉的方式畫下第三層影線，且運筆的力量須更強，才能產生更深的色調。只要單純地使用同一支鉛筆，便能變化出極為廣泛的色域。

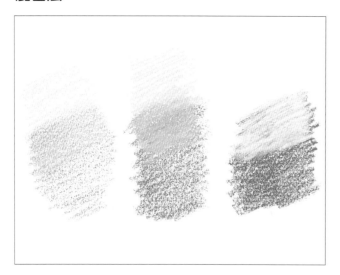

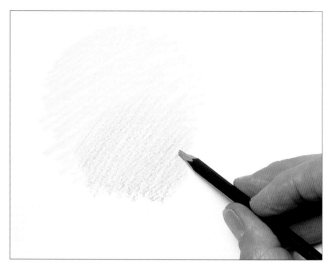

在色塊下方重疊畫上黃色或鋅白，黃色與藍色重疊之處（左）便會產生綠色。如欲使綠色呈現更豐富的色感，這是個很好的方式，因為這樣的綠色是由許多細微的藍色色點與黃色色點所形成。在紅色之上加上黃色，將會形成橘色（中）；在紅色之上加上白色，將會形成粉紅色（右）。

1 棕色基本上即是深黃色，而赭色則介於黃色與棕色之間。在黃色之上加上棕色或赭色，可使黃色的調子變暗，且不會改變其色相。儘量多多嘗試不同顏色的混合效果，並可調換各種顏色塗畫的順序。

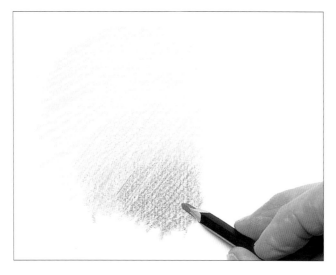

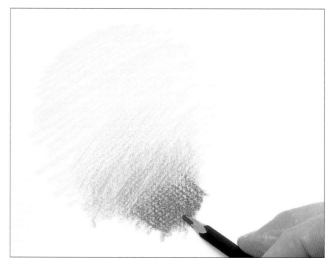

2 在之前畫好的黃色色塊下方畫上一些紫色影線，然後再於紫色之上畫上紅色，如此將可產生全然的棕色，使黃色的調子變暗，且效果極佳。

大師的叮嚀

雖然藍色可使許多顏色的調子變暗，但卻不適用於黃色，因為藍色與黃色混合將產生綠色。此外，由於黑色含有藍色成分，如將黑色塗於黃色之上，也將產生偏綠的效果。一般而言，即使在最陰暗處，也應儘量避免使用黑色。

3 再次畫上紫色，使調子變得更暗。請注意觀察，與單純使用一種顏色相較，將不同顏色層層混合所產生的效果，應更為豐富生動。

如何畫好左右對稱的物體？

描畫一個左右對稱的物體時（如瓶子、盤子、甕等），如果所畫的一邊不是另一邊的鏡像時，看起來便覺得不對勁。然而，即使所畫的形體稍有錯誤，只要左右兩邊互為鏡像，則畫面便有說服力。依照下列的方式，將能畫出左右對稱工整的形體。

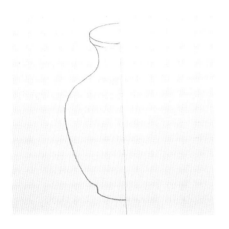

1 輕輕地畫出一條垂直線，作為瓶子的中央線，此線串連瓶子的頂端、中央點、底部。之後，儘可能正確地畫出瓶子一邊的輪廓。

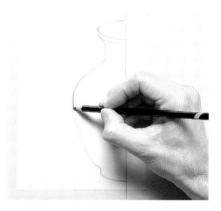

2 在畫面上覆蓋描圖紙，並以膠帶黏貼固定，以防止滑動。將中央線與輪廓線小心地描畫出來，且須用筆芯較軟的3B鉛筆描畫，如此下個步驟才能使石墨輕易地脫離描圖紙。

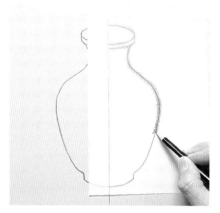

3 將描圖紙翻面，使中央線、瓶頂、瓶底與原先所畫的對齊，然後將剛才所描畫的輪廓再描畫一次，但須使用較硬的HB鉛筆，如此才能將前一步驟所描畫的轉印出來。

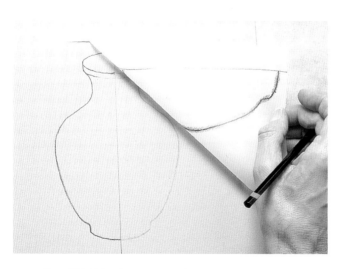

4 取下描圖紙，瓶子的另一邊即可顯現出來。此轉印出來的輪廓將形成原先所畫的另一邊輪廓的完美鏡像。

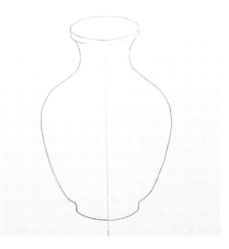

5 必要的話，可在轉印的部分再畫一次，以加強線條。儘管如此，你無須認定所畫的形體「一定」都要對稱工整、完美，有時形體不佳的物體也自有其誘人的魅力。

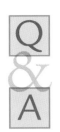

陰影有哪些不同的表現方式？

描畫陰影的方式部分取決於使用的工具，但整個畫面的情境，以及你想呈現陰影的方式，也都是重要的因素。炭筆速寫中的陰影可能只要以快速的點畫或手指塗抹來表現，但若是經過測量且細心描畫的素描（可能以墨水筆為工具），其陰影則可能是循序漸進地以交叉線影法來呈現。

線影法

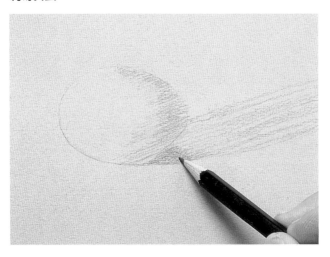

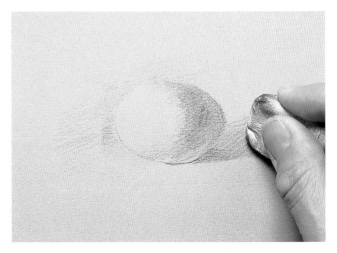

1 此圖所畫出的筆觸都是彼此平行的，描畫其中一些筆觸時可加大往下的力道，使畫出的線條更粗、更暗。只有能使不同份量的色料附著於紙面的繪圖工具（如鉛筆、炭筆、粉筆、粉彩），才能達成這樣的效果。

2 在蛋明亮處的背景畫上陰影，使蛋顯得更突出。之後，簡單地在蛋的陰暗處畫上陰影，並畫出其投射於桌面的影子，使蛋的形體顯得更實在。最後用軟橡皮擦將過多的陰影擦掉（見21頁「大師的叮嚀」）。

交叉線影法

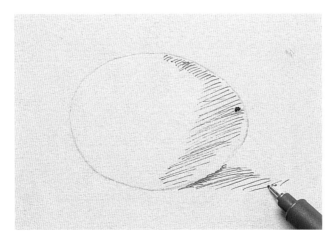

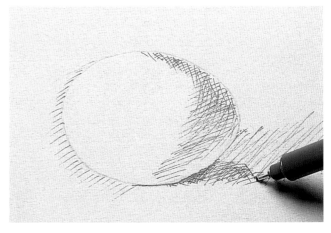

1 先畫出彼此平行的線條，如上圖的線影法。雖然這是適合墨水筆描畫陰影的少數幾種方法之一，你還是可以嘗試採用其他工具。此圖是以0.3的針筆所繪。

2 採不同的方向，畫出第二層影線，如此便能形成更暗的區域。如果畫上更多層影線，即可增強陰暗的程度，但每一層的方向都須不同。像雕凹線法與蝕刻法等傳統的版畫製作法，也必須運用交叉線影法來表現陰影。

塗抹法

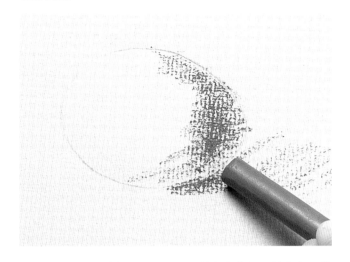

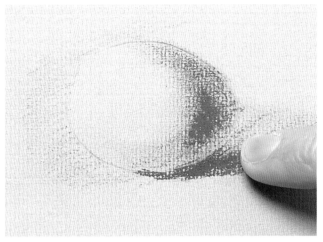

1 塗抹法可快速將軟質的色料塗散在大片的面積之上,尤其是炭筆、軟芯鉛筆或蠟筆,效果最為明顯。在陰暗的部位塗上炭筆,最暗的陰影處,運筆的力量最強。

2 以手指將色料塗抹暈散,並使其滲入紙張的紋理,這樣看起來可能會令人覺得髒髒的,因此建議在你手邊準備一塊濕布清潔手指,以免無意間在紙面留下污跡。

點畫法

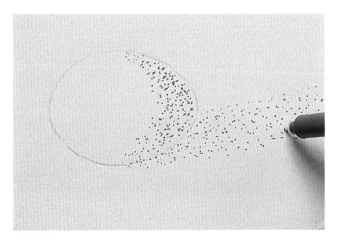

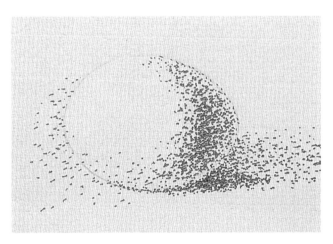

1 點畫法不太容易以鉛筆來表現,能使液體墨水附著於紙面上的工具,表現效果最佳。以墨水筆畫出的點畫作品展現高度的精細感,很適合技術繪圖與解剖繪圖。

2 以點畫法表現時,無法形成陰影中間色調的漸層變化,為使調子明暗的層次轉變不會有所遺漏,可使用0.5針筆來點畫較粗的點,而不要使用前頁示範交叉線影法時使用的0.3針筆。

大師的叮嚀

欲擦拭紙面上的色料時,軟橡皮擦是很理想的工具。只要將軟橡皮擦按壓於塗畫的部分,然後再拿起來,便可擦起一些色料。如欲擦拭較精細的部分,便須把橡皮擦搓成尖形。

隨意塗繪法

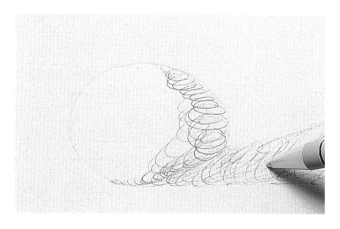

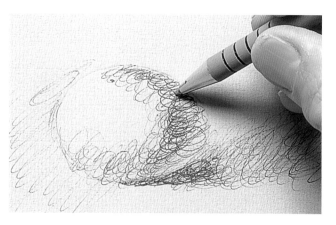

1 以旋轉的筆觸塗畫，可展現流暢而隨意自在的筆意，原子筆是最適合此法的工具，但此技法不適用於需要高度寫實表現的素描。

2 在較暗的陰影處加上更多的塗繪，便可表現出陰暗的調子。在進行第二層塗繪時，須加快旋轉的筆觸，如此畫出的圈圈便會小一點，覆蓋紙面的速度也會快一點（事實上，即是以旋轉的方式來表現交叉線影法）。

調白法

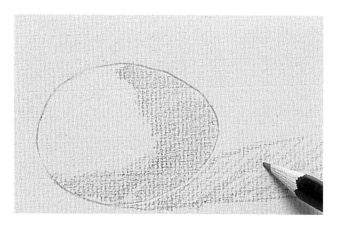

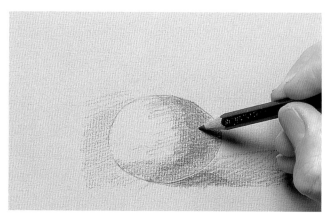

1 調白法是在已畫好的陰影上塗上白色，使原先不夠均勻的陰影處呈現平滑而有光澤的質感。可在一般的陰影描繪程序完成之後，再選擇是否用此技法。

2 用鉛筆畫好最陰暗的部分，但此時由明到暗的漸層變化仍顯得非常粗糙。或許你會覺得畫至此階段便算告一段落、功德圓滿——這取決於畫幅的尺寸大小、容許作畫的時間，以及你所預期的作品「完成度」。

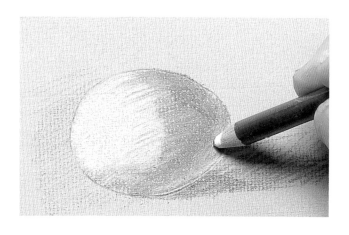

3 加上鋅白，可使蛋最明亮處的調子比紙面的色調還要白，之後再塗畫較暗的部分，而最暗處則留至最後。

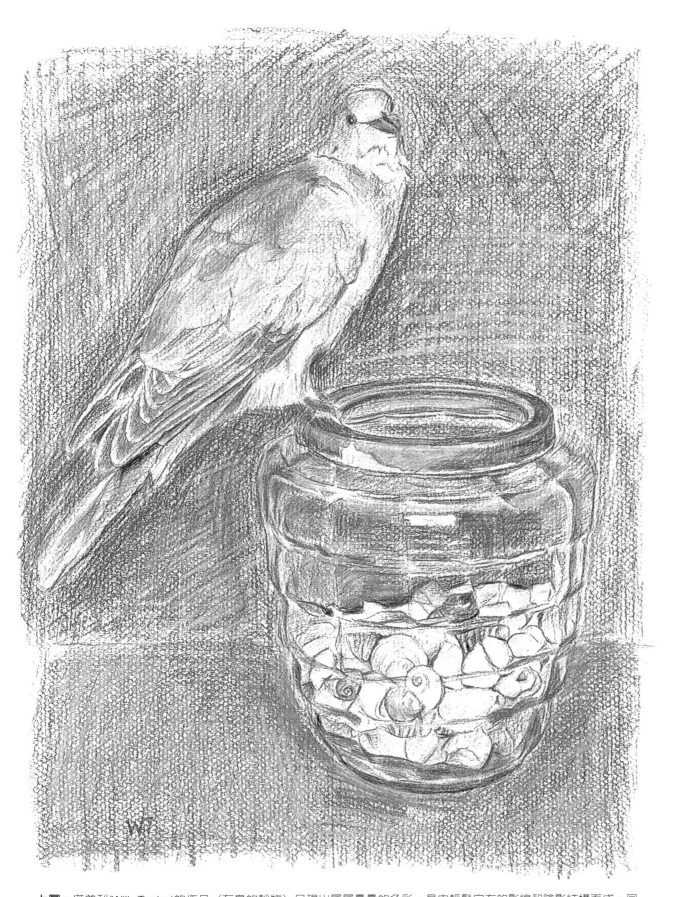

上圖：塔普利(Will Topley)的作品〈有鳥的靜物〉呈現出層層疊疊的色彩，是由輕鬆自在的影線和陰影結構而成。同時，由於紙張的紋理較深，整個色彩的混合便顯得更為隨意、自由，然而這樣重疊的色彩仍能將畫中物體不同的肌理與質感，描畫得生動而誘人。

何謂描畫「目視尺寸」？

描畫「目視尺寸」意指：當你將所畫的圖像拿在以自己手臂長度為距離的位置時，其尺寸即是所畫對象物的正確尺寸。據此觀念，可快速且輕易地進行正確無誤的測量。將握持鉛筆的手臂伸直，使鉛筆距離自己正好是手臂的長度。將鉛筆筆尖對準標的物某一側的邊緣，然後移動大拇指至對象物的另一側邊緣，兩點間的距離便是標的物的寬度。

所有的測量皆可依此方式進行，為求更真實準確，可以尺代筆，確實以英寸或公分來測量。

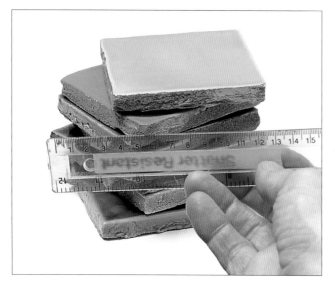

1 在將標的物轉換為紙上圖像之前，先為標的物測量尺寸。以尺測量的結果，得知寬度為5英寸（12.5公分），因此須選擇一張大於此尺寸的畫紙。

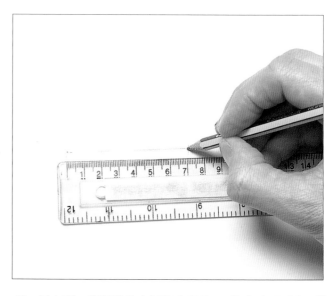

2 最上面一塊磁磚的水平寬度應是3.5英寸（9公分），將此寬度標示於紙面，這次的測量可成為接續即將進行的所有測量之依據與參考。雖然測量時應隨時保持「手臂的長度」，但卻很難確實做到。因為你的位置的變動、手臂的疲累等因素，都將使視線隨之改變。因此，每進行一次測量時，都須以上述的長度為基準，以檢視你的手臂位置是否正確。

3 測量頂端磁磚最近與最遠邊緣之間的「看起來的長度」，將尺握於距離自己為手臂長度的位置，尺與視線須保持垂直。若使用鉛筆測量，則將拇指沿著鉛筆滑動，使拇指停下來的位置，與筆尖之間的距離對準你所要測量的距離。

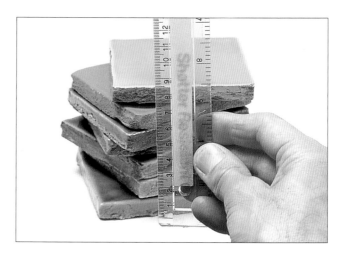

4 將一些重要的「界定點」測量出來之後，便能只憑眼睛來測量，以你個人的自信及所要求的準確度為準則。有些藝術家依此方式進行測量，有些則不然。無論如何，不依賴尺而訓練自己目測眼前物體的比例是很好的練習方式，這樣的技巧對快速的速寫而言尤為重要。

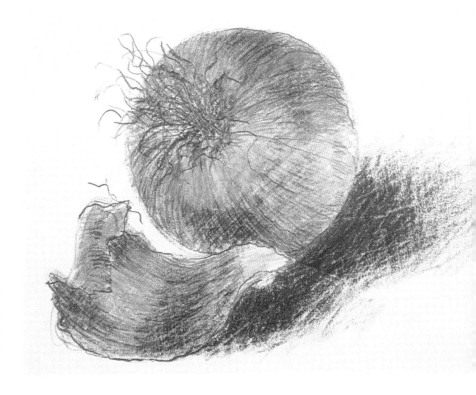

大師的叮嚀

如欲快速將鉛筆筆尖磨尖，可選一張紋路粗糙的紙，將鉛筆斜斜地在紙面上來回擦畫，同時用手指不時地旋轉鉛筆。只要幾秒鐘，便可達成。在進行精細的描繪時，必須隨時用此法磨尖筆尖。

5 手持畫紙至距離自己為手臂長度的位置，旁邊則放置畫中描畫的對象物，然後檢測所畫的是否為「目視尺寸」。你所畫物體的尺寸應與對象物的尺寸相同，如你希望將尺寸放大，那麼則須將每次測量所得的尺寸增加二或三倍，如此畫出的圖像便可比原物體尺寸大二或三倍。

右圖：在這幅洋蔥素描中，鉛筆線條與陰影描繪表現了基本的形體、質感與暗處陰影，而色鉛筆則畫出了洋蔥本身的色彩（固有色）與反射光線的亮度。

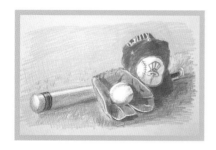

像棒球裝備這樣簡單的靜物，便能呈現許多本單元介紹過的技法。所需的材料很簡單：一張優質的畫紙、一枝鉛筆、一把尺、一塊橡皮擦（可能用到，也可能只是放在手邊備用），一套優質的色鉛筆。棒球裝備放置於桌上，光線來自左方，而畫板則置於對象物前方的小桌上。

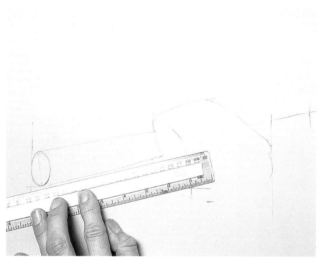

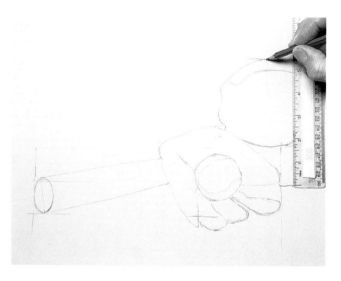

1 此圖所描畫的是「目視尺寸」（見24頁），先進行測量，將球棒和手套的位置標示於紙上，將尺沿著球棒對準，取得球棒的角度，再仔細地轉換至圖面上，並注意保持原來的角度。球棒的末端應在圖面的左邊，而要將此位置畫在紙面上應該不會太難。用尺在靜物前測量，並保持尺的水平，如此即可觀測出球帽的底部正好置於左邊球棒頂部的位置之下。依此位置，用尺輕輕畫出一條橫跨紙面的水平線，便可取得帽子在畫面的高度。

2 將握尺的手臂伸直，以手臂長度為距離測量球帽底部至頂部的距離，所量出的距離將近5.5英寸（14公分），依據此測量出的距離將球帽的頂部標示出來。

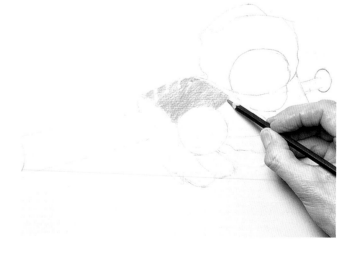

3 在標示完大致的輪廓之後，以藍色塗畫手套，雖然從哪個部位上色皆可，但從畫面焦點開始，會較為得心應手──此圖的焦點應是手套與球。

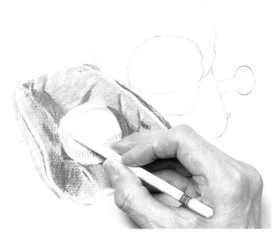

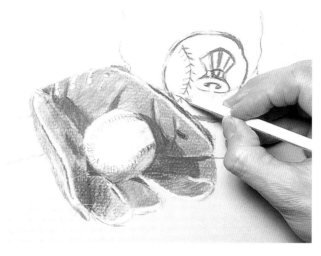

4 以淡紫色在藍色手套的某些部位畫上影線，並用較深
的藍色來強調球下方的陰影。先畫出球上棕色的縫線
處，再畫上白色。通常在將類似此處的細節部分畫完之後，
再填畫其它整體的色彩較為恰當。白色須仔細填畫，避免畫
到棕色縫線之上。使用有色畫紙的好處是不論加亮或加深，
兩者皆宜。或許畫上白色之時會掩蓋到某些棕色縫線，但就
圖畫表現而言，最好是稍後再補畫上去。

5 以赭色畫出白色球面上的陰影，而球最低處的陰影則
以深藍色與藍灰色混合來呈現，右邊則畫上一些淡藍
色，這是因為大部分受到藍色手套反映所致。球帽標誌的紅
色縫線顯得較為突起，且左側受光，因此在縫線處的左邊加
上白色，使其具有明亮的效果，而右側則位處較暗的陰影
處，故以深紅色來描畫。

6 將標誌的空白處畫上鋅白，其右上部分以藍
灰色畫出陰影，而下半部則以藍灰及赭色來
混合呈現。接著畫出帽子頂部字母的色彩，由於
其繡線也稍微突起，因此可在每個字母右側以藍
灰色畫上陰影，呈現出其立體感。

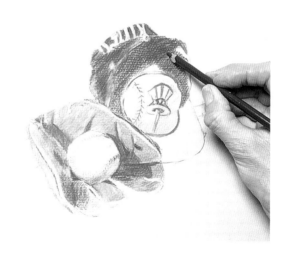

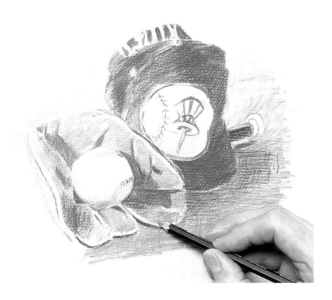

7 球帽右側大部分位於陰暗處，因此此部分以紅色及紫
色表現。接著用藍色畫滿較暗的部分，整個色調即會
暗沈下來。其實也可用棕色來描畫陰影，但由於整個畫面以
紅色、白色、藍色為主，因此以紅色來表現陰影會使畫面顯
得較為協調。球棒的握柄處從帽子後面伸出來，先以尺測量
其位置，並確定能與先前所畫的球棒的另一部分成一直線。
此握柄部分的顏色是黑色的，但其頂部仍受到光線的照射，
因此須在頂部塗上白色來表現。

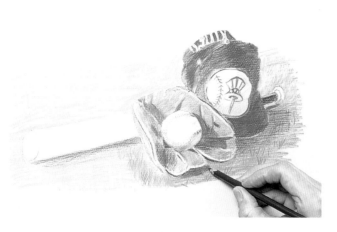

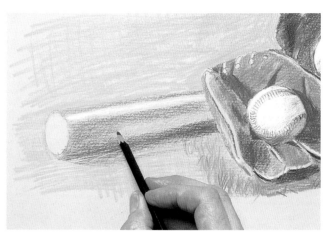

8 雖然這些物品放置於桌面上,但應可想像它們是放在草地上。球帽與手套投射於桌面上的陰影部分(右下方)即是需要描畫的草地的範圍。

9 球棒的另一端具有金屬材質的質感,仔細觀察球棒周圍色調的變化,才能將金屬特有的光澤表現出來。想像球棒上呈現綠色的反光,而不是桌面平淡的反射。之後再以藍色將球棒下與球棒上的綠色陰影畫暗,此時須避免使用深綠色,因為不同顏色混合的效果將比使用同一色調為佳。

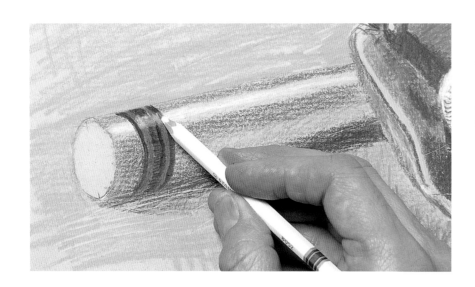

10 畫出球棒末端紅色及黑色的套環,以符合球棒真實的色調與顏色變化。一般情況很少會用採用黑色色鉛筆,此處是因為物體本身即是黑色之故。之後,以白色畫出反光的部位。

11 欲單憑印象畫出草地並非容易之事,因此可先在畫面上畫下幾筆藍灰色筆觸,作為草葉的陰影。

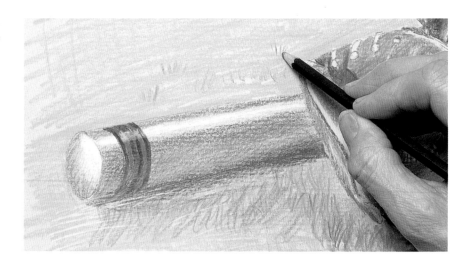

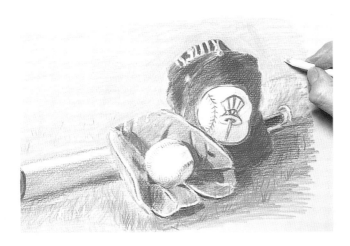

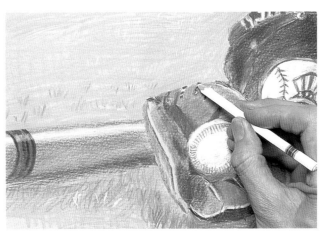

12 以白色畫出草葉受光的一面，由於這是依賴想像所畫（所以可能不夠寫實），因此重要的是不須太講究細節，如此才不致破壞整個畫面的重心。

13 再回頭描畫更細部的部位，如手套的繫帶部分，以黑色來描畫，因為這是繫帶本身的顏色，而其最亮的高光處則以鋅白畫出。之後，尤其是在接近完成的階段，可從幾個不同的角度來看畫面，並在自然光之下遠遠地看畫面，如此可輕易看出任何被忽略的受光處或色調不恰當的地方。

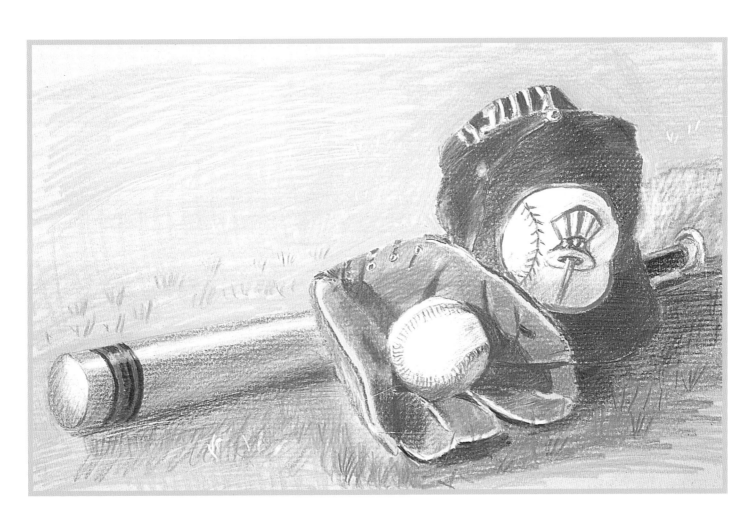

14 此作品所用的畫紙，足夠畫下球棒、手套、球帽。畫面並未畫到畫紙邊緣，因此較容易進行裱褙。

想描畫的照片太小時，應如何將它放大到畫紙上？

有時候，你可能想將一張小小的速寫或照片放大畫到紙面上。也許你在度假時畫了一張特別動人的畫，因此想將它放大並加以修飾。你可運用現代的技術：以彩色幻燈片投射在你將作畫的表面，再將圖像描畫下來，這是藝術家們頗為喜愛的一種方式。影印、掃瞄後再以電腦放大也都是今日便利的方法。然而，採用下列的傳統打格方式，或許更為方便。

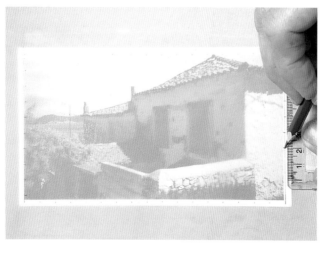

1 這是一張景色宜人的風景照，照片中是希臘小島的房舍景致。此處欲將其尺寸放大兩倍。為求準確，先在一張描圖紙上畫上方格，每個方格的大小是1/2英寸（1公分）x 1/2英寸（1公分），然後將描圖紙覆蓋於照片上。用描圖紙來畫方格才不會損壞照片。

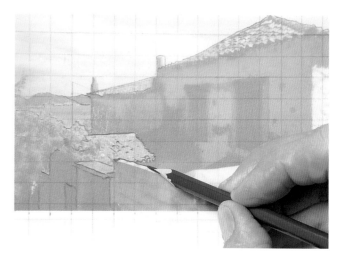

2 為每一行編上一個數字、每一列編上一個字母，如此每一方格都將有其座標編號。將照片上的影像描畫到描圖紙上，使其更清晰可見。但如果描圖紙下的圖像容易辨認，便可省略此步驟。

3 在畫紙上畫出相似的方格，此處所畫的是1英寸（2公分）x 1英寸（2公分），如此所畫出的圖面，在寬度與高度都是原照片的兩倍。在挑選畫紙大小時，須將此列入考慮。

4 在放大的方格上編上同樣的數字與字母編號，以便參考對照。參照照片上每個方格中的內容，複製到畫紙上相對的方格中，但每次只參照一個方格。

5 複製完之後的畫面便是原來照片的放大版本。雖然繪製時是採用放大兩倍的尺寸，但放大版本的表面積卻是原照片的四倍。

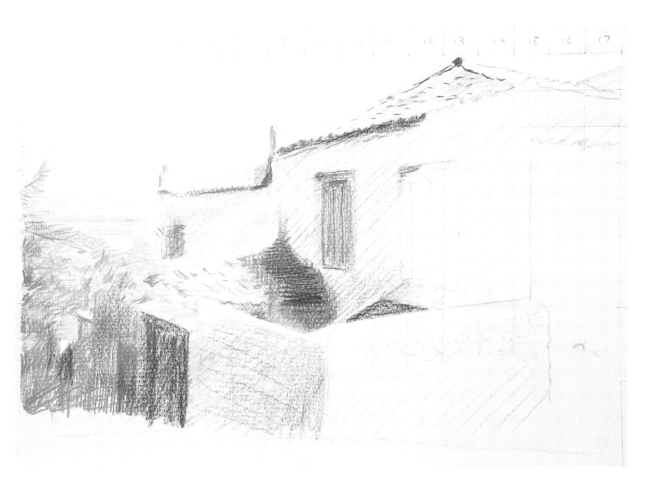

6 在剛開始著色之時，我們可比較一下原照片與放大的畫作。幾世紀以來，藝術家們都是用此傳統技法將畫樣或初稿轉畫到畫布之上。下次當你參觀畫廊時，請仔細觀看展出畫作的畫面 —— 有時油彩之下還隱約可以見到方格線。

何謂「負空間」？「負空間」有何重要性？

圖面上物體與物體之間的空間即是所謂的「負空間」，如一棵樹的樹枝之間的背景部分即是，這些部分看起來向是彼此獨立的平面。在繪畫表現上，這些空間與樹枝本身同等重要，因為它們佔有同樣大小（或者更多）的畫面。如果你將注意力集中在這些負空間的形狀，便可發覺樹枝的輪廓線正逐步地浮現顯露出來。其它你所畫的任何標的物之間的空間也都是如此。

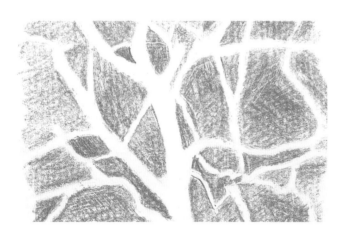

1 此圖中粉紅色的部分，形狀抽象、饒富趣味。單獨只畫樹枝時，如能注意這些「負空間」的形狀，將使你更用心去觀察。

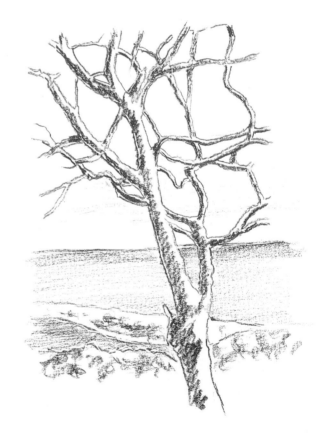

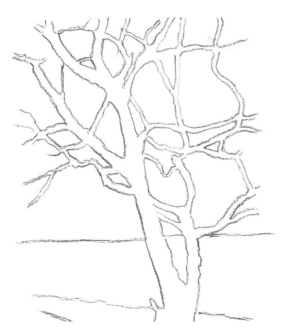

2 繼續畫同一棵樹，但須同時注意「負空間」與樹枝，這些形狀構成了相互交錯連結的圖案。在繪畫表現上，這樣的背景與樹枝都很重要。之後再畫上一部份的樹幹與地平線，表現出樹所在的環境。

3 將樹枝畫上陰影，使其造形呈現出來，於是樹枝在空間中的相對位置便也隨之明顯可見。在這樣寫實的畫面中，樹枝間的空間仍是極富趣味的。因為這樣的描繪是來自對於這些形態的真實觀察，而非只憑揣測與想像。

何謂線性透視？

所有的平行線往遠方延伸時應該都會交會在同一點上，也就是所謂的「消失點」，而此法即是線性透視。一幢建築物如果看起來是直立的，則其窗檻、門、屋頂通常都是水平且彼此平形的。然而，若從某個角度來看，所有的景物（向遠方延伸時）都會交會在消失點上。如有景物的平行線往其它方向延伸，則可能出現其它的消失點。同樣地，垂直線也會交會在一消失點上。

消失點

1 首先，先決定兩處平行的重點處的傾斜角度，在此圖則為建築物的頂部與基座。以尺將兩處的線條延伸到地平線處，兩線將交會在消失點上，即此圖中的紅色線條。

2 從窗檻與屋頂畫出的延伸線即會形成其傾斜的角度，同時這些線條會交會在消失點上。若能瞭解此一原理，將可節省不少時間，而不須耗力費時地去測量每個你想描畫的景物的傾斜角度。

垂直線

1 建築物的邊緣或窗戶邊緣等所形成的垂直線也會在天空形成一消失點。如果你與建築物的距離夠遠，這些垂直線看起來便像真的彼此平行的線，也就是說，它們的消失點是在無限遠的遠方。

2 然而，如果你與建築物的距離近一點，則消失點也會變得近一點。當你從地面仰望建築物時，垂直線就像在你的頭部上方交會。如此一來，景物的外貌看起來似乎有點變形，這樣的畫法通常會令人難以接受，因此藝術家對此經常不加理會，而維持所有垂直線的平行。

描畫逐漸遠去的景物是否有較簡易的方法？

一排柱子、街燈、地磚或其它任何規則性重複的圖案，當然都可以努力地一一測量出來。然而，只要它們是循著一直線的方向逐漸離你遠去，便可依照以下的方法標出其所在的位置。這是個節省時間的方法，你會發現不論是戶外畫、室內景，或靜物，都會常常用到這個方法，且使用的次數可能將超乎你所能想像！

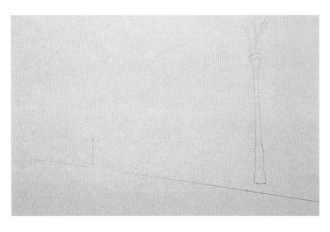

1 前景是許多鋼柱之一，這些鋼柱支撐的是一處大型火車站月台的屋頂，畫出月台的邊緣與其它越來越遠的柱子。在確認月台邊緣的傾斜角度時，必須特別注意，因為畫面的其它部分都須以此為基準。

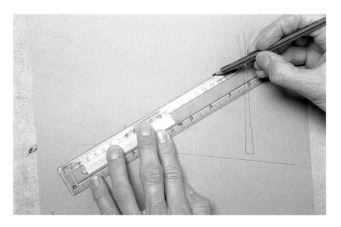

2 將最近與最遠的柱子頂部以尺畫出連接線，如此其它柱子頂部的位置便也都落在這條線上，這條線會與先前所畫的線交叉在消失點上。然後，測量第一根柱子與第二根柱子之間的距離，再畫出第二根柱子。

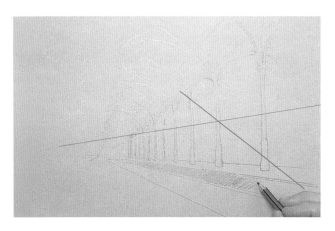

3 在兩條已畫的相交線正中央，以尺再畫出一條線，即圖中的紅色線。另外，從最近一根柱子的底部畫出一條與紅色線交叉的線，交叉點在第二根柱子上，即圖中的藍色線。將此線繼續畫到與柱子頂部的線相交，兩線交叉處即為第三根柱子的位置。

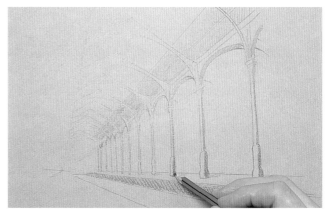

4 重複運用此方式，即可將所有柱子的位置都畫出來。這是一種較為簡易的方法，可省去測量每根柱子間的距離這樣繁瑣而乏味的工作。

何時可用尺來畫直線？

一般而言，除了建築繪圖之外，最好不要用尺來畫直線。如果畫面上的曲線與輪廓線都是徒手描畫，那以尺畫出的直線看起來會顯得格格不入。也就是說，這樣的線條看起就只不過是一條以尺畫出的直線罷了，很難產生預期的效果。此外，如果直線畫得稍有偏差，則情況可能更糟。然而，以尺畫出淡淡的輔佐線卻是很有用的，只要稍後以徒手描畫的部分蓋過即可。從下列的圖例，可看出城市景觀起初以尺描畫及後來不用尺描畫之間的差異。

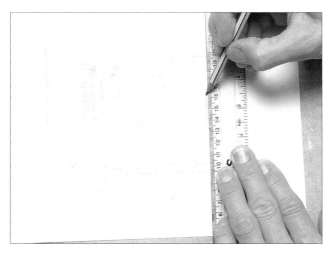

1 以尺來描畫很少會產生估計上的誤差。有時你所畫的線條須與另一線條保持平行，如建築物的兩側邊緣。以尺所畫的直線，稍有不平行之處，隨即會被注意察覺。在此圖中，所有建築物的直線邊緣都是以尺描畫出來的。

2 此圖中某些線條是故意畫得與正確位置稍有出入，因此看起覺得有些誤差。然而，線條如過於筆直，將無法與圖中的樹木及河邊樹叢輕鬆的描畫方式協調一致。一幅畫若能維持統一的風格與筆調，應更具有說服力。此圖中所有建築物的邊緣直線都是徒手畫出的，因此描畫直線時不應倚賴直尺，應放手大膽去畫，而其中的秘訣就是：先觀察好直線的尾端落在何處。

3 此圖中徒手畫出的直線顯得有些顫抖，但正好與樹葉的畫法相符，而使整幅畫更為協調融合。同時，畫中的建築也顯得更穩固實在，而其它景物則更寫實生動。

示範：有穀倉、籬笆、道路的風景

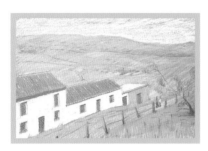

實地寫生是值得嘗試的體驗，因為你必須切切實實地去觀察眼前的一切。如果覺得攜帶繪畫工具與材料過於笨重，那麼一塊畫板及一盒鉛筆應該會讓你感到輕鬆些。這是西班牙南方的村落景色，畫中展現了一些戶外寫生所需的技法。戶外寫生須在天氣穩定、不會產生太大變化的時候進行，否則不論下雨，或是因由晴轉陰而使景物色彩轉變，都會導致難以處理的情況發生。

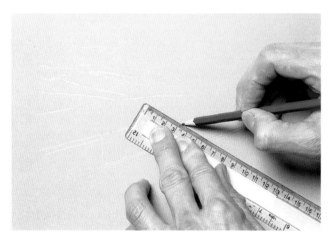

1 首先，量出屋頂傾斜的角度，再以尺畫出傾斜的屋頂。測量時，以尺斜斜地對著屋頂，然後將尺移到紙面上描畫出來，但須住意保持尺的傾斜角度。接著，繼續用此方法畫出其它建築物的傾斜邊緣。

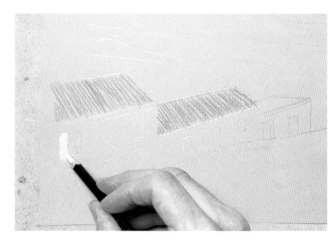

2 由於建築物是此畫的重心，因此應該優先處理。選擇有色的畫紙，這樣不論是白色或較深的色彩（如棕色的屋瓦），便都可以運用自如。

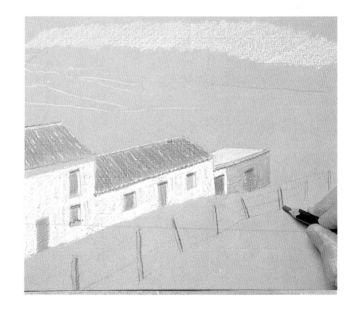

3 畫出白色的牆面，留下窗戶與門的部分（此部分可留待稍後再處理）。可在畫面加入較明亮的色彩（如兩種紅色的門），而賦予畫面某種特有的感覺。另外，可用白色的影線來表現明亮的天空。畫籬笆柱子的時候，須注意愈向遠方，兩柱之間的距離愈小。

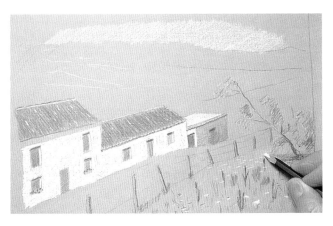
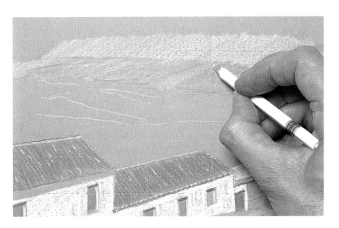

4 以淺綠色與藍色畫出右邊的樹葉,然後再處理其周圍背景,也就是「負空間」的部分。先以綠色畫出草地(稍後再處理其陰影的問題),然後大致畫上一些花朵與花梗。由於草地佔了畫面大部分的面積,必須妥善描繪。尤其是前景的部分,應特別注意,一旦畫得不好,將會糟蹋了整幅畫面。

5 以淡紫色與藍色來描繪遠山,之後再加上一些鋅白,以增加亮度、豐富色感。此圖所運用的是「大氣透視」──向遠方延伸的風景會轉為青色色調,且愈遠愈為淺淡(見68頁)。

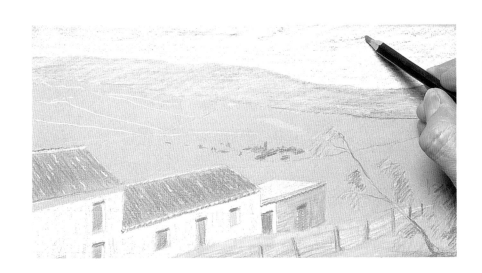

6 將天空畫上白色,之後再畫上一層藍色。然後在中景處開始描畫田野,作畫時可隨時決定描繪畫面的某個部分,不須猶豫。你可隨時加上所看到的景物──不必等一個部分畫完,才開始畫另一個部分。

7 再回頭處理田野的部分,將整片田野畫上藍灰色,使色調變暗。隨時注意畫面不同部分的相對色調與明暗,並時時與眼前的景物作比較。看完一個景物再看另一個,如此較容易發現畫面是否還有所遺漏。將遠方右側田野畫上藍色與紫色,再加入鋅白,使色調變淺。由於此處的田野已非常遙遠,所以呈現藍色色調,與遠山的色調相差無幾。

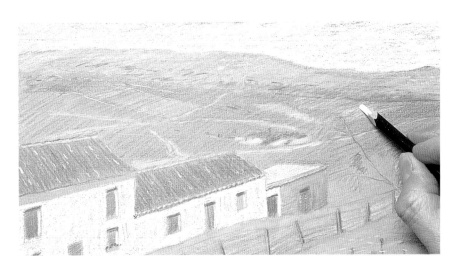

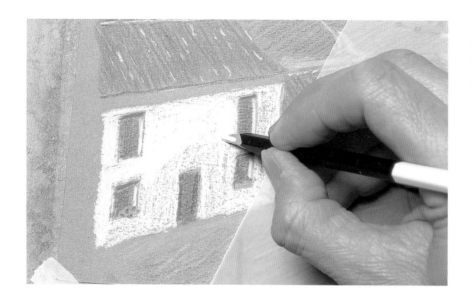

8 至此階段，畫面已顯出自有的氣息。很明顯地，前景屋舍的白色仍顯不足。因此須加強運筆的力道，使鋅白的色料深入紙面的紋理。然後，以綠色及藍灰色混合畫出門與百葉窗。

9 在田野上描畫更多的細節，如遠方道路旁的圍籬。切記：風景畫中的景物，愈向遠方，顯得愈小。至於遙遙無法看到的部分，便不須再描畫。

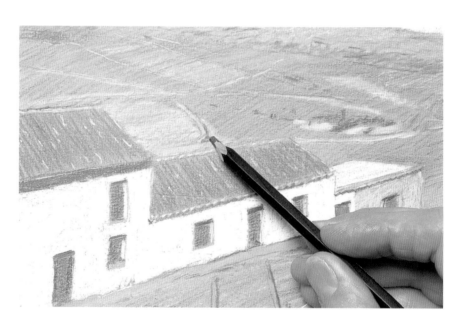

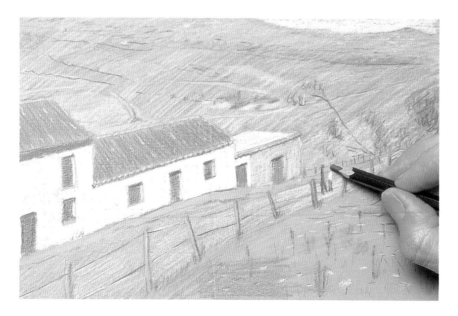

10 此時，整片田野顯得太暗，且色彩強烈。可加上一層白色，以調和色調，但整個田野仍不可比遠山淺淡。為增加畫面的生氣，賦予人的氣息，可畫上一對人物，但不可過於突出強調。一或兩個人物通常可增加畫面的趣味，此處描畫的兩個人正在深切交談。這些人物也有助於構圖比例的設定，同時也讓原先平凡無奇的道路增色不少。大膽加入你覺得可增添畫面趣味的部分，不必害怕。

11 在田野部分再加上一些黃色，尤其是較近景的部分，如此可與遠方偏藍色的田野有較明顯的對照，而增強畫面的空間感。在最後處理草地時，再加上幾筆白色筆觸，表示草地較亮的部分。然後，在面積較大的草地部分隨意加上一些較深色的影線，以調和整個背景的色調。

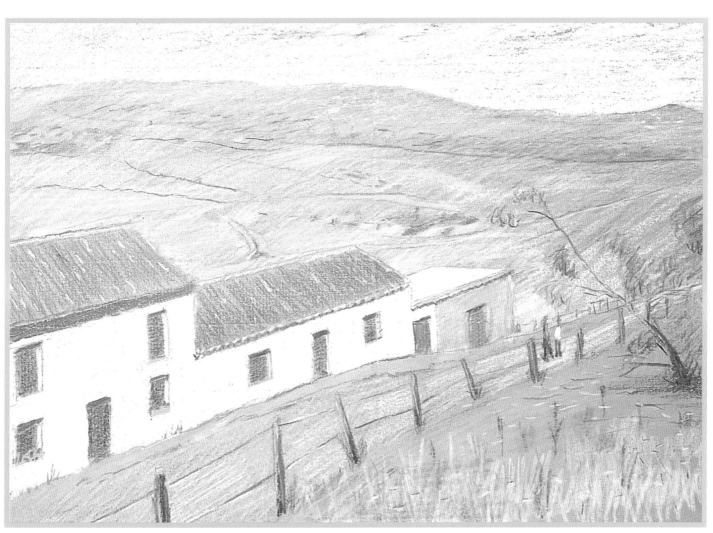

12 你可在假期之中，迅速完成這樣的風景寫生。這樣的紀錄比照片更值得留念，因為在寫生的過程中，你必須對眼前的景物都一一加以詮釋。

2
靜物

靜物寫生的樂趣之一是：一切由你全盤掌控，不論是描繪的物體、色彩規劃、構圖安排、光線照明，都可任你選擇，而且不受時間限制，愛畫多久，就畫多久。既然如此，還會有問題嗎？其實，問題還是很多，但實際上這也就是靜物畫的好處所在。透過靜物的描繪，你可探索造形（物體的三度空間形狀），並研究如何將其呈現於紙上。金屬表面何以看起來耀眼閃爍？玻璃的特色為何，何以我們一眼便能辨認出來？唯有找到解答，你才能強而有力地將這些質感肌理詮釋到紙面上。

該選擇哪些物體作畫呢？其實並無特定規則，從日常用品器具（廚房用具、修車工具、舊鞋子、橘子皮）到精品古董（花瓶、雕像、絲巾、細緻的瓷器），皆可成為描畫的對象。然而，無論你決定描畫的對象是什麼，你都將以全新的方式來重新看待它們。對你，甚或觀賞你的畫的人而言，這些對象物都將令人感到耳目一新，不論它們是平凡無奇，或珍貴獨特。

有些「靜物」其實並非全然不動。以花為例，會有隨光線轉動、凋謝枯萎、花瓣掉落等情形，因此你必須迅速地作畫。儘管如此，由於花具有變化無窮的形體、質感、色彩，因此仍是最值得嘗試描繪的自然物之一。此外，幾

世紀以來，水果、蔬菜、魚也一直都是頗受靜物畫家青睞的題材，許多荷蘭藝術大師的素描與油畫作品可為例證。由於大部分的靜物題材都可從容不迫地進行描繪，藝術家藉此機會實驗磨練各種技法，嘗試各種鉛筆、炭筆、素描筆（白堊筆）、墨水筆等，同時也可試著使用色鉛筆、粉彩。

你可藉著靜物畫學習佈局構圖，因為你所選擇的所有物體都可隨意移動，直到一切的安排令你滿意為止。透過取景框來看看你的佈局，如此可以好好構思畫作完成時的畫面應該如何。許多畫家在寫生時都會使用一個取景框來輔助構圖。除此之外，光線也是可以改變的，如以單一光源為例，其來自前方、側邊或後方所產生的效果都極為不同。

靜物的描繪有時是室內景的一部份，有時則是肖像畫中的裝飾陪襯。在肖像畫中，模特兒周圍或其所持有的物品須協調相稱，才能賦予畫面更深的意涵。同樣地，在室內畫中描繪與此畫用途有關的物品，也將增加該畫的價值。

靜物畫應如何安排構圖，才能達到最佳的效果？

物體的擺置須使物體與物體之間、物體與背景之互有關連，亦即形成一個有力而相連的整體。透過一個厚紙板取景框來看構圖是不錯的方式，如此週遭的事物可被排除在外，而不會干擾你構圖的焦點。然後透過取景框調整物體的位置，直到你對框中的構圖感到滿意為止。然而，太過仔細的佈局，看起來可能顯得做作，因此可先隨意擺放，然後再看看哪些地方需要調整。

圖中三個物件的安排方式無以數計，但此處的構圖卻顯得刻意而乏善可陳。背景中桌子的邊緣正好在紙張的中間，而將畫面切割為兩半。更糟的是，玻璃杯的邊緣正好碰觸到桌子的邊緣線，而且玻璃杯的另一邊緣也剛好碰到酒杯──這是容易令人感到不適的畫面安排，應儘量避免。

使對象物與觀畫者保持相當的距離，可彼此重疊，以增加畫面的景深。將玻璃杯置於前景可平衡瓶子較大的形體，酒杯所在的位置則與其它兩者形成一個三角形，使對象物彼此之間成為一個相互關連的實體。

此圖中桌子的邊緣也是在畫面中央，而且玻璃杯杯口邊緣也正好與其重疊。如此一來，畫面被分為上下兩半，尤其是右邊的部分。此外，由於瓶子的位置正好在畫面中間，而垂直地將畫面分為兩半，至於瓶子的底部，則接近畫面底部，這幾乎是所有繪畫表現上所難以接受的。

這樣緊密的佈局頗具吸引視覺的效果，桌子邊緣落在圖面中間以上，而賦予畫面較自然的感覺。然而，若能將整個佈局往右稍作調整，或是將右側邊緣裁剪掉一些，則更能維持畫面的平衡感。

靜物畫中光線的安排有哪些方式？

你所安排的靜物應運用何種照明方式？此問題端視你希望營造的氣氛而定。側面的光源會在物體的另一側產生較深的陰影，可加強物體的立體感而易於辨認。任何物體都會在它所在的平面，甚或鄰近的物體上投射陰影。光源若是從前方而來，陰影會減弱到最小，物體看似平面且難以辨認。自後方而來的光源可產生戲劇性的效果，而從上投射的光源（通常維持某個角度）所形成的效果則調合適中。不論你選擇何種光線安排，通常最好只限定採用單一光源。

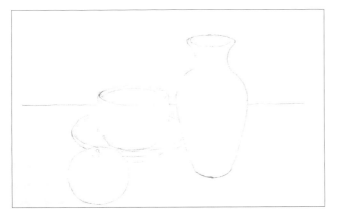

此圖只作線條描畫，並無陰影，可說只是圖形的表示而已。雖然圖中的物件可輕易辨認，但仍顯得平面化而無造形可言。畫出物件的陰影、塑造其形體，方能顯現畫面的景深與實在感。

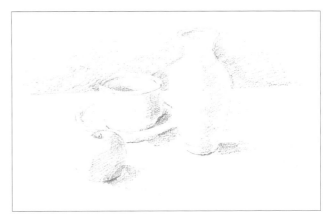

自左而來的光線使得每個物體的右側都處在陰暗中，而此陰影投射於右方的桌面上。此時已可看出物體的立體造形，請用3B軟芯鉛筆畫出更深的色調。

大師的叮嚀

如你想以自然光為主，切記來自北方的光源所產生的效果最佳（南半球則為南方）。這是為了避免日光的轉移而造成陰影不時的變化。如果日光是你畫中的重點，那麼可將作畫時間分散成幾天，而選擇每天相同的時段作畫。

後方來的光源使每件物體大部分的面積都處於陰暗中，光線只照射在物體邊緣的部分，形成具戲劇效果的光暈。長長的陰影向觀者延伸，強化了物體彼此之間的位置關係。同樣地，可使用3B鉛筆來描繪陰影的部分。

來自前方的光線使得畫面無所憑藉、很難表現，而且與上述的線條描畫全然不同。畫出邊緣處仍可見到的陰影，以塑造對象物的形體與實在感。將背景塗暗，使物體更為突出。

描畫橢圓形是否有較簡易的方法？

橢圓形經常出現在靜物之中，任何圓形的物體，除了從正上方觀看之外，看起來其實都是橢圓形。盤子、碗、輪子、任何圓柱體的末端（如瓶口或杯口），從某個角度觀看時，所呈現的都是橢圓形。

請謹記在心，將橢圓形放入正方形時，由於正方形會隨著觀者的視線往外傾斜，因此此時正方形中的圓形看起來是橢圓形的，而傾斜的正方形中的對角線交點便是橢圓形的圓心。

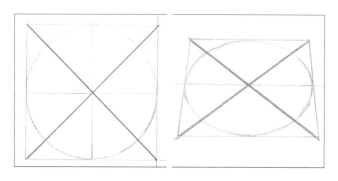

左圖中的圓形恰好可鑲入正方形之中，而紅色對角線的相交點正好便是正方形與圓形的中心點。右圖中的正方形是以透視法來表現，因此看起來是往外傾斜的。其藍色對角線的相交點位於整個圖形的一半以上，經過此點的橫切水平線即是橢圓形的直徑。

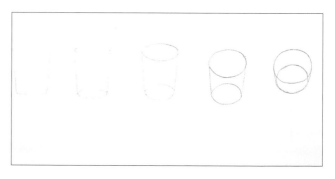

從左到右的玻璃杯是以愈來愈高的視點所畫出來的，可看出橢圓形愈來愈寬大。當視點到達正上方時，所呈現的即是圓形。

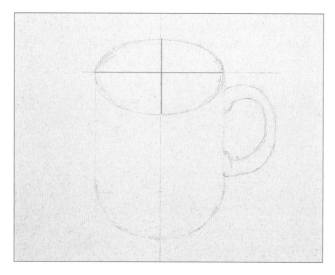

1 馬克杯杯口的橢圓形是透過方形的兩條對角線（圖中綠色的垂直線與水平線）的輔助所畫出來的。其中較長的一條對角線（圖中的水平線）從較短的垂直線的一半以上交錯而過。橢圓形的下半部顯得面積較大，因為這是較靠近觀者的部分。

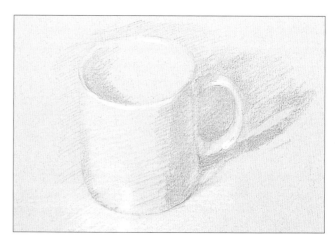

2 繼續描畫之前，先將水平與垂直線擦掉，然後將馬克杯陰暗的部分以同一方向的影線表示，杯內陰影的形狀則與橢圓形的杯口息息相關。之後，以3B軟芯鉛筆描畫桌上的陰影，再以鋅白色色鉛筆畫出桌面反光的部分，以製造出表面光亮的效果。由於我們知道馬克杯的杯口是圓形的，因此常直接將其描述為圓形，但若以此角度描畫，杯口應是橢圓形的。

如何畫出玻璃上的影像？

當你從窗子往外看時，視線穿過玻璃，而看不見玻璃本身。唯有當景物反射於玻璃之上，或其後的景物經折射而變形，我們才能察覺到玻璃的存在。描繪玻璃的秘訣便是將這樣的反射與折射的現象表現於畫紙上。玻璃是靜物畫中常見的題材，如玻璃花瓶、玻璃杯、玻璃瓶等（有時杯瓶中有水、有時無水）。

1 概略畫出一個玻璃杯的輪廓，杯中裝有一半的水，而杯子所在的桌面則鋪著方格布，透過杯子所看到的方格條紋是彎曲變形的。

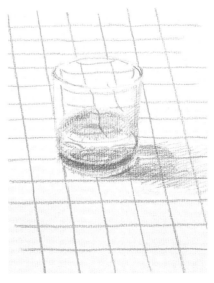

2 以3B軟芯鉛筆在較暗的陰影處畫上影線，並加深調子。仔細觀察並描繪杯口的明亮及陰暗處，以顯現杯口邊緣的細薄感。桌布的陰影中，有一片較淺白的區域，是反光投射於陰影上的緣故。

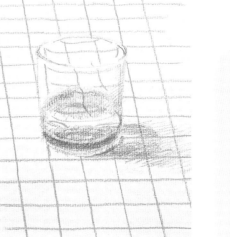

大師的叮嚀

玻璃杯愈厚，則透過它所看到的景物也變形得愈嚴重。觀察透過玻璃所看到的物體形狀，並儘可能正確地描繪出來，如此才能捕捉你眼前玻璃物件的真實質感。

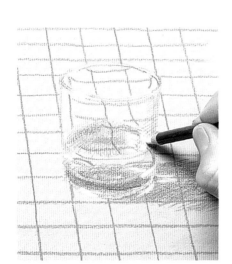

3 以白色畫出最明亮的高光，以增添畫面的生氣。使用有色畫紙的好處是可在最後階段再描畫這些較明亮的調子。如果你使用的是白色紙，則須先將高光處留白，再處理其它調子較暗的部分。

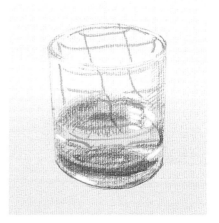

4 再畫一次同樣的玻璃杯，但這次不必畫出背景。當玻璃杯單獨出現時，其外表上的影像便顯得毫無意義。看看杯子上顫動彎曲的線條是什麼？是印在杯子上的紋路嗎？只有與背景產生關連時，杯子上映現的影像才有意義。

如何表現金屬光亮的表面？

銀質茶壺、不銹鋼刀、黃銅燭台等金屬物件是常見的靜物題材。一般而言，閃亮、光滑的金屬本身並無色彩，金屬物件所呈現的通常是周遭景物反映在其上的色彩。

能否將金屬特質傳神地描繪出來，取決於描繪者觀察反射現象的能力，以及能否適當地將所觀察的表現於畫紙上，而達到預期的效果。

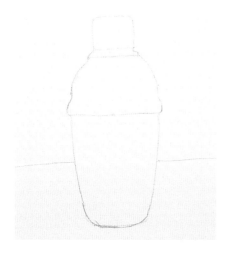

1 先將雪克杯的輪廓畫出，此時仍無法看出雪克杯的材質。在某些照明條件下，或周圍可反映於金屬表面的景物不多時，視覺上便很難找到足以展現金屬材質的線索。

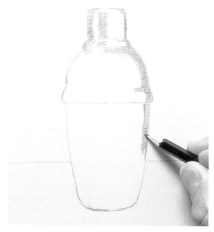

2 雪克杯的邊緣反映出房間中暗沈的牆面，因而顯得相當陰暗，這是雪克杯與周圍環境的關係，因此必須將此情形描繪出來。以軟芯 5 B 鉛筆畫出陰暗的調子，並加強運筆的力道。可使用灰色系的畫紙，如此不論較暗或較亮的調子，都易於表現。

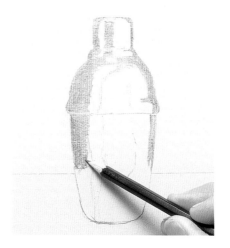

3 此處的雪克杯是唯一的對象物，但如果畫面中還有其它靜物，你仍可發現反映在雪克杯表面較暗的部份，即是畫面最陰暗的區域，因為即使是發光閃亮的物體，仍有呈現出暗色調的時候。比較一下反射影像最暗的部位與其周圍最暗的地方，以確認彼此間調子明暗的關係是否正確。

4 繼續以5B鉛筆描繪中間地帶的調子，運筆的力量應減弱，須與之前描繪黑暗陰影時大力運筆的情況有別。如你想畫出更暗色的調子，則甚至可選用筆芯更軟的鉛筆，如6B、7B等。

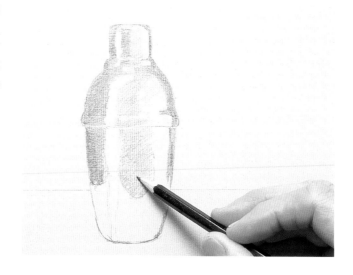

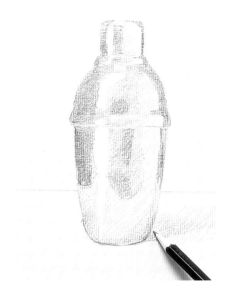

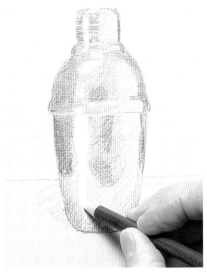

大師的叮嚀

金屬物體愈失去光澤,則反映在其上的影像也愈顯得模糊,經常是白白的一片(若是銅器,則偏向粉紅色)。儘管如此,明與暗的反射仍會存在,只是分界較不明顯—最亮處不會很亮,而最暗處也不會很暗。

5 主要的光源來自左方高處,因而所投射的陰影很短,而且是在雪克杯的右方。將此情形描繪出來,以呈現雪克杯與其所在平面之間的關係。小心而正確地描畫出影子的形狀及長短,否則便會與雪克杯表面反映的真正情形有所出入。

6 以鋅白畫出最亮的高光部位,如此金屬光滑閃亮的質地便可顯露出來。從畫中可看出最亮與最暗的部份其實是幾乎相連在一起的,而這正是金屬表面的特色。一把扁平的刀刃,或一個平坦的銀盤,很難令人辨認出其為金屬材質,因為它們所能反映的景物,可能只有來自平坦的天花板。

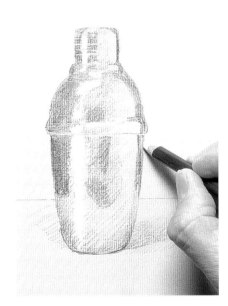

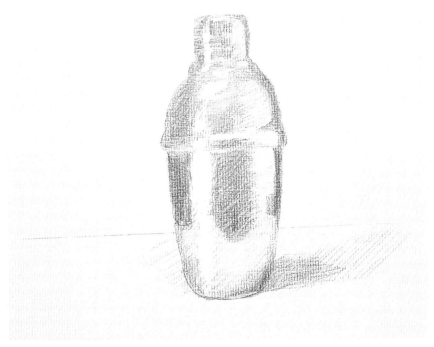

7 以白色來描繪背景的影線,這樣不僅可與雪克杯陰暗的邊緣作一對照,亦可讓陰暗的邊緣更為突顯。靜物畫通常都須畫出背景(即使是些許的影線),如此畫中的物體才不致顯得憑空存在。

8 將大部份的金屬表面及桌布上的陰影加上白色,以產生加亮的效果,如此更能表現出金屬平滑的表面。完成之後,即是一幅逼真傳神的金屬靜物畫,金屬的特質被忠實地「拷貝」下來。

D 示範：銅鍋中的水果

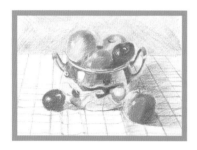

靜物畫不同於風景或室內景，因為你可完全依自己的意思來安排所欲描繪的靜物對象。你可選擇背景，並從容不迫地調整對象物，直到一切安排合意為止。你也可嘗試不同的光線、構圖和搭配的器具。此外，即使你已開始下筆，仍可不必顧慮費時的長短，因為你所安排的靜物並不會有太大的變化（鮮花除外）。此畫中裝有水果的鍋子是在房間的一角，後側是白色光滑的牆面，光源則是只有來自左側的電燈。

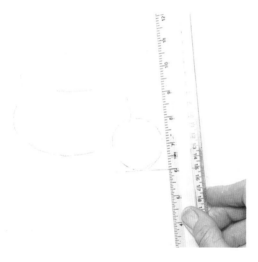

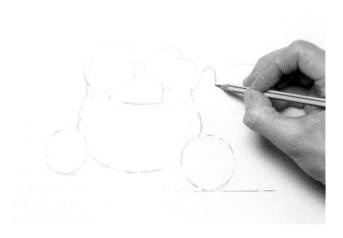

1 先描畫靜物的「目視尺寸」（見24頁），測量時握尺的手必須伸直，以確定每次的測量都是以手臂長度為距離。將尺對準對象物，先畫出兩條水平輔助線。同時，將尺以水平的方向來測量，以量出垂直線之間的距離。在一開始描繪時先正確地測量出某些比例，一旦正確的比例測量出來後，其它部分便可用目測的方式完成，但這仍須視你對準確度的要求，以及你的自信程度而定。有些專業畫家每次測量都會以尺為憑，有些則以目測來斷定一切。

2 目前所畫的輪廓與線條是作為輔助之用，此步驟畫好之後，便可專心地畫上色彩與陰影，而不須擔心距離與角度的問題。這只是繪畫時所採用的一種方式，但卻也是足以信賴的方式。

3 以紫色在蘋果最暗的部分畫出影線，對綠色及紅色而言，以紫色來加深都可獲得很好的效果。至於黑色，除了不得已之外，應儘量避免。因為黑色容易壓過其它顏色，而使畫面的色彩顯得死氣沈沈。之後再以鋅白加上兩點高光，那是燈光反射在物體上最亮的地方，如此可使畫面物體的立體感更為突顯。

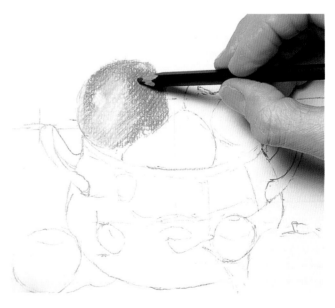

4 以深藍色來加深紅色蘋果的陰暗
面，再以咖啡色描畫鍋子內側陰暗
的部分，之後再加上普魯士藍。綠色和
赭色的部分可再加上一些白色調白，使
原來陰影不均勻的部分顯得平滑，而製
造出光亮的質感效果。

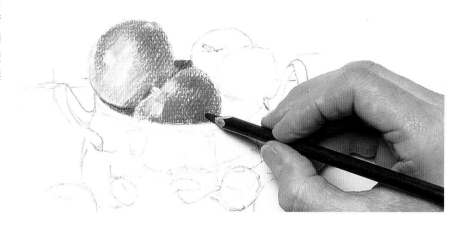

5 在紫色梅子最亮的高光處塗上白
色，先前在塗繪紫色時應先將高光
部分細心留下空白，之後再塗上白色，
即可營造出極為明亮的效果。梅子外形
的輪廓描繪及較亮處的所在部位，都是
賦予梅子造形與立體感的重要因素。

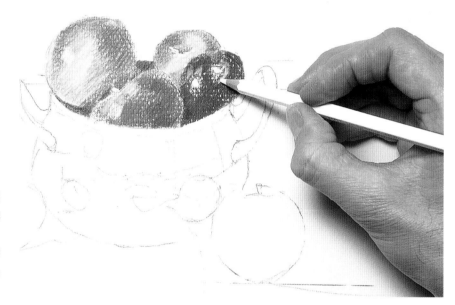

6 在梅子上再塗上一些紅色，可使梅
子外皮鮮亮的感覺表現出來，像這
些意料之外的色彩應特別仔細觀察。左
邊的梅子在畫上藍色之後，再加上紫色
影線畫出陰影，但其反映在銅鍋上的影
像則可用赭色描繪。至於銅鍋上反映的
桌布紋路，可先以粉紅色描繪，如果需
要修飾，可稍後再進行。

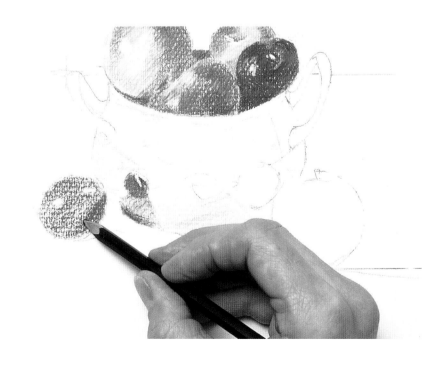

7 由於銅鍋的外形往外凸出，因此反映在其上的水果影像都顯得比較小。為了塑造反映在鍋上蘋果的形體。可將其右側邊緣畫得陰暗些，而中間則較為明亮。藝術家身旁極為陰暗的牆壁也反映在鍋子上，可用深藍色來描畫。

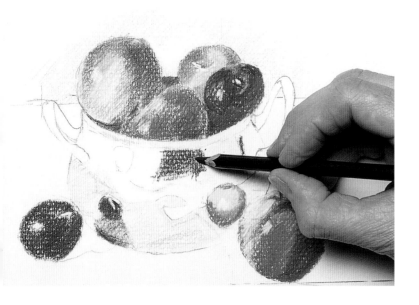

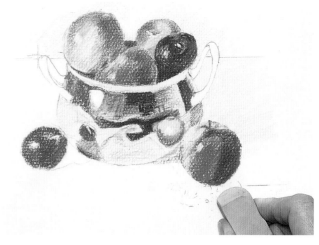

8 先前畫的輔助線不需要時，可先用橡皮擦擦掉。此時，大部份銅鍋上反映的影像都已描畫出來，而銅鍋閃亮的金屬表面也已表現出來。只要細心觀察，並正確地畫出形狀與色彩，金屬特色便可展露呈現。

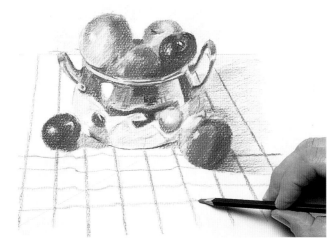

9 所有桌布的直條紋都往消失點延伸，而此消失點應在畫面之外。先測量兩條直線條紋傾斜的角度，可將尺對準欲測量的條紋，然後依照條紋的角度將尺移動傾斜，直到尺完全對準條紋為止。然後，垂直拿著畫紙，將尺所測量到的畫到紙面上，而確定條紋的位置。進行此步驟時一定要隨時保持尺所測量的傾斜角度。其它往後延伸的條紋，只要朝消失點描畫即可。至於水平線條的位置畫法，也可先用尺來測量，測量時將拿尺的手臂伸直，對準最前面兩條水平線，而在畫紙上畫出其位置。此兩條水平線畫好後，會與之前畫的垂直線交叉形成方格，此時將方格中的對角線延長，而這條線與其它垂直線的相交點，便是其它水平線穿過的位置。

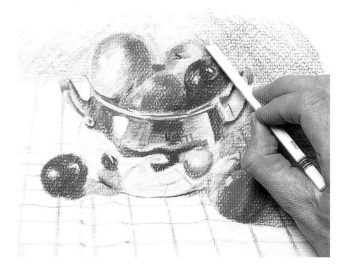

10 描畫桌布的皺摺時，先將皺摺部分的橫條紋畫成向上曲折。皺摺受光的一面，會比平坦的布面還要明亮，因此以鋅白來描畫此最亮的高光部位，而每個皺摺較暗之處則可以紫色及藍灰色描畫，這些皺摺上的紅色條紋也可以同樣的方式來加亮及加深。

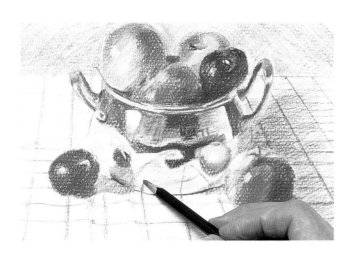

11 以藍灰色影線來表現背景的白色牆面,同時並以鋅白調白,以製造柔和的質感,而不至過於突出。牆面的淺淡色調是精心挑選的,如此才能搭配桌布的淡色調,使視覺焦點集中到靜物之上。此外,亦須加上銅鍋上所反映出的桌布紅色條紋,並以紫色與藍色影線來畫出鍋子與水果投射在桌布上的陰影,而這些陰影部位中的紅色線條也須以更深的紅色蠟筆來描畫,其中有些地方則須使用紫色。

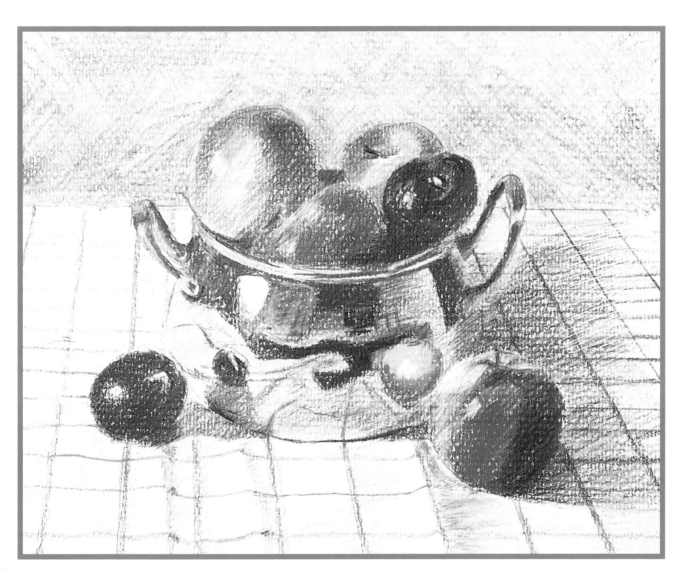

12 此處的構圖一開始是將挑選的靜物隨意擺置於桌面上,經過數次的調整、修改、增刪,才確定了最後的安排。銅鍋外面擺放了一個蘋果與一個梅子,使得銅鍋上反映的影像更有趣味性。鍋外的蘋果與梅子,以及鍋中凸出的蘋果形成一個三角形以吸引觀者的目光。方格紋的桌布也因線條的交錯,而加強整個構圖的透視與景深。

如何描繪布紋皺摺，才會生動而不死板？

布料與其上的皺摺是頗受靜物畫家青睞的題材，然而欲在繪畫的平面空間上畫出立體造形的意象，卻一直是充滿挑戰性的工作。不論是細心整燙的桌布摺痕、隨意弄亂的布紋皺摺，或是輕鬆垂掛的衣巾布幔，描繪的方式基本上是相同的。

雖然我們已經知道布料上的皺摺經常是一面較亮、一面較暗，但欲找出其調子確切的漸層變化，仍需要細心的觀察及與畫面其它部分的明暗色調作一比較。

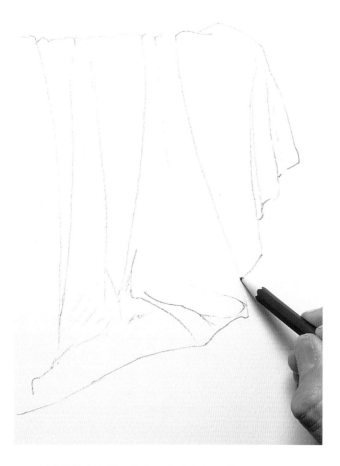

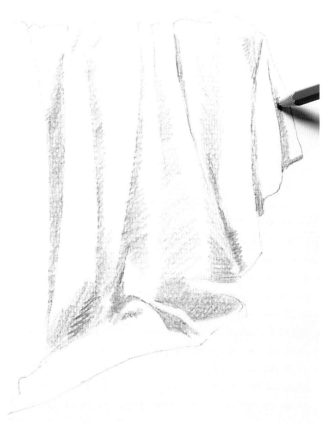

1 在描畫輪廓之前，先仔細觀察布幔垂掛邊緣的曲度及皺摺形成的角度。如此，即使描畫過程才開始不久，陰影仍未畫出，也能或多或少表現出布幔的意象。

2 明暗的描繪是表現造形不可或缺的重要步驟，可瞇起眼睛來觀察布料明亮與陰暗的部分。明亮的部分即是每個皺摺的轉彎處，該處直接面向自左側而來的光源。此時先讓明亮的部分保持留白，而陰暗的部分則以藍色塗繪。

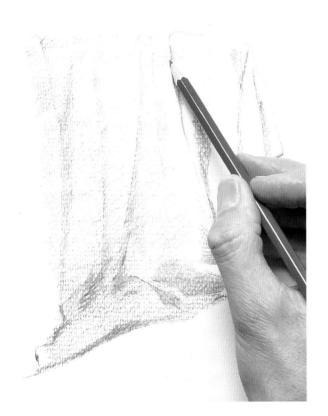

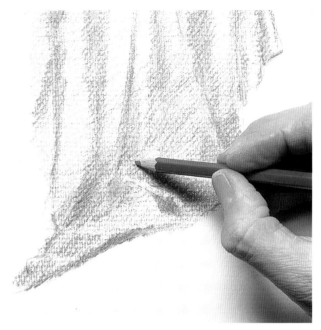

4 中間色調的過渡地帶可用紅色來表現，且塗繪的力道須加強，但畫出的效果不可比陰影處暗。此時最亮的高光處仍不須塗繪任何顏色。

3 先輕輕地以紅色將整塊布幔畫上影線（布幔本身是紅色的），包括藍色的陰影部分。如此一來，原是紅色的布料，因陰影處也畫有藍色（此處使用綠色也會是不錯的選擇）而使色彩顯得更暗沈、更豐富。

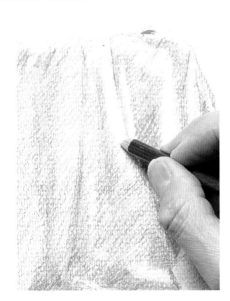

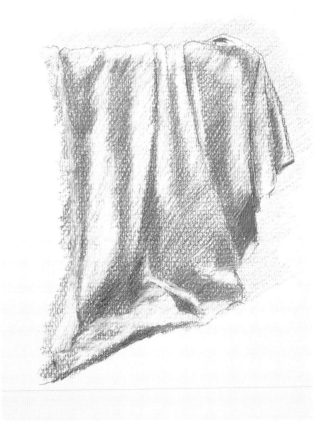

5 此階段可在高光處塗上鋅白，整幅畫面便漸漸活潑生動起來。如果使用的是白色畫紙，高光處可以留白來表現，因此高光處便是唯一留白的紙面，其它部分都會呈現某種程度的陰暗效果。

6 再多畫幾次紅色與白色，以增強色彩的密度。以色鉛筆作畫的樂趣是可以一層又一層的塗繪，直到你覺得足以完美呈現對象物的特質為止。

表現不同布料的質感有哪些方法？

麻布、絨布與絲綢都是一眼即可辨認出來的材質，就像玻璃與金屬，它們的外在有些什麼特質在暗示著我們？這些線索讓我們可以辨認出所看到的為何種物質。就這些布料而言，主要是布料纖維的反光性及其方向角度影響了我們眼睛所接受的影像。布料的纖維會在適當的角度凸現出來，或只是平順地倚在平坦布料的表面。光線在布料皺摺上反映的方式，最能顯露布料的種類。因此一塊布料若是平坦而無皺摺，我們便很難只憑目視去辨認其種類。

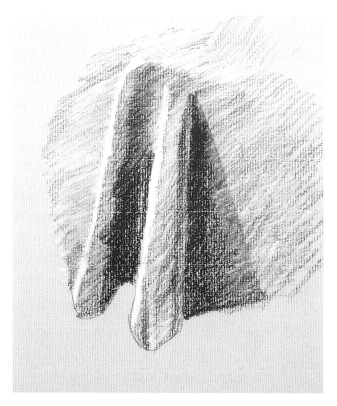

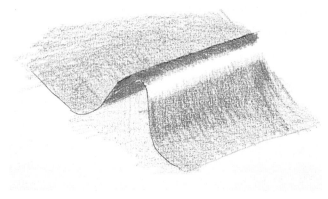

上圖：絲綢皺摺的部分正對著觀者，因此反射了來自觀者後方的光源，同時此部分也成為最亮的高光。由於皺摺向後延伸，房間中較遠而陰暗的區域便反射在皺摺的後側，而皺摺的頂部也因此顯得較為陰暗。

上圖：絨布的纖維會在適當的角度突顯出來，正面看皺摺上的纖維時可看到纖維底部，且顯得非常陰暗。然而如從斜角觀看，則只有邊緣受光的部分可以看到，而且顯得較為明亮。這樣的情形也可見於剪短的毛髮，雖然整體外表看起來不盡相同（因毛髮彼此的間距較大）。

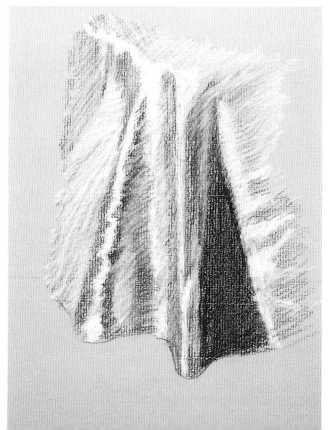

右圖：絲與綢的纖維反光性都很高，這些布料表面的纖維細緻緊密。有些時候，絲綢看起來就像是磨光的金屬一樣，而此圖中描繪的布料也的確與金屬頗為神似。此外，這塊垂掛布料上較小的皺摺也顯露出布料的厚薄。

右圖：絨布皺摺面向觀者的部分較為陰暗，而皺摺的頂部則向遠離觀者的一側延伸，因此其纖維是直立的，且反射了來自觀者後方的光線而顯得明亮。

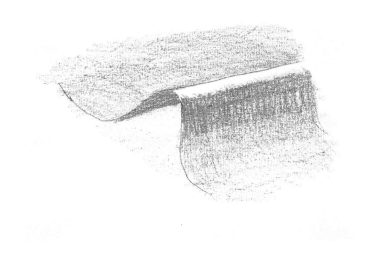

下圖：此塊細薄的圍巾覆蓋在粉紅色的香水瓶之上，半透明的圍巾使得我們可隱約看到其所覆蓋的物體。在圍巾轉折之處，看起來比較不透明，但此處仍會將光線反射分散，因此看起來有如白色。

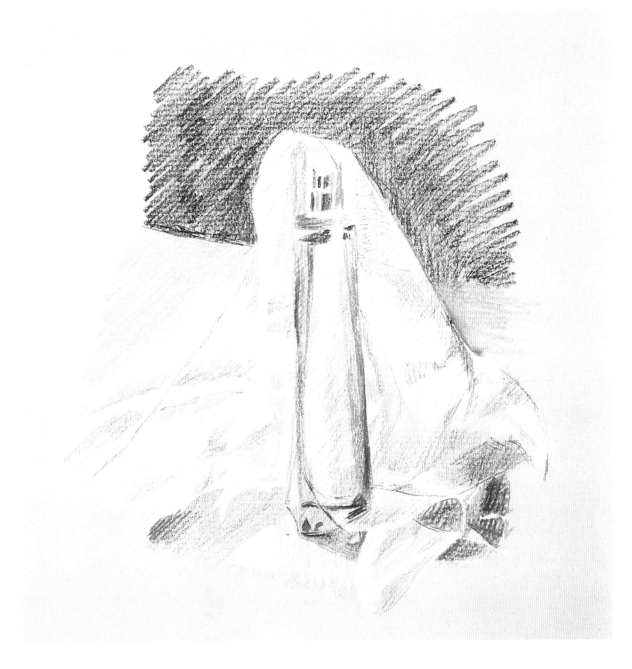

描畫火燄有哪些秘訣？

對於藝術家而言，蠟燭的火燄、燃燒的火炬、戶外的火堆、壁爐中的爐火都有不同的問題須克服，除了火燄本身極為明亮(比最白的畫紙還明亮)之外，其閃爍不定的形體輪廓也令人困擾。藝術家必須培養一些技巧，才能將火燄描畫得栩栩如生。不論火燄的形式為何，描繪其明亮耀眼特質的技法其實相差無幾，而且這樣的技法也適用於描畫各式各樣的光線來源。

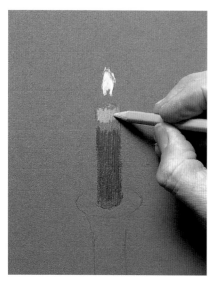

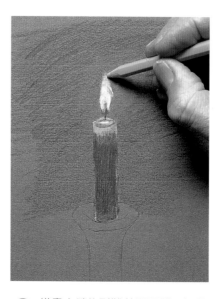

1 暗淡朦朧的背景將使火燄更為顯眼，因此構圖時可安排一陰暗的背景於火燄後方，而選擇暗色調的畫紙則更能突顯火燄的光芒，同時也有利於淡色調的使用。先以黃色迅速隨意地塗畫火燄，紅色蠟燭上方也因火燄的光亮而呈現較淡的色彩。先初步塗畫這些色彩，稍後再進行調整修飾。

2 描畫火燄的形狀並不困難，但欲表現出其發光的特質則須要一些機智與巧思。

3 將火燄的底部畫上藍色，頂部畫上淡紅色。接著畫出暗色的燈芯，以及燈芯下方受到火燄照射而顯得較為明亮的融化蠟油。然後再以暗色鉛筆塗畫火燄周圍的背景，以加強火燄的亮度。

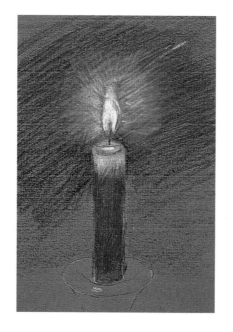

4 在真實的情況下，火燄的光芒會照亮周遭，使周圍背景刺眼而難以看清，繪畫時也應將此情形表現出來。觀察火燄照射的光芒，再以鋅白描畫出來。火燄及其光芒與陰暗背景間的明暗對照，使得整支蠟燭的光源意象表現得淋漓盡致。如果將此意象轉移到桌面上，則蠟燭與燭台閃爍不定的陰影，也將與火燄彼此相互映照。

如何表現花瓣細緻的美感？

就花朵生長的相對位置及花朵與莖葉的相對位置而言，每一種植物都各有不同、各有特色。一般而言，一幅畫只要能表現出這些相對關係，以及花朵從莖梗上生長出來的角度，便足以顯現所畫植物的種類，即使只是粗略、未經細節修飾的幾筆速寫。欲捕捉每朵花卉及每個花瓣的細緻美感，需要細心地觀察其柔和的曲線與轉折，以及彼此間如何層層包覆與重疊。之後再以陰影描繪來呈現其透明感，便可完成一幅栩栩如生的作品。

1 描繪玫瑰最簡單的方法或許就是：從描畫每個花瓣的形狀與位置輪廓開始。如果觀察正確的話，每個花瓣的彎曲轉折，甚至是意料之外的缺陷，都將在作品完成時使花朵的細緻優雅展露無遺。同樣地，葉子的每處捲曲或轉折也都值得細心觀察。此處所示範的花朵即是例證。

2 以粉紅色、赭色、紅色輕輕地為花朵上色。選擇一張較薄的淡色畫紙，如此畫紙原有的亮度會從花瓣底部散發出來。由於花朵是有生命的，玫瑰可能會抬起或下垂，而花瓣展開的速度也頗為驚人，因此描繪的速度應儘量加快。

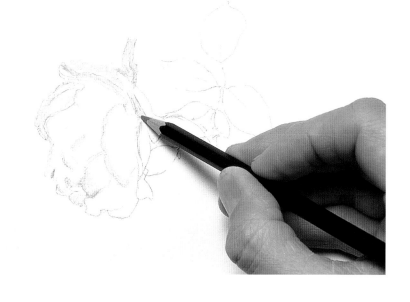

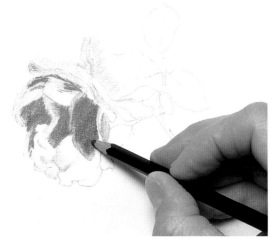

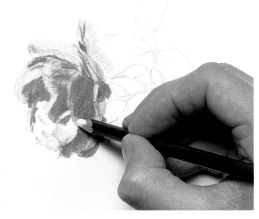

3 以暗紫色鉛筆畫出粉紅色花瓣上的某些陰影，而深藍色與深綠色也都可與紅色系搭配。但請切記：勿使用黑色來描畫陰影，因為黑色過強，容易讓其它色彩顯得死氣沉沉。

4 在某些紅色部分加上鋅白，如此最亮的高光處將呈現出極淡的粉紅色。隨時注意觀察眼前的玫瑰，才不致使其花瓣確切的外形走樣，因為那是一開始就已費力捕捉描畫的。

大師的叮嚀

花卉被移入室內或放到另一個地點時，很容易會繼續綻放、向上抬高，隨陽光轉移，接著花瓣便會掉落或凋謝。如果對象物同時包括幾種花卉，且希望能正確地描繪出細部，最好是完成一種花的描繪之後，再開始另一種。

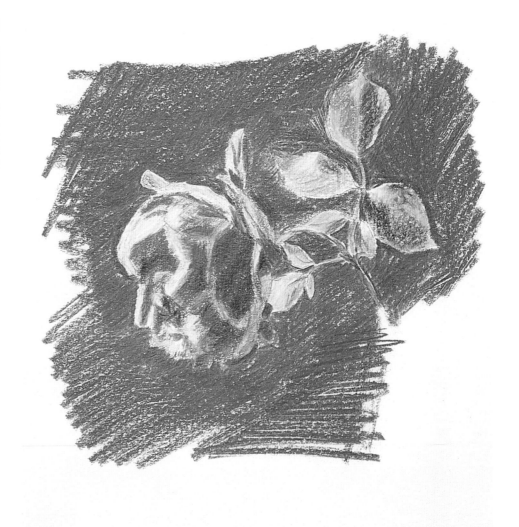

5 將背景畫上暗色，事實上，真的玫瑰花也是背對著暗色的牆面。暗色背景畫好後，花瓣上的高光處顯得更為亮眼。然而，使用色鉛筆來描繪暗色背景時須謹慎小心，畫面看起來才不致有壓迫感。

下圖：此件希拉蕊・蕾伊（Hilary Leigh）的作品（作品名稱不詳），
媒材是使用水溶性鉛筆，畫紙則是高品質的水彩紙，整幅畫作可讓
觀者體驗藝術家如何捕捉花朵的形狀及運用生動的色彩。

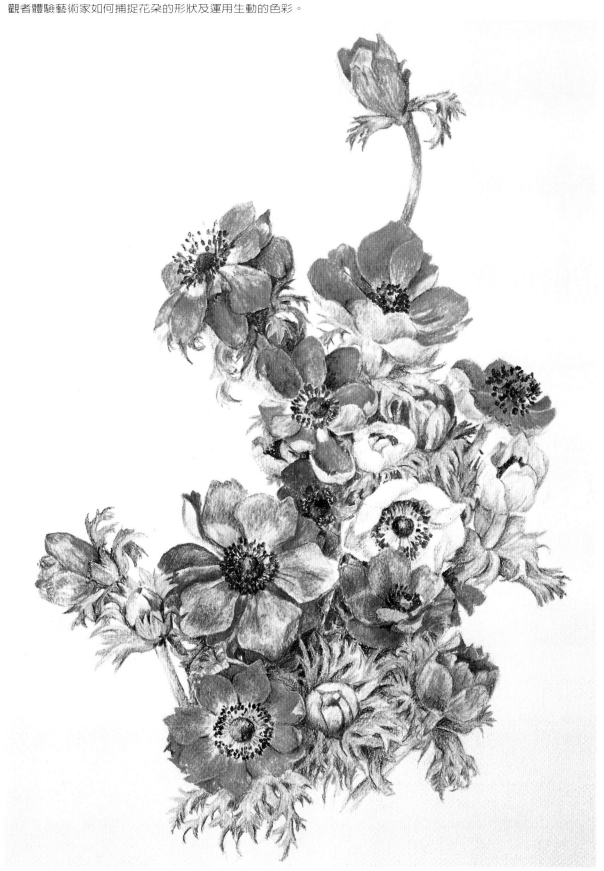

示範：玻璃花瓶中的鳶尾花與小蒼蘭

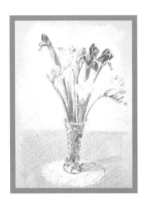

在畫紙或畫布上練習花卉的描繪將是令你感到趣味無窮、收穫頗多的經驗。花朵百變的型態、絢麗的色彩，只要你細心端詳，便無法不感到讚嘆。插在花瓶或各式花盆中的花朵都是值得描畫的題材。此圖中的鳶尾花與小蒼蘭是在寫生前才從花店買回來的。當花朵從較冷的環境取回時，花朵開放的速度很快，因此描繪時須先完成一朵花，再開始另一朵。

2 決定了花瓶及花朵在畫面上的位置後，可輕輕地在紙上畫出輔助線。測量「目視尺寸」，才能確實地畫出每一朵花，同時也要注意花瓣間「負空間」的配置。先均勻地在花瓣上畫上紫色，然後再在較亮的部分塗上鋅白。

1 畫一條「垂直線」穿越花瓶的中央，開始描繪的第一朵鳶尾花左邊的花瓣正好超越垂直線的左邊一點點。線上的記號是花瓶瓶底與瓶口，以及其它花瓣的位置。

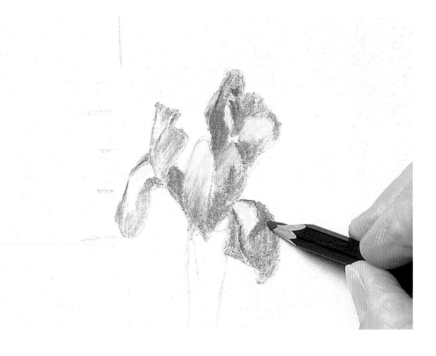

3 在加上淡藍色之後，便可突顯鳶尾花花瓣的特有色彩，同時並以適當的力道在紫色上塗上深藍色，以表現花朵內側深處或陰暗的地方。至於花瓣中心亮麗的黃色部分，可用赭色來描畫其受遮蔽的陰暗處。

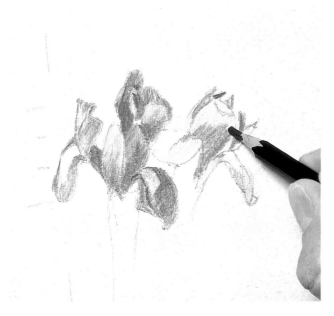

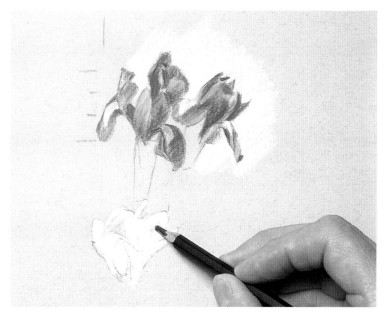

4 鳶尾花花朵的色彩有其變化的特質，頗令人著迷。在日光之下，花朵顯出鮮藍色的色彩，但若改為人造光線，則立即轉化為一片紫色。其它如矢車菊、繡球花、紫羅蘭等藍色系花卉也都有同樣的情形。此圖中的花朵是安排在普通的電燈之下，光源自左側而來。

5 白色花朵（或其它任何白色物體）看起來並非全部都是純白的，即使其原有的色彩（即所謂的「固有色」）是白色的。燈光的不同，以及來自其它物體的反光，都將賦予其藍色、紫色、棕色等不同的色彩。測量時所畫的輔助線如不須使用便可將其擦掉，然後在白色小蒼蘭的輪廓內均勻塗上白色，接著再以藍灰色畫出花瓣的陰暗處。雖然花朵本身不是藍灰色，但其背向光線的部分卻顯現這樣的色彩。

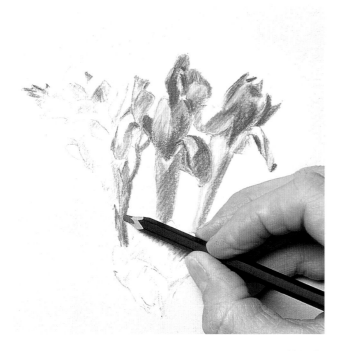

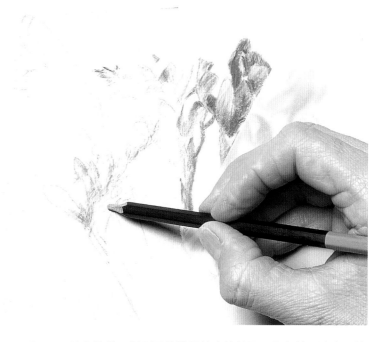

6 花莖的固有色彩，從藍綠色到黃綠色都有，而其色彩也會隨著受光的強弱而改變。你可能需要不同顏色的色鉛筆（如深藍色）來描畫花莖陰暗的側面。

7 以HB鉛筆像先前一樣測量並描畫其它的花朵，此處並不適合用使筆芯更軟的鉛筆，因為接著將以白色來塗繪，而軟質的鉛筆會混入白色的部份，使白色顯得污髒。這些小蒼蘭的花瓣雖然主要是白色的，但外側仍顯露著黃色光澤，而陰暗面則為赭色。描畫時手下可墊一張紙，以防弄髒已畫好的部份。

8 此時整個構圖已逐漸清楚顯現，
可再加上一朵小蒼蘭，否則其它
花朵正好形成一個倒三角形，看起來
頗為呆板。畫面的改善修飾可逐步持
續進行，一旦覺得合適，便不須恐
懼，可大膽動筆調整。

大師的叮嚀

花瓣內部中心的黃色部分必須先
塗畫，如此才不致誤畫上紫色。
因為紫色並不容易擦除，而黃色
或白色又不足以將其覆蓋。如果
你能事先多加考量，便可免去這
樣的麻煩。

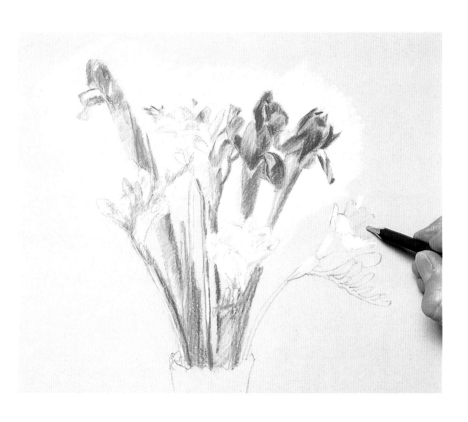

10 描畫橢圓形的墊布可能也不太容易，先伸直手臂，
以尺測量出橢圓形垂直與水平的直徑，但切記水平
線須在橢圓形的一半以上（見44頁），其它部份則可以目測
來進行描繪。

9 為了讓花瓶能對稱工整，可先以描圖紙描出左半部
（包含中間線），再將描圖紙反面放於右側，並用硬質
鉛筆將描畫的線條轉印到畫紙上（見19頁）。在這樣精確測
量並描畫的畫面上，若將花瓶草草畫出，可能難以搭配整個
畫面。儘管如此，在有些作品中，雖然一切都不夠精準確
實，卻也能為畫面增添幾許迷人的色彩。

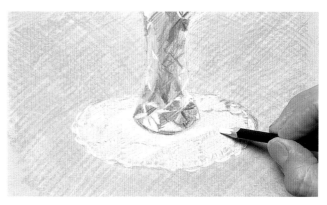

11 初看之下，要描畫水晶花瓶似乎是不可能的，其實可從較大的平面區域及主要的線條著手。此圖即是從中間較大片的淡綠色部份開始，再以深綠色線條劃分出一些區域，而作為其它部位上色的依據。明亮的高光處須早一點畫出來，才不致因為無法遮蓋暗色調而達不到明亮的效果。注意觀察花瓶，以確定發亮的刻痕所在處。或許刻痕中只有二分之一或三分之一受光，如果無法確定，可測量看看。

12 厚玻璃瓶的底部通常看起來是灰色的，而此處這些陰暗的灰色部分都呈現三角形的形狀。由於花莖的長度未達花瓶底部，因此花瓶中無綠色顯現。接著，先以灰色來描繪墊布，然後再加上鋅白。為了表現鏤空的特色，須以背景的顏色在白色之上畫出一些墊布的鏤空花樣，然後再於高光處畫上鋅白，而右側鏤空的部份也可加上鋅白，以表現其較為高突的效果。

13 花瓶的陰影投射在右側，穿過墊布往右延伸。在最靠近花瓶之處有如一個三角形，最明顯、也最陰暗。作畫時很容易忽略陰影的描繪，但陰影與畫面其它任何部分其實都是同等重要的，因為它使描畫的對象物更為穩定實在，也讓物體的立體造形更為清晰明確。這樣的構圖其實非常單純，與肖像畫可說是全然不同。肖像畫的細節常留至最後再處理，而此處如有細部需要描繪，則應是首要之事。此外，此圖如有輕微的誤差，仍無傷大雅，但肖像畫則不容許些許的差錯，否則可能會影響肖像的相似度。

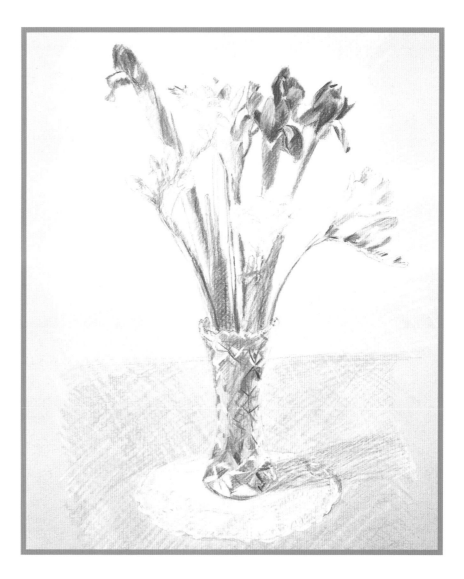

3
室外景

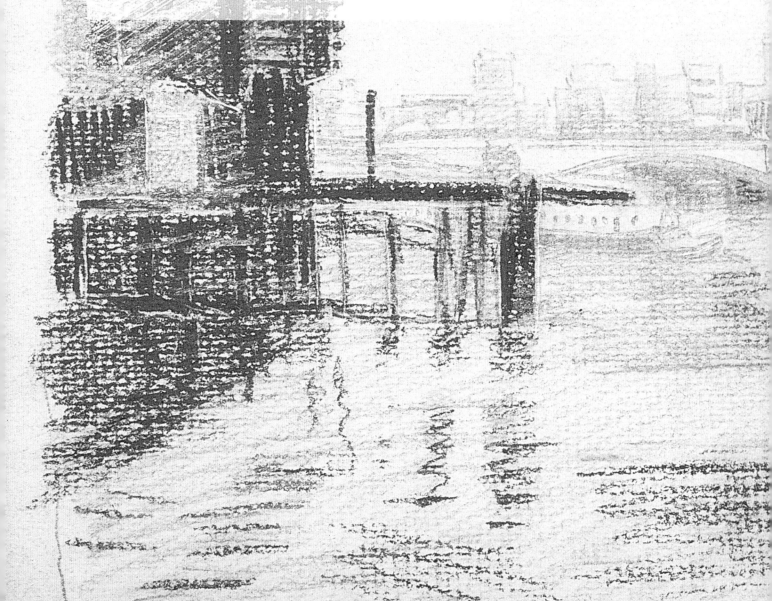

雖然早在文藝復興之前的宗教畫中便已出現描繪細緻優美的山丘、田野、花卉，但風景畫仍是遲至十七世紀才成為獨立的題材。然而今日的繪畫題材則可能以風景最受歡迎，其原因或許在於一般人常誤以為風景比建築或肖像更「容易」描繪。儘管有時候你不必將風景描繪得出神入化，但是急就章或偷懶的作畫方式在作品完成時仍可明顯看出，而成為敗筆之處。儘量將顛簸、幽深角落、裂縫等情形都依原樣描繪出來，而不須試圖加以美化。如果你無法正確地畫出山丘的輪廓，或許無關緊要，但你所畫的應與原來的景物同樣富有趣味且適合畫面。

戶外繪畫也包括城鎮景觀與海景，後者在表現技法上的要求更大。哪些因素使海看起來像海？這需要仔細耐心地觀察方能正確地加以分析，也方能決定如何下筆描繪。城鎮景觀的描繪則與角度、相交的直線、消失點（一套全新的規則）有密切的關連，而對此理論的瞭解將使你的作品更具說服力。

在氣候溫和的季節到戶外作畫，仍須注意天候變化的問題，而且即使是豔陽高照的晴天，你也不得不追逐捕捉一天之中不停變化轉移的景物陰影。至於雨天，雖然活動常因此而受阻，但觀察並描繪雨後潮濕路面上景物的倒影，卻是趣味十足的經驗。練習描畫河上、湖上的倒影，以及倒影隨水波大小而變化的景象，也將令你為此著迷、樂此不疲。霧氣、煙嵐、雲靄等大氣現象都足以改變風景的樣貌，描繪這樣的景象，尤其是以色鉛筆來描繪，也將是充滿刺激的嘗試。至於白雪，效果最佳的是在暗色背景上以白色或淺色鉛筆描畫。此外，黃昏與夜景的描繪則必須於室內進行（因為室外過於黑暗，無法看清景物）。事實上，一片漆黑之中，什麼也看不見。因此，夜景的描繪必須依賴燈光、月光或落日餘暉，而最好的表現方式莫過於以淺淡的色彩畫於暗色的背景。

僅以輪廓（或加上陰影）來表現風景與城鎮景觀也能同樣獲得不錯的效果。彩色或黑白的選擇應視繪畫者的個人喜好，以及繪畫者希望如何呈現眼前的景物而定。選擇彩繪將使你的畫面增添光彩，而且在雪景或海景的表現上，也將令你感到得心應手。

有些時候，戶外的景物也可以靜物的方式來呈現：溫室外的花盆、植物、園藝器具；修車場中的修車工具、舊輪胎、排氣管等。繪畫類項的區別有時很難斷定，一件作品可能同時屬於某些類項，不易區別。

如何在風景中選擇構圖？如何決定風景畫的焦點？

一旦確定風景畫中哪些景物較吸引你之後，便可選擇一個可看到這些景物的視點，而且從這個視點可以捕捉到這些景物的精髓所在。此外，選好畫中的焦點也將有助於整幅畫面構圖的進行，因為畫中的其它部分都將與焦點保持密切的關係。通往遠方的道路、地平線上的一棵樹、前景中的一個人物，都可成為畫面中的焦點。若是策略性地在畫面上安置強烈的造形，亦可成為目光的焦點，但仍須考慮整個畫面平衡的問題。在下一頁的範例中，圖面大片垂直而矗立的建築可因水平伸展的橋樑而保持彼此的平衡。

構圖的焦點

1 雖然乍看之下，圖中的小房舍像是隨意散佈於畫面，但事實上左上角教堂的鐘樓則是畫面的焦點。將幾間主要房舍的位置描畫出來，並將草木的陰暗面與陰影處概略畫出。

2 在右側再加上一些房舍，並畫上一些吸引目光的細節，如窗戶等。線影之間須保留一些空間，以表現大氣透視的效果，因為背景的山丘也顯得愈遠愈淡。

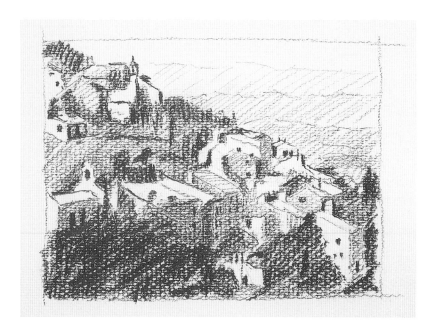

3 以深色的鉛筆線條再加強畫中的焦點，即左上方的鐘樓。大部分房屋的屋頂都向鐘樓的方向傾斜，而隨山丘蜿蜒的屋間小路（左側中央）也可將視線引導至焦點的鐘樓所在。接著，再加深前景的調子，使畫面更富景深感。

平衡的構圖

1 先以簡單的線條畫出基本的構圖，而此畫中的主題是由強烈的垂直線與水平線所構成，左邊的高塔與前景的碼頭具有同等的重要性，但整個畫面的透視則使視線延伸至岸邊的船、遠方的橋與市區的建築。

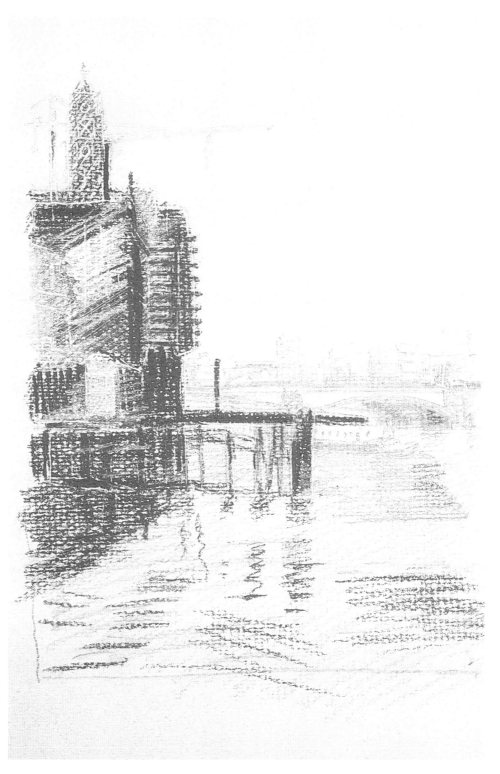

2 停船碼頭的支柱及其在濕泥地上的倒影形成畫面上的焦點，因此一開始就要以較大的力道來描畫。除了垂直與水平線之外，三角形也是此畫構圖的要素。吊車與遠橋之間形成了對角的張力，與泥地上的倒影相互映照，形成一個三角形。

3 左邊大片陰暗的垂直建築須有右側吸引目光（水平）的橋樑，方能相互平衡，而水平的吊車基座也與此遙相呼應，但所有景物的中心仍是畫面中央的停船碼頭。任何構圖中的平凡圖案或符號都須注意，因為它們都能吸引觀者的視線，引其前來觀賞整幅作品。

何謂「大氣透視」？

光線（尤其是光譜中的藍色區域）會被大氣所分散，此種情形最常見於淡淡的薄霧之中。此外，光線也常被煙所分散而呈現藍色的現象，亦即煙霧之中所看到的任何景物都會偏向藍色調。例如，你和遠山之間便有綿延數里的空氣瀰漫著，因此山丘愈遠，愈傾向藍色，且愈為淺淡。由此可知，從景物的深淺明暗即可分辨出其距離遠近，這樣的現象即是所謂的「大氣透視」。在萬里無雲的晴朗日子裏，大氣透視的現象微弱，遠山變得清晰可見，近在眼前。

1 三處遠近不同的山巒，林木茂密，構成此圖的重點。先畫出一些輔助線，再以淡藍色畫出最遠的山巒。此部分雖可稍後再畫，但如果大部分的畫面都畫完之後，可能很難決定此部分的顏色。

2 接著以較深的藍色描畫第二遠的山巒，再以鋅白呈現調白的效果，如此也會使其更為醒目。剪影的輪廓須細心正確地描畫，因為與無特殊景點的黑暗山谷相較，這些剪影將成為吸引觀者目光的焦點。

3 最近的山坡調子較暗，也較偏向綠色，這是因為與作畫者之間相隔的空氣距離較短，光線分散較少的緣故。先畫上綠色，再以深藍色加上影線，使近處山坡的暗色調富含變化。

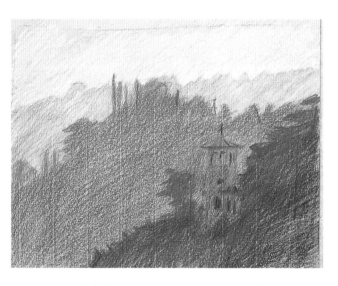

4 以赭色描畫高塔，以襯出在這暮色降臨、薄霧朦朧的景致中，背景山巒的藍色調。愈遠的景物愈偏向淡藍色，這是戶外風景中常見的現象。

上圖：在約翰・張伯倫（John Chamberlan）的作品「樹」中，大氣透視的現象明顯可見。請將背景中淺色系與藍色系的大筆揮灑與前景景物的細心描繪作一比較對照。

如何表現風景畫的景深感？

一幅風景畫中如果缺乏線性或大氣透視，便無法顯出空間的深度。一切景物宛如貼在平面之上。如果這是你刻意製造的效果，上述情況便無關緊要，但若要使畫面呈現三度空間的景深感，則確實需要在畫紙的二度空間平面上運用一些技法，以製造視覺假象。愈遠的景物看起來愈小、愈淡，以及平行線往消失點匯集等現象，都有助於表現畫面的透視與景深。

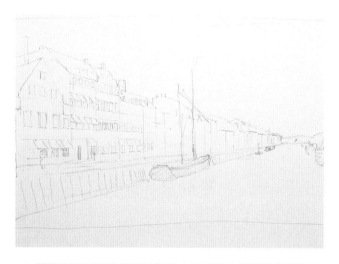

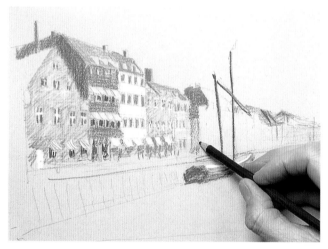

1 將筆直的運河往前延伸至遠方是表現大氣與線性透視的理想方式。由於屋頂、窗戶、門、道路也都往消失點延伸，因此先以尺畫出這些往消失點匯集的輔助線，再依輔助線描繪這些景物。

2 畫完一間房子之後，再接著畫另一間，最後比較整體後如須加強某些色調，再回頭修飾。此處以藍色為基本色調來描繪這些建築陰暗的一側。

3 運河沿岸的這些建築也連綿延伸至遠方，距離愈遠者，色調愈淡，愈不須細部的描繪。在現實生活中，我們所看到的景象大致也是如此。接著，描繪出右側位於陰影中的船隻與建築。如此，將有更多的平行線匯集至消失點，而且運河的意象也可呈現出來。然後，加強前景物的色調，並描繪河中的倒影。天空則以快筆塗繪，愈遠色彩愈淡。遠方的地平線處可加上一些黃色，而映照此處天空的遠方河面也可同樣畫上些許黃色。

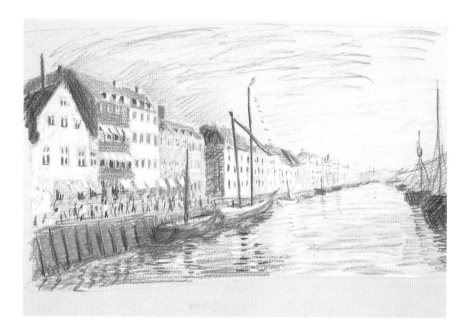

花草樹木的細部表現應到何種程度？

事實上，我們無法從一棵樹上看到個別的樹葉，除非近距離觀察。樹木愈遠，葉子的個別重要性愈少。一棵樹的型態主要是從整體的樹枝與葉叢形成的光影樣貌所塑造出來。注意觀察這些明暗光影，才能畫出樹木的型態。如果你喜歡的話，也可在適當之處加上一些葉子。同樣的技法也可用於描畫草地上的花朵（如下圖），或遠方城鎮中的建築。

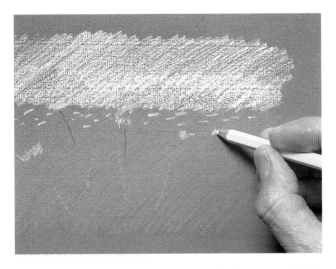

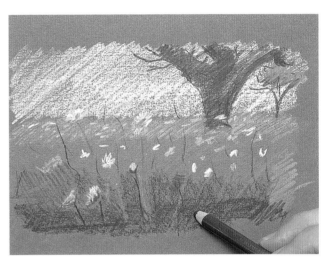

1 在藍色的紙上畫上紅色影線，使整片草地呈現自然的紫色色調。在靠近地平線的地方以黃色畫出簡單的條紋，表示花朵。然後，同樣在靠近地平線處畫出一些較近、較大的花朵，加上花梗後便可看出這些是生長在近處的花。

2 將前景花草底部的色調加深，以加強畫面的景深。此外，再畫上一些樹木。只要描畫最近處花朵的細部即可，而且可像此圖中有點速寫的風格。

3 以線影法在遍佈花朵的畫面再加上幾層色彩，使整片花海更和諧一致。如果不知道細節部分的描畫是否已經足夠，可以瞇起眼睛看你眼前景物最重要的部分。切記，在這類速寫中，細節描繪通常是留待最後階段再處理。

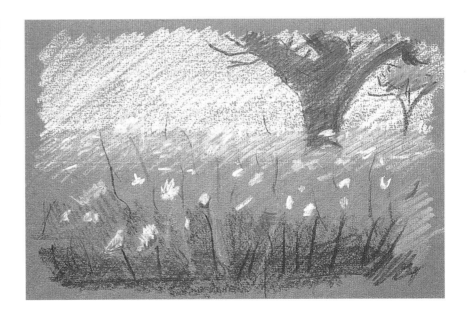

Q & A

遠方景物在風景畫中常顯得太近，此問題應如何改善？

在人的視野中，遠方的房舍或樹木顯得如此渺小，著實不可思議。許多初學者常會將這樣的景物畫得太大，而擾亂了整個構圖的平衡。當你以尺測量時（見**24**頁「何謂描畫『目視尺寸』？」），便會因為房子極小的尺寸（可能比身旁小草的葉片還小）而驚訝無比。同樣地，靠近地平線的田野面積也是侷促細小的，如果不加以測量（以尺測量或憑經驗目測），很可能會畫得太大。

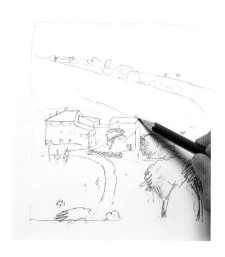

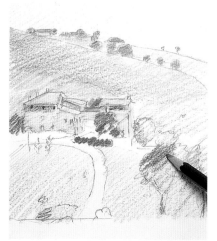

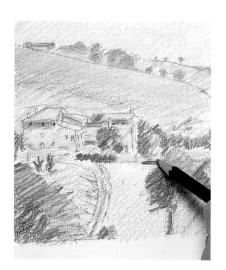

1 左上角的穀倉事實上與近景的整個農場長度是相當的，但因為相距遙遠，看起來便渺小許多。描繪時須對構圖中的重要景物加以測量，才可保持所有景物的平衡。

2 廣大遼闊的田野隔開了近處的農舍建築與遠方山丘上的屋舍與樹木，因此此圖並無往消失點匯集的線條或其它景物可作為透視的依據，所以只能謹慎小心地測量景物間的距離。

3 當你坐在此一景色之前時，可伸直手臂，以鉛筆或尺來簡單地比較不同景物的距離。穀倉所測得的寬度與前景道路的寬度相同，因此畫中兩者的寬度須一致。

4 樹木的大小也應事先衡量一下，前景樹木的高度大約比畫面高度的三分之一多一點。山丘上的樹叢則只有畫面高度的二十分之一，而右方更遠山丘上的樹林，則僅有前方樹叢高度的二分之一。

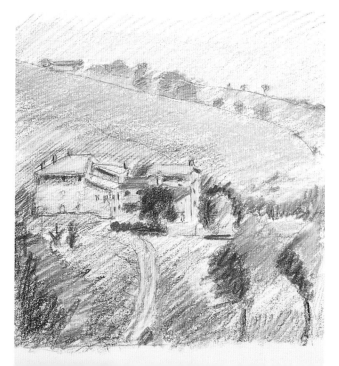

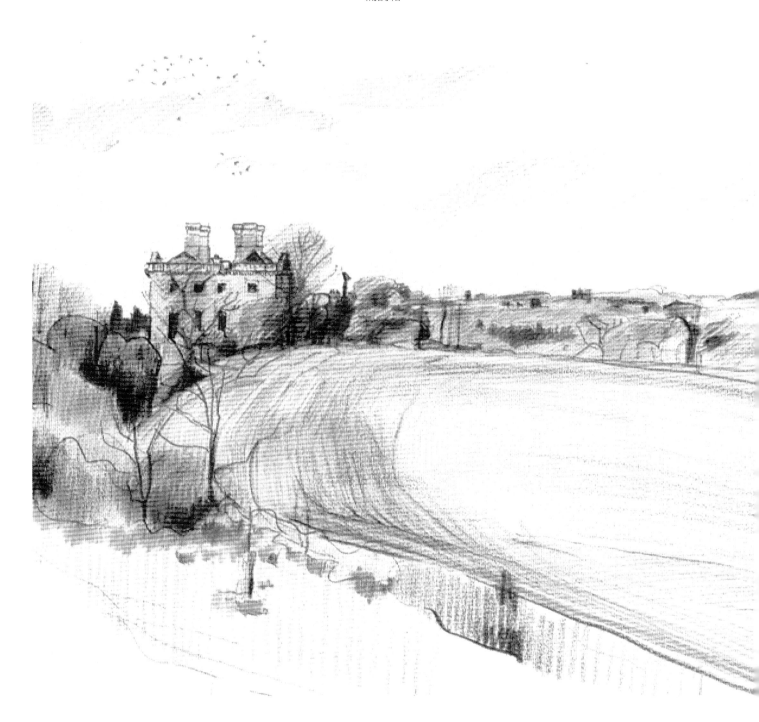

下圖：約翰‧湯恩德（John Townend）的風景作品「卡賓公館」是比例正確的最佳例證。前景的樹木、原野、原野後方比例正確的房子、更遠處的平野與樹木，一切都顯得平衡而調和。

示範：南法街景

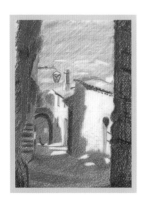

法國南部普羅旺斯的拉哥斯（Lacoste）小村中的街道景緻，可謂如詩如畫，常是藝術家愛不釋手的題材。在地中海氣候中寫生的好處是天氣狀況穩定，變化不多，因此你可隨心所欲，愛畫多久就畫多久（同一幅畫）。然而，還是必須注意一天之中陽光與陰影的轉移與變化。描繪這樣的題材須具備的表現技法有構圖、測量、透視與混色法。以黑白來表現這樣的景緻也是值得一試的經驗。

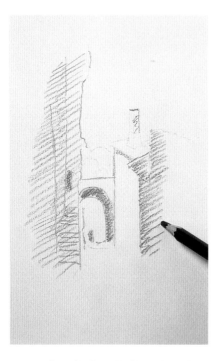

1 此畫的焦點是街道尾端的小拱門。先以手做出取景框，再從中選擇大致的構圖。畫下景物的「目視尺寸」（見24頁），如此畫面上景物的尺寸大小都是以手臂長度為距離所測量出來的。從拱門周圍景物開始描畫，並畫出某些陰影，以提醒自己所畫的是景物的哪些部位。此處可用簡單粗略的影線來表現。

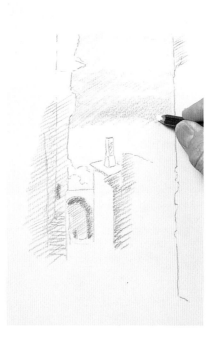

2 先畫出天空與遠山的主要色彩，再加上一些鋅白使色調變淡。這些大片的面積可用快筆來塗畫，而這樣的筆觸可令觀者感受到畫者作畫的過程與速度。

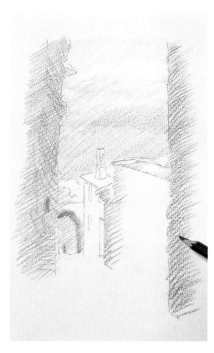

3 這條狹窄的街道，兩旁盡是矗立的建築物，因此陰暗的垂直牆面與受光的明亮部分形成強烈的對照。先以藍色在陰暗面初步地畫出影線，但請記得稍後須再加上灰色與棕色影線。至此，大致的畫面結構都已確定，因此可開始細部的描畫。先以鋅白畫出面向陽光的屋頂，然後再加上一些橙色。此處的屋頂應比近處的房舍屋頂更為明亮，所以近處的屋頂應先畫上橙色，再加上鋅白。

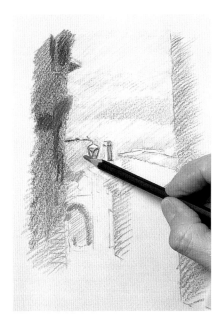

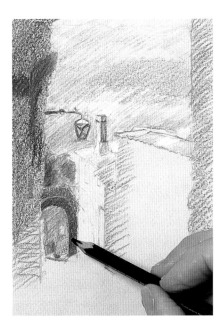

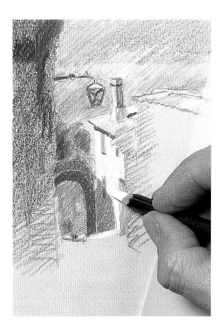

4 遠山的色彩須愈來愈偏向藍色，如此不僅可增加畫面色彩的密度，也可加強距離感。由於藍色光線受到大氣散佈的原因，遠處的山丘看起來的確是藍色的，尤其是在霧氣朦朧的日子，這樣的現象就是所謂的「大氣透視」（見68頁）。

5 吊掛的街燈因其幾何的造形及鐵框的打造工藝，成為畫面中重要的意象。任何討好的造形都可成為吸引目光的意象，而作為可資運用的圖像語言。如此一來，拱門與長方形的煙囪也都是重要的意象。

6 每當可以開始描畫一幅畫的高光部位時，總是會令人感到心滿意足。右側房舍的牆面受到夏日豔陽的強力照耀，因此可用非純白的明亮色彩來描畫。為了避免弄髒已畫好的畫面，可在手下方墊一張乾淨的紙。

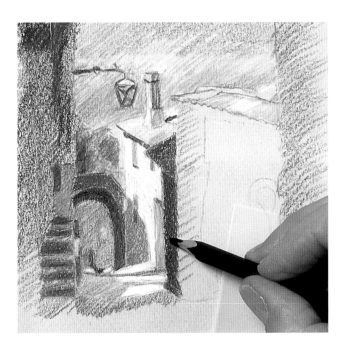

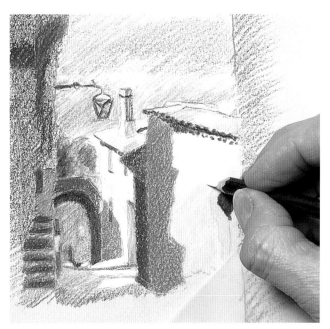

7 陽光移動的速度極快，令人驚訝，因此陰影並非固定不動的。如果未能適時將陰影的概略樣貌畫完，你可能要在翌日的同一時刻再重返寫生地繼續描畫。此片陰暗的牆面是位在陰影之中，因此其調子應屬畫面中頗暗的層次。構成左側階梯的長條圖案是畫中另一個意象。

8 描繪此牆面上大片的垂直陰影時應觀察正確，亦即必須注意陰影的正確形狀，而不可單憑自己的想像創造，因為真實的景像可能更富趣味性。先以赭色塗畫陽光照射的牆面，然後再加上白色。

9 整條街道大部分都沈浸在陰影中，斑斑的陽光灑落，將整個街景妝點得更為生動迷人。觀察並描繪這些陰影的形狀，讓不甚平坦的路面藉此顯露出來。塗畫陰影的色彩時，須表現出路面傾斜的感覺。

10 前景的陰暗牆面如畫框般將整幅街景框在其間，這樣的構圖即使將令觀者有被區隔開的感覺，但能從框外一探究竟，觀者也將倍覺恩寵。

11 前景最前面的地面部分，有一片被陽光照亮的部分，面積比街道其他光亮處大很多，同時最右側也有一片明亮的牆面，它們的存在使得高大的陰暗牆面與陰影中的街道所形成的畫框效果更為突顯。

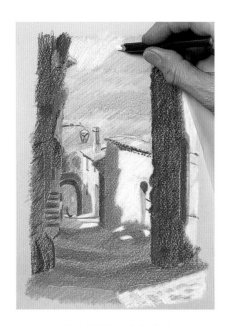 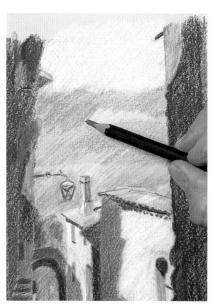 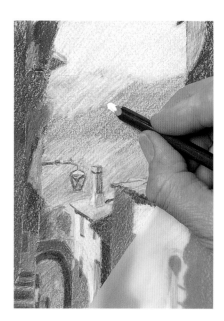

12 現在開始天空的修飾，在原先塗畫的紫色及藍色影線上再加上一層白色。在如此晴朗而稍有霧氣的天氣，天空的色彩顯得很淡，尤其在靠近地平線處。畫面最上端的淺淺天空與下方在明亮陽光照耀下的路面兩相呼應，而畫面其它的部分則都囊括在內。

13 將遠山畫得更藍一點，使其調子變暗，而與剛畫好的明亮天空形成對比。色鉛筆引人入勝的特質之一便是可以一層又一層的塗畫，而且每一層修飾都將產生細微的變化，最後營造出色彩豐富的效果。

14 將藍色的遠山以鋅白調白，使其彷彿更為遙遠。除了大氣透視的效果外，建築物愈遠，看起來愈小。此處無法畫出往消失點匯集的輔助線，因為每個景物並非互相平行。

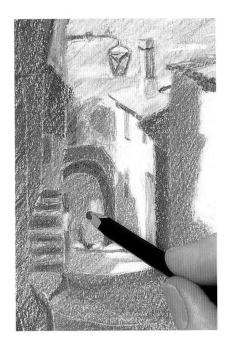

15 加強拱門另一邊的細部描繪，因為此處是畫面的焦點。將拱門安置在畫面較低的部位可更加突顯街道傾斜的坡度，並讓山丘與天空含括在畫面之內。此外，拱門的位置偏左，則可讓更多陽光照射下的右側牆面呈現在畫面上。

16 繼續處理街道與其它部分，逐步完成整幅畫作。至於何時才算功成圓滿，其實很難斷定，但最好不要過度雕琢。一旦不知再來要畫什麼時，你的描畫可能已經過多了。

17 吊掛的街燈、煙囪、灑落地面的陽光、拱形的門廊等都具有引人注目的造形，並將目光吸引至街道末端的拱門。左側陰暗的牆面可因右側大片的牆面而相互平衡，而狹窄封閉的街道則與拱門外遼闊開放的天空與遠山形成強烈的對照，並避免使畫面產生陰森幽閉的感覺。

如何安置風景中的人物？

在一平坦地面上站立的人物，不論距離相距多遠，頭部的位置都會維持在地平線的高度。市鎮中的廣場或道路、海灘、運動場都可見到此情形。同樣地，坐著的人物也都會維持在地平線的高度。

請注意，此一規則僅能適用於平坦的地面，如果是上昇或下降的地面，便須細心測量人物的位置。

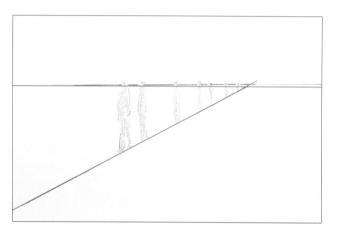

1 在這樣由想像構成的畫面中，人物都站在相同的高度，他們的頭部都在地平線處，而這也將是觀者頭部的高度。他們雙腳的位置逐步往畫面上方提升，與地平線上的消失點相交。距離愈遠的人物，其腳的位置愈靠近地平線。因此，即使未仔細觀察真實的人物或進行測量，你也可以將人物的位置安排得很正確。

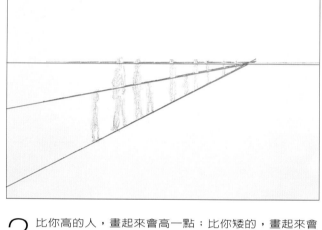

2 比你高的人，畫起來會高一點；比你矮的，畫起來會矮一點。其他三位小孩的頭部連接起來則可形成另一條線，雖然比地平線低一點，但也會匯集在消失點。

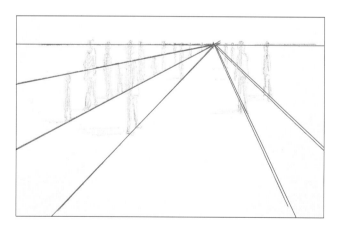

3 不論一個人的身高有多高，判斷其所在的距離遠近時須以其腳部的位置為主。

4 另一個人的頭部只要是與你的頭部高度相當，便會落在一平坦景物的地平線處。此圖中，地平線則是穿過了人物的頭部。如果要讓描畫的對象物與你的高度相當，這是個可資運用的秘訣。

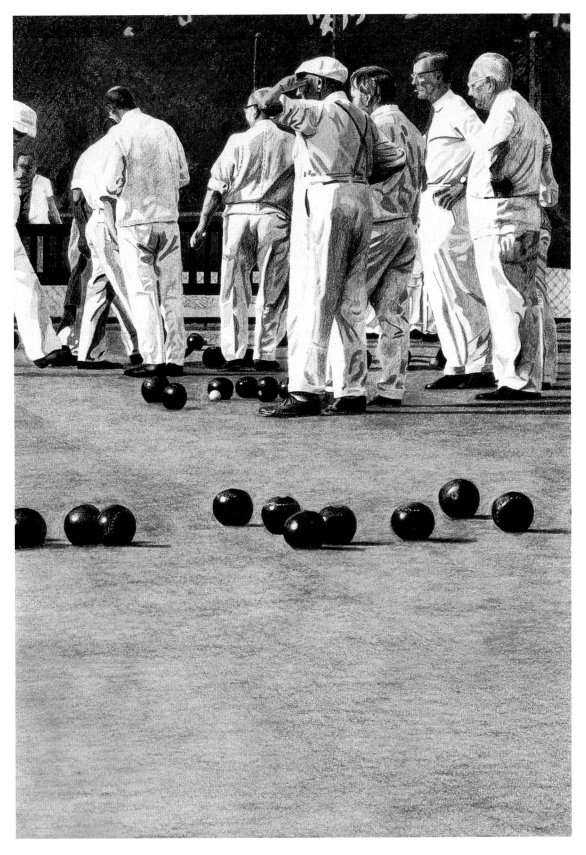

上圖：葛拉罕（Neville Graham）的作品「保齡球場」的表現方式極富趣味。很明顯的，藝術家的視點很低。但請注意，畫中人物的高度往遠處延伸時，仍與視線的高度相當，也就是藝術家視線的高度。

如何畫雲才能逼真傳神？

雖然沒有兩片雲是一模一樣的，但它們經常是「物以類聚」，相似的型態會聚集在一起。如果你瞭解觀察的目的為何，便可能找出某一雲朵的基本特質為何。同時，你也將瞭解哪些特質特別重要，非畫不可，哪些可以概略表現或忽略。以下的範例是一些雲常見的形式。總體而言，雲的輪廓不須太清晰鮮明，但如果是暗沈的天空與明亮的白雲形成明顯對比時，則另當別論。描繪雲彩時，須不忘對照畫中其它景物的明暗情形，如此整幅畫的明暗調子才能一致相符。

單朵雲的描繪

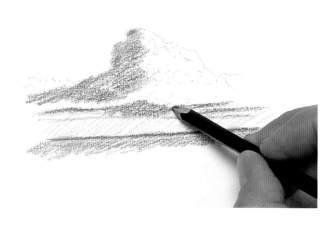

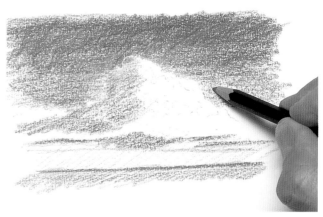

1 遙遠而大片的雲可能堆積得很高，而且移動的速度不快，因此可以有充足的時間在現場寫生描繪，可先用藍灰色將最暗的調子描畫出來。

2 蔚藍的天空在靠近地平線處常會顯得較為明亮或偏向淡黃色，因此以較深的藍色來描繪最高處的天空，較低的則以淡藍色表現。塗畫天空的色彩時，須注意畫到雲的邊緣即可，但也應小心不要讓雲的輪廓太過僵硬，影響了雲的樣貌。

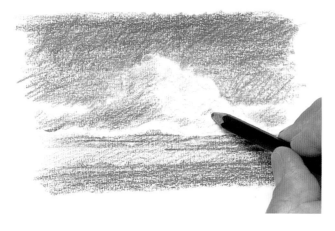

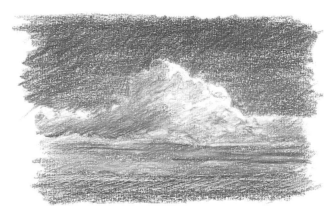

3 以藍灰色輕輕地在毛絨絨的白雲上加上陰影，雲的底部較厚較寬，由於受到陽光的照射較少，顯得相當陰暗。雲下方的天空也頗為陰暗，或許正是大雨滂沱。

4 在大部分的雲及某部分的天空塗上鋅白，使鉛筆的筆觸更為柔和。雲朵受到陽光照耀的部分比藍色的天空更為明亮，但其左邊陰暗的部分則與藍天陰暗的調子相似。描畫雲朵時，須仔細觀察此類調子的明暗關係。

雲的透視

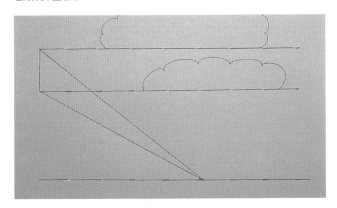

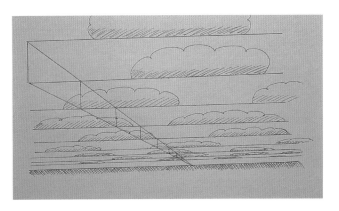

1 天空晴朗之時，雲朵底部的高度是一樣的。愈遠的雲朵，看起來愈小，且彼此愈接近，這是一般透視的法則。先測出兩片雲之間的距離，之後便可架構出往地平線上的消失點匯集的輔助線。

2 接著畫出垂直線（如上圖），便可找出下一朵雲的位置。此一畫法係假設天空的雲彩是均勻散佈的，但在現實情況中，雲朵當然是隨機分佈、毫無規則的。儘管如此，這仍是個練習雲的透試的良好方式。

3 現場寫生時，運用消失點及匯集於此的輔助線並不實際，但若能謹記這樣的原理，則從地平線開始測量每一雲朵的距離應是輕而易舉之事。測量時，也須同時測量每片雲朵的水平長度。上述的描畫步驟應儘量快速進行。

4 為了明暗調子的描畫能操作自如，可以選擇一張底色明暗適中的畫紙。大致先將每一雲朵較低、較暗的部分畫出，再以鋅白塗畫陽光照耀的明亮高光處。當風力較強時，雲移動的速度很快，因此最好先將眼前的整朵雲畫完，如果你未能一氣呵成而於稍後再回頭描畫，此時可能已經「煙消雲散」，而不得不自行想像其色彩與明暗調子，所畫出來的效果自然也不夠寫實逼真了。

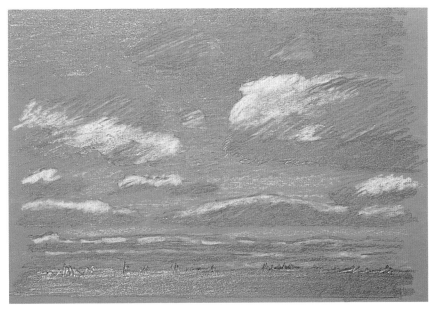

1 低空的層雲看起來可能很戲劇化，也可能預示大雨欲來。將地平線和港口畫得低一點，使雲層滿佈的天空成為畫面的主角。先測量雲層之下、地平線之上最陰暗處的高度，再以暗灰色的色鉛筆來描畫。

2 在厚厚的雲層之下有一明亮的地帶，那是陽光透過雲層顯露出來之處，看起來是淡黃的色調。基本上，這是一幅單色畫，但加入黃色可讓整幅畫面最後的效果更突顯。

3 將大片的雲層畫暗，使其看起來漆黑一片，如天花板一般。加上一些船隻的桅杆，即可點出畫面的焦點，也可讓觀者看出畫中景物尺寸的比例。水面只要輕輕地畫暗即可，看起來才不致比陰暗的天空還暗，這是因為水面反映了遠方明亮的天空所致。

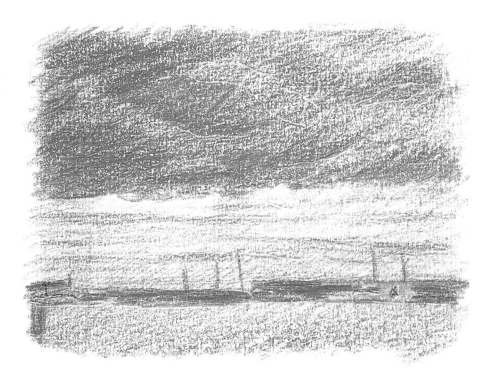

大師的叮嚀

對於天空的顏色，我們已經習以為常。天空至地平線間色彩的漸層變化我們也已司空見慣，因此未加注意此種現象的存在。試著以上下顛倒的方式觀察天空，你將會對於所看到的色彩驚訝不已—紫色、粉紅、棕色，或許你從來都不曾注意天空有這樣多彩的顏色存在。

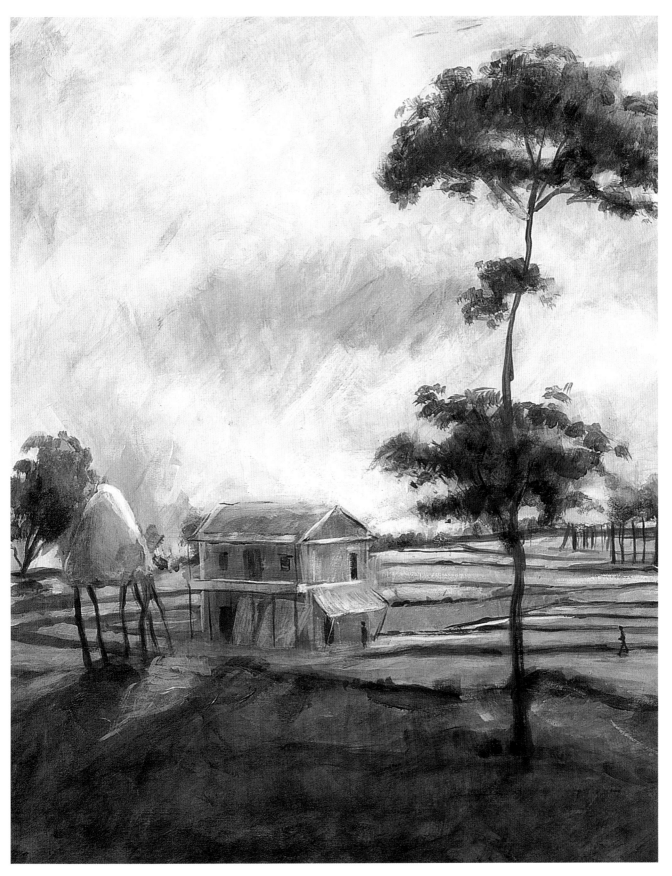

上圖：保羅・柯理卡特（Paul Collicutt）的作品「尼泊爾風景」呈現出不同色彩的交叉線影層層相疊的效果，讓天空及背景等平坦的畫面顯得豐富多變、活潑生動。

描繪水上倒影有哪些法則？

平靜無波的水面（如無風時的湖面）就宛如玻璃一般，可映照出水面之外的景物，如樹木、山巒、天空的浮雲等，然而若靠近水面一望，靜止的水面所看到的是折射形成的影像，而非反射的景物，因此你所看到的將是暗沈的湖底。大抵而言，距離愈近，水面顯得愈為黑暗。若有輕拂的微風吹過，水面往往泛起漣漪，漣漪將使水面變得複雜多變，常讓描繪者躊躇猶豫、不知所措。儘管如此，只要稍具耐心，一切便不會如你想像中那麼困難。

1 先以紫色色鉛筆畫出湖岸邊樹葉凋零的樹木，包括其在水面上的倒影，也是採用同樣的顏色，因為平靜水面的遠處倒影看起來總是與原有景物相差無幾。接著加上一些淡藍色，然後再於倒影處塗上一些白色，使色彩變淡。

2 以淡藍色來表現白雪覆蓋的山巒倒影。水中的倒影並非正好如鏡像一般，你所看到的水中倒影應是山巒自其所在的位置反映於水中的影像，但你所看到的山巒本身卻是從你自己所處的位置所看到的影像。

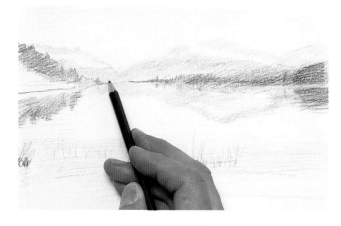

3 水面的色調須呼應天空的色調，大片的水面所反射的常是淺淡天空的色彩，這也是何以廣泛的平靜水面總是顯得淺淺淡淡的，而當天空是一片蔚藍時，水面便也呈現出藍色色調。

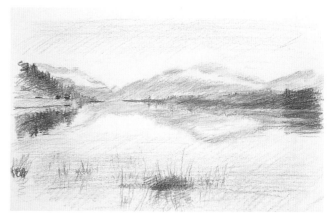

4 平靜無波的湖面、萬里無雲的蒼穹，一切顯得靜謐、祥和。如此靜止的水面就如明鏡一般，映照著一切。微風在這樣的情境下也靜止摒息，因此畫中不應出現任何與風有關的景像，如飄揚的旗幟、浪中的風帆等。

風帆的倒影

1 細心觀察水波，你將發現每個水波都含有三層色彩：表面之下的深暗色彩、靠近地平線處景物的色彩、天空的色彩。在船隻之前，每個水波底部都顯現出陰暗的色調，而頂部則反映出船帆的色彩，整體呈現出明暗交錯的景像。

2 先以輕鬆的筆觸畫出船帆，色彩與真正的船帆相同，船身旁的鄰近水面僅能反射些微天空的色彩，因為其上有船帆遮蓋，也因此水面倒影呈現的大多是棕色的帆影。

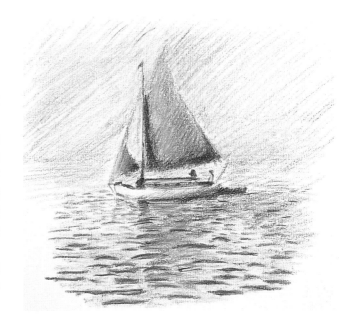

3 離船身較遠的水面反映出較多天空的色調，水平的波紋顯得更為寬大、明亮，可用淡紫色來描畫這些波紋。接著以較高的角度觀察，便可看出較近處的水波與水波之間所呈現的是較暗的色調，此處可用深藍色與紫色來進行描繪。

4 在一般的情況下，可用輕鬆的筆調來表現水上波紋，但須衡量每段波紋平均的長度與寬度（距離愈遠，波紋愈小）。須注意最近處水波的大小，有些波紋的長度可到達船身長度的一半。最後塗上鋅白，使鉛筆的筆觸更為柔和，並讓畫面色彩更為突顯。加上白色也可讓水波更為協調一致，使所有波紋看起來都同在一片水面之上。船隻後方的水域因距離遙遠而無法看清每個波紋，因此只要畫出其淡藍與紫色的色調即可。畫中的帆船在輕柔的微風中航行，水面因風吹拂而水波蕩漾，映照出斷斷續續的影像。如果能忠實描繪這樣的景像，便能將所欲呈現的畫面表現出來。然而，如果你只是臨摹照片中的倒影，則所呈現的畫面看起來也只是像照片一樣而已。真實流動的水波，不同於照片，是時時波光粼粼、瀲灩閃爍的。

如何畫出潮濕的表面？

通常只要迅速往窗外一瞥，便可看出地面是否潮濕。何以我們可以如此迅速憑目視來判斷？因為經驗告訴我們，潮濕的表面看起來比其平常的色調暗，而如果表面非常潮濕，則還有反光的效果。這樣的情況在街道或人行道尤為常見，但若是樹木或草地，則不易看出。石灰石或水泥鋪面，因能有效分散光線，因此色調淺淡，一旦被水覆蓋，便如湖面一樣，具有反光的效果。表面愈潮濕，反光的效果愈強。

1 初稿只須將基本的建築物、道路、人物畫出，再畫上一些雨傘，以加強雨景的意象。

2 雖然仍在降雨之中，但仍有較強的光線自左方而來，因左側的天空較亮，面向左側的建築物便也顯得較為明亮，此部分可以鋅白來描畫。

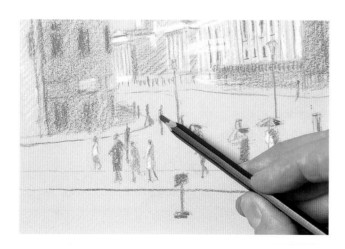

3 左側的建築物受光極少，顯得相當陰暗，但與明亮的區域形成對比，並產生明顯的倒影。再描畫一些人物的細部，如此更容易將人物的倒影描畫於潮濕的人行道上，讓潮濕的景像更顯而易見。

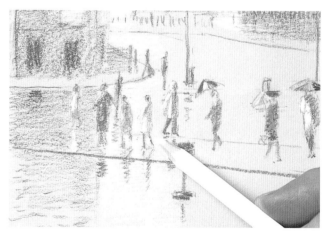

4 以白色鉛筆輕輕地畫出受光建築物在街道表面上的倒影。在陰暗建築物的倒影旁接著畫出較亮建築物的倒影，可明顯表現出地面潮濕的程度。

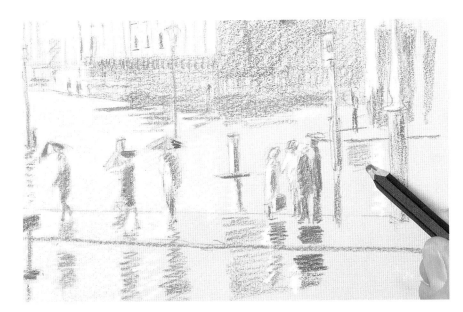

5 加上人物的倒影，但不須畫得太像鏡中的影像，否則人物會彷彿站在玻璃上一般。其實人物與街燈的倒影是曲曲折折或斷斷續續的，這是因為地面凹凸不平且乾濕不均之故。

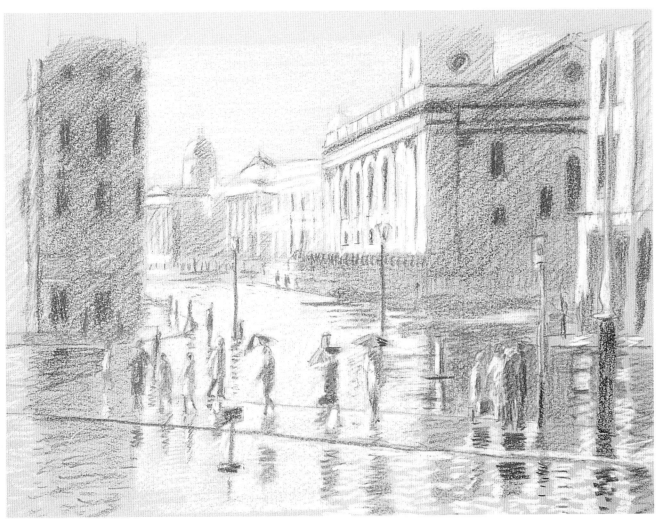

6 描繪潮濕的景像時，如果畫面上有愈多的景物，其映現出的倒影便愈多，畫面看起來也愈有潮濕的感覺。如果反射的只有一片平淡的天空，則畫面上便因缺乏視覺上的線索而無法表現出地面潮濕的效果。

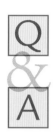

如何描畫流水才能生動逼真？

瀑布、急流，甚至只是水龍頭流出的水應當都是迅速流動的水流。這樣持續不斷流動的水流是明暗相接、持續不斷的圖像，若能將這些明暗區塊的正確位置描畫得宜，便能達到你想要表達的效果。此外，如果能將水流動的動力以筆觸表現出來，便能使畫面更為生動有力。筆觸的方向不一定要與水流的方向一致，但一定要強勁有力。

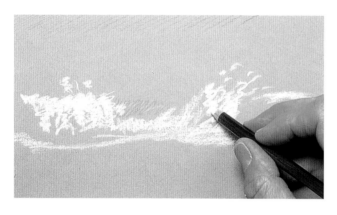

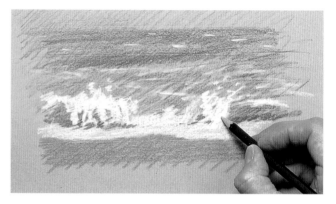

1 對藝術家而言，表現拍岸的波濤有其特有的問題存在。先在所欲描繪的部分選擇一個定點，當此定點有新的波浪形成時，請仔細觀察其樣貌，並記住所看到的景象，迅速地描畫出來。描畫海浪波濤時，須以強而有力的筆觸來呈現，並選擇有底色的畫紙，才能將白色的浪花顯現出來。

2 波濤洶湧的海面上所看到的主要是波濤海浪與激起的浪花泡沫。細小的波紋並不重要，而且通常看不見。以深藍色畫出波浪下方陰影最深的部分，而陰影較淡的部分以及沙灘上的泡沫，則以淡紫色描畫。至於翻騰的海水，因為其中含有沙粒，可用赭色來表現，而呈現出棕色的色調。

3 以白色的波紋來描繪海面激起的浪花或白浪頭，愈靠近岸邊，波紋愈大。逼近海岸的波浪，可畫得特別高大，以形成畫面的透視感。另外，須注意潮濕沙灘的色調較暗，近處乾燥的沙灘較亮。至於天空的描畫，也須以強勁的筆觸表現，才能符合此一海上的暴風雨景象。

如何描繪夜晚的戶外景象？

夜景的畫面中經常會有一些人造的光線，否則可描繪的景物會變得少之又少。日暮時分，在落日餘暉之中，屋頂、煙囪、樹梢都只露出黯淡的剪影。

即將面臨的問題是你將無法看清描繪的景物，因為光線漸漸不足。如果此時取得光線來源，則描繪的對象將產生急遽的變化。因此，此時須倚賴畫室練習的經驗及對景物的記憶，同時隨手的筆記記錄也是必須的。無論如何，草稿還是可以先在白天之中完成。

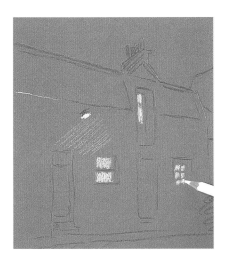

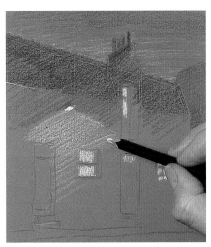

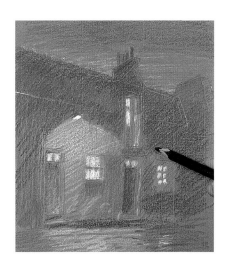

1 黑夜裏，除了你可見到的景物外，一切都是漆黑一片。掏選一張深藍色畫紙，這樣有助於明暗色彩的表現。以白色畫出窗戶透出的燈光，如此畫面便能立即顯現夜晚的景象。

2 壁燈的光線照亮了周圍牆壁，此部分可用輕柔的黃色影線來表現，亦即運筆的力道較輕，如此畫面上的黃色顏料密度才不會過強，而超越了窗子透出的光線。傍晚的天空仍有一些亮光，可以陰暗的屋頂與煙囪作為對照。

3 壁燈的光線照耀在路面上，但為了表現路面潮濕的效果，須將其它從窗戶投射出的光線畫出來。天空因稍早的降雨而一掃陰霾，顯得雨過天青。將整個色調再加暗一點，以加強夜晚的氣氛。雖然黑色的使用須格外小心，但此處可使用黑色鉛筆來塗畫。

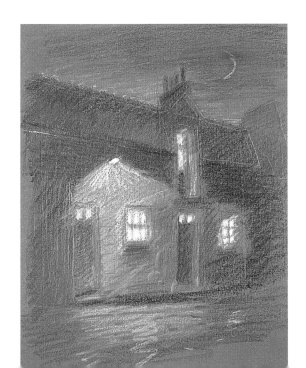

4 以鋅白畫出一彎新月，並畫出自壁燈散發而出的白色光芒，如此便可立即使其下方的壁面為之一亮，此區域也因此成為畫面的焦點。隨時注意是否該收手停筆了，以免過度描繪，造成累贅。

大師的叮嚀

在黃昏時作畫寫生是令人愉快之事，最好是在夏日傍晚，可一直畫到看不清眼前景物為止。你將發現，眼前的景物瞬息萬變，因此必須以快筆速寫，並將視線凝視於當下描繪的對象。

描畫雪景時應注意什麼？

降落的白雪就和白紙、棉絮或浪花泡沫一般，不論自那個方向落在其上的光線都會被分散四射。在陽光之下，不管從那個方向觀看，白雪都顯得極為明亮而雪白。當天空晴朗無雲之時，所有的陰影都是在蔚藍天空的照耀下產生的，因此陰影也都呈現藍色。然而若是在多雲的情況下，如天空看起來仍是白色的，則雪也是白色的，但此時陰影較偏向淡藍色，而且含有棕色、紫色成分。人物經常與雪景形成強烈的對照，因此也成為藝術家的最愛，從布勒哲爾(Bruegel)與阿衛坎(Avercamp)至印象派畫家皆然。

1 暗色調畫紙對於雪景的表現很有幫助，因為只要以白色鉛筆來描畫便可立即顯現出白雪的樣貌。如果選用白色畫紙，便必須以較暗的調子來表現其它景物，才能將白雪呈現出來，而這樣的工作並不容易達成。

2 整片山坡覆蓋著皚皚白雪，其陰暗的一面看起來是藍色的，這是因為反射藍色天空之故。事實上，由於畫紙底色是藍色的，景物若未加以描畫修飾，看起來便都像在陰影中。可用淡藍色色鉛筆將山坡的調子加亮一點。

大師的叮嚀

如果衣物足以保暖，大約可在戶外雪景中寫生達二小時之久。從事戶外寫生的藝術家常會將熱水瓶放在衣服內，並戴上橡皮手套來保暖。

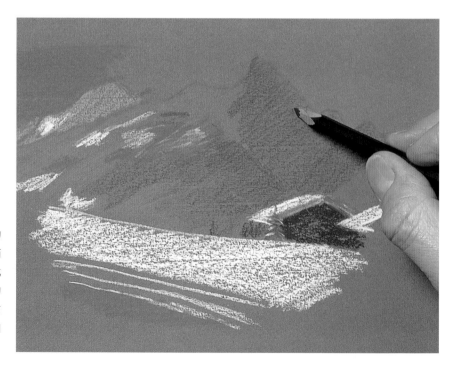

3 晴朗無雲的天空正好與夕陽西下的黃昏相反，經常呈現出紫色調，而且可能反射在白雪覆蓋的山峰，就如此圖一樣。有些時候，欲正確判斷景物的顏色並不容易，此時可將目光上下左右移動，而不要一直停留在對象物上，如此你會發覺更容易觀察物體的色彩。

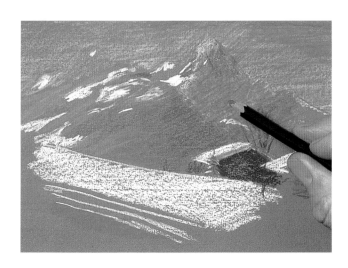

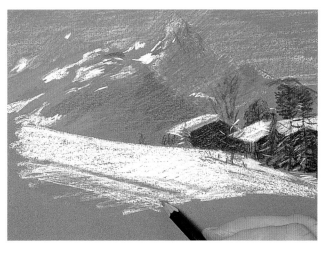

4 在紫色山峰的側面畫上白色影線以產生調白的效果。然後，再輕輕加上一些藍色以表現大氣透視的景象，使其距離顯得更為遙遠。此外，也以藍色塗畫天空，再加上一些白色影線。

5 雖然前景雪地上拉長的陰影，可經由保留藍色的紙面來表現，但仍可再加上一些藍色來補強，而讓陰影更為明顯。接著，畫上一些白雪覆蓋的木屋與樹林。樹枝上被陽光照射的白雪可用白色描畫，而陰暗處的積雪則以淡藍色表現。

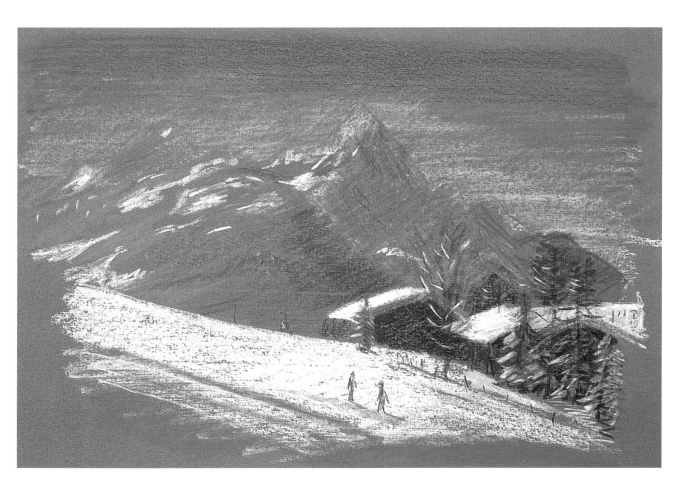

6 風景畫通常少不了須有人物點綴，在畫面下方加上一些人物，使白雪遍佈的斜坡與遠處的山峰更顯遼闊廣大。此外，這兩個人物在整個構圖中也有其重要的功能。他們不僅是畫面的焦點，同時也與其身後遠方的高聳山巔相互對照。

示範：驚濤拍岸

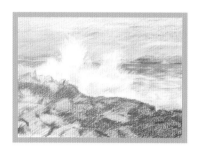

大片的浪濤拍打在岸邊的岩石上，形成壯觀的景象，引人駐足觀賞。但如要描繪如此的美景，則將遇到一些實際的困難。首先，你可能因為多風且寒冷的天氣狀況而必須迅速作畫，而且必須保護畫紙不被海浪噴濕。畫中描繪的是英格蘭喜利列島(Isles of Scilly)的沿岸景象，你也可以在世界上許多地方找到類似的海岸。此外，畫面的天空烏雲密佈，移動迅速，而海面則是波浪起伏、澎湃洶湧。海面的景色可能每天都有不同的面貌。因此當天未能完成的作品，便很難在隔日繼續進行。

1 先簡單地測量一下，確定主要的岩石及遠處沿海山丘之間的相對關係。決定好取景的範圍，然後再選擇一張大小適中的畫紙。

2 每個飛濺的浪花樣貌都不相同，較大的浪花並不會經常發生。必須全神貫注地觀察，牢記所看到的景象，並快速描畫下來，然後再等待下一波的海浪到來。以白色描繪飛濺的浪花，再以淡紫色表現浪花下方較暗的部分。浪花較暗處的色彩是視當時天空的狀況而定，有時候浪花較偏向藍色或棕色。因此，觀察眼前景物的正確色彩才是關鍵所在。

3 以紫色、藍色、白色畫出主要的雲層，測量出正確的長度與距離地平面的高度。如果此部分的測量有誤，可能將破壞整幅畫面的比例與空間感。不論海景或風景畫都須注意預防此狀況。

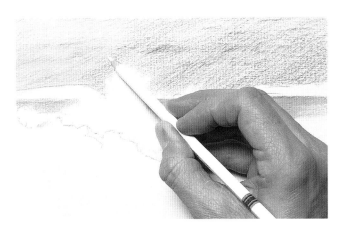
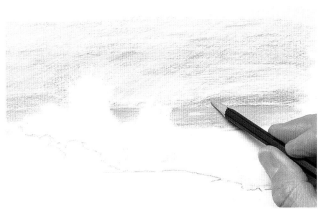

4　一般而言，採用交叉線影法時，二種或二種以上色彩所呈現的效果將優於單色的效果。在左上角的海面畫上紫色，接著塗上白色，最後再加上一些藍色。然後，在已畫有紫色、藍色的天空塗上白色加以調和色彩。

5　天氣晴朗時，遠山會顯現較多其本身的色彩。在此畫面中，雖然海面風浪起伏，但因空氣中霧氣稀少，因此遠山仍以綠色調呈現。同時由於大氣透視之故，也有些藍色混合其間。

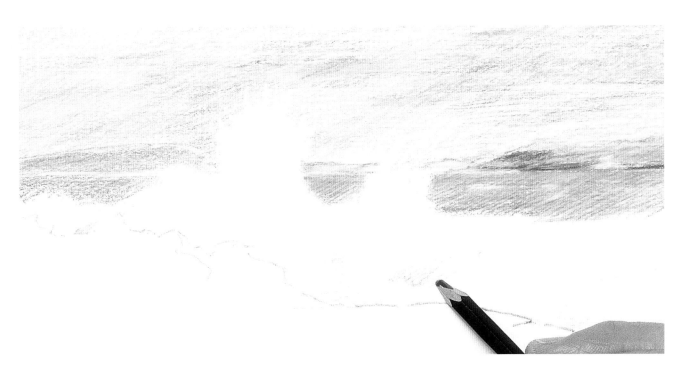

6　以深藍色再將浪花陰暗的部分畫暗一點。就像白雪是由微小的冰晶所形成，飛濺的水花是由極小的水滴所構成，因此兩者都能有效地反射白光，而顯現出白色的樣貌。浪花之中也含有泡沫，泡沫是細小的氣泡，因此也能反射光線，產生白色的效果。

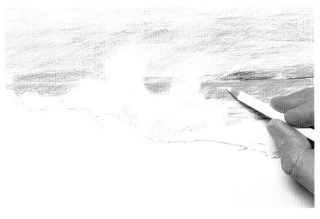

7　離岸較遠的海面，如果是一片澎湃洶湧，則海浪的翻騰起落將形成白色泡沫，也就是所謂的「白色浪頭」。描繪遠方的白浪頭時，簡單的白色線條是經常使用的方式。

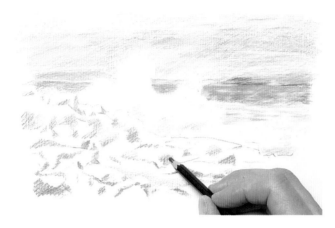

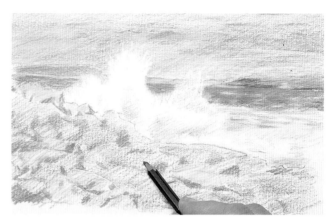

8 前景通常是比較難以描繪的部分，因為除了前景常佔據畫面大半的空間之外，其清楚可見的人物細節也令人感到毫無把握。此外，岸邊的岩石與鵝卵石種類各異，形成了複雜的明暗圖案。

9 細心觀察每個岩石表面的形狀與大小，以及其彼此之間的陰暗空間，這是頗為耗時的工作。接著可從面積最大的形體開始描畫，其在畫面上的位置須正確無誤。整幅畫面的表現方式與風格應保持和諧一致，這是一般繪畫創作應遵守的法則。半閉眼睛時所能看到的景物範圍，便是應該先著手描畫的部分。然而稍後若有需要時，可再加以修飾。先畫出陰影部分的陰暗區塊，然後再畫出較暗的色塊。在此階段仍不須太過在意色彩的選擇是否正確，因稍後須再以其它色彩的交叉線影法加以修飾。以快筆輕輕地畫出棕色影線，如此可使岩石的調子較天空與海面為暗。

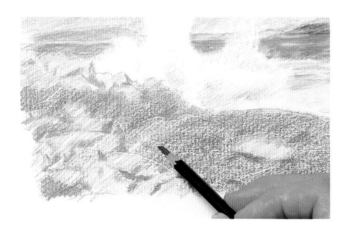

10 在棕色之上再加上一些深藍色交叉影線，使岩石顯得更為陰暗。接著繼續前景的描繪與修飾，因為若就此草草了事，將令人覺得作畫者的偷懶疏忽與意興闌珊，或許也將因此而暗示觀者：作畫者因太過困難，半途而廢。

11 在已塗上紫色的岩石最亮的表面，再塗上鋅白增加亮度。然後，將視線在畫面與對象物之間前後移動。只要半閉著眼睛觀察，即可看出兩者不同之處，同時也可迅速察看畫面上的岩石暗度是否足夠。

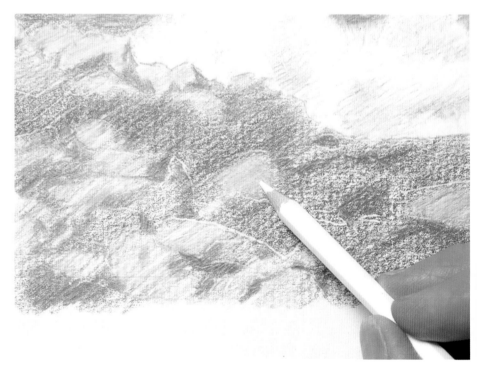

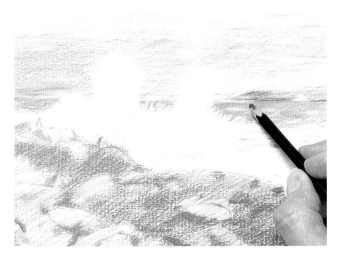

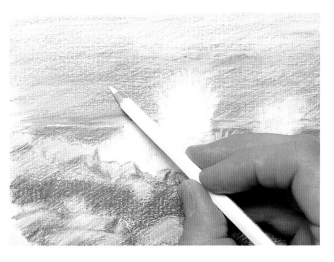

12 以藍色加深海水的色調，在最後階段，最重要的工作便是重新判定畫面幾個主要區域之間的色調關係。如果覺得需要增加更多的景物細節，也可在此階段進行。

13 如果覺得天空色彩太淡太藍，無法表現出暴風雨的景象，可在天空再加上一層灰色影線。如果你畫的是單色作品，則不須在意色彩，只須評量調子的關係即可。接著，再於下方的天空塗上白色，這是第五種顏色（先前已塗過四種顏色）。

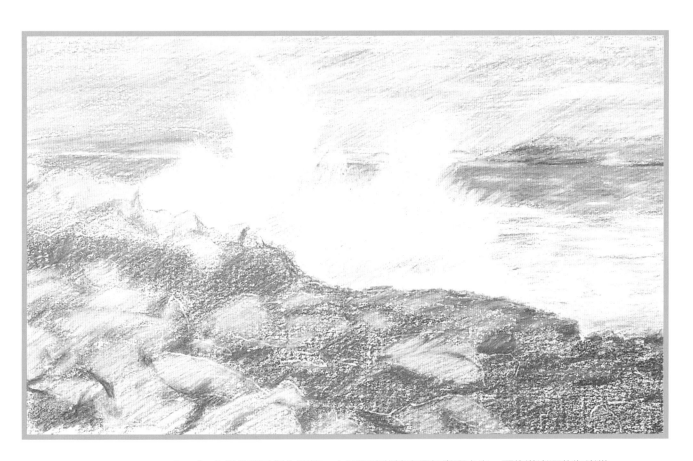

14 此畫的構圖極為單純，主要的浪花被安置於畫面中央，而佈滿岩石的海岸從右下角依著對角線往上延伸，與遠方水平的海岸線相交。海水與遠山所佔的畫面空間不多，但對於畫面比例與景深感的建立，卻是不可或缺的要素。

示範：驚濤拍岸　　**95**

4
室內景

從小型的住家房間至寬闊的教室、皇宮、禮堂、火車站，都可納入室內景的範疇。畫面中應容納多少的室內空間與景物，似乎不是容易決定之事。很不幸的是，如果未經透視上的變形，眼前所能看到的景物是非常有限的。你可以後退一點，便可看到更多的室內景物，但無論如何也只能退至你身後的牆壁為止。狹小的室內景象並不容易描畫，因為如果不轉動一下頭部，便很難看得更多。

描畫肖像及靜物時也可能以室內為場景，如果室內空間所佔的比例很多，則該作品便可能歸屬「室內景」的範疇。藉著住家室內景的描繪，可好好探索自窗戶照射進來的光線效果。長久以來，這樣的效果都是藝術家們喜好引用的，而其中最受青睞的景象莫過於明亮耀眼的陽光灑落在地板、牆上、傢俱或一、兩個人物身上。在此情況下，人物或物體會投射出長長的影子，形成劇場舞台的效果。

向上延伸的樓梯也是藝術家鍾愛的題材，因為就畫面效果而言，層層的階梯就像是重複的圖案一樣，是頗具震撼力的圖像。如果樓梯是蜿蜒迴旋的，那就更好了，因為你有無限的可能來設計旋轉而抽象的造形。這樣的畫面將考驗你在構圖、比例、透視等方面的技巧。

每一個室內景觀的設計都是為了某一特定的目的，因此你也可以以此作為畫中的隱喻。

肖像畫的背景通常可反映出模特兒的職業或興趣；廚房景觀可呈現食物烹調準備的情形，而描繪化學家在其實驗室的肖像則可將一些精密的化學儀器畫於背景中。

室內之中若有門或窗可望見戶外的景色，則整個畫面將因納入戶外風景而有全新不同的面貌，因為一部分是密閉的空間，而另一部分是戶外開放的景緻。兩個不同場域的明顯對照賦予畫面強烈的空間感——透視的效果顯而易見：與屋內的傢俱或物品相較時，遠方的樹木或建築顯得極為渺小。

室內的照明若完全來自人造光線亦有其描繪上的困難，是否須畫入照明的燈具本身，或不必納入畫面？在整個起居室中若只有一盞燈，或許其它大部分的構圖配置都將受其牽制。然而描繪的若是宮殿廳堂，則燭光或吊燈都將形成很好的效果。在這樣的光線照耀下，通常會形成強烈的陰影，因此可藉此安排具戲劇效果的構圖。例如，圍繞桌子而坐的人物，中間若有一盞燈，其臉部必定非常明亮，而其背景則極為陰暗，且人物的影子也會投射到遠離桌子的牆面上。

如何決定室內景的畫面焦點？

此問題的答案並不是唯一的，先決定你想強調的景物以及想讓什麼景物成為畫面焦點。是整個房間呢？還是房中的一個角落？或者，在這兩個極端的選擇中，有更好的折衷地帶可以代替？

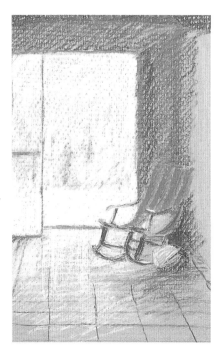 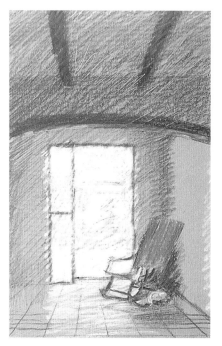 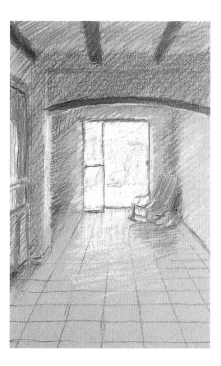

首先，從室內的一側開始，先運用厚紙板製的取景框，或以雙手的拇指及食指組成的矩形框框，將所欲描畫的對象框入取景框中。然後，逐步地往後退，於是愈來愈多的室內景觀會逐漸進入框中。當你覺得框中的景象足以形成良好的構圖時，即可停止後退，接著便是選擇一張足夠表現描畫景物大小及比例的畫紙。

窗子旁邊的條紋椅是畫中的焦點，其位置正好在窗框之外，但其搶眼的圖案成為吸引目光的焦點。這個角落與椅子之間似乎存在著某種親密性。戶外的樹木在此角度下看起來仍然很高大，因此可多描畫一些細節。此圖與前一張圖的角度相同，只是更往後退一些，因此可看到更多的牆面與天花板，而窗戶與椅子所佔的畫面空間也少了很多。事實上，它們在畫面的位置比前一張低，因此天花板上的兩根橫樑也可納入畫面之中，成為構圖的重點之一。椅子仍是畫中的焦點，因為其條紋圖案是吸引目光的特質所在。

此圖的視點更遠，因此大片的地板與左側的牆面都可納入畫面之中。令人訝異的是，地磚形成的圖案有許多平行線，這些平行線將匯集於消失點，而此消失點大約在窗子的中心處。此圖予人的感覺是寬闊的空間，窗子只是附屬的一景，雖然椅子仍是畫面的焦點。

地磚的描繪是否有較簡易的方法？

地磚或其它任何重複性的圖案就如「描畫逐漸遠去的景物是否有較簡易的方法？」（見**34**頁）章節中所闡述的欄杆或柱子等直立線條一樣，此二類景物的描畫都可採用相同的透視法則，不同之處僅在於此處是水平的平面罷了。

1 首先，先確定兩條離你遠去的地磚線條的角度（即紅色線條）。這兩條線交會在落於視線（雙眼向前直視的高度）之上的消失點上。畫出其它漸行遠去的線條，其最後都會交會在消失點上。接著，再畫出較近的兩條水平線，但須測量兩線之間的距離（見24頁「何謂描畫『目視尺寸』？」），圖中以藍色表示。

2 畫出一條穿過某一地磚對角的線條（此處以綠色表現），此線與往後延伸的直線相交之處即是另一條水平線（以黃色表示）穿過的位置。依此方式繼續畫出第四條，以及其後更多的水平線條。地磚會顯得愈來愈小，因為其距離愈來愈遠，而畫面的透視感將因此而產生。

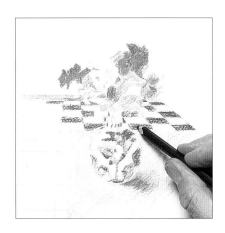

3 在塗畫地磚的色彩之前，先畫出玫瑰花的顏色，然後才可塗繪花朵周圍地磚的色彩，因為黑色不易擦拭，也很難在其上塗上較淡的色彩。

4 雖然地磚是黑白相間的色彩，但因為整個房間中光線投射的情況不同，地磚表面的色彩便也有所不同。由於房間右側的白色地磚接受的光線較左側白色地磚少，因此可在右側的白色地磚加上一層粉紅色，以降低右側的調子。整片地板最後須塗上鋅白，以調和整體的感覺，適度呈現出地磚實在而光亮的效果。此外，每一塊地磚的描繪都須細心觀察其色彩，這是一般繪畫應遵循的法則。切記，每一塊地磚不一定是純白或純黑的。

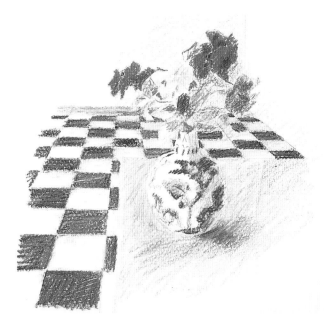

室內景中日光運用的最佳方式為何？

運用日光最佳的方式不只一種。事實上，即使是配置單純的室內景，通常也有數種方式供你選擇，以達到最佳的效果。其中最具戲劇效果的或許是自戶外灑落的陽光，照亮了屋內某些物體，而這些物體又將自己的暗色陰影投射在其它物體之上。此類題材的構圖或許可以是一扇窗，窗外充滿了陽光，於是窗戶和其周圍的景物便成了畫中的主角。相反地，窗戶也可在畫面之外，而畫中的焦點是被陽光照亮的對象物，就如下圖中的女孩。

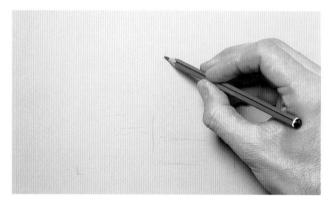

1 女孩的頭部是畫中的焦點，可將其安排在畫面正中央。先畫出一些水平的輔助記號，以標示頭頂及下巴的位置，同時也標注一些桌子和椅子的重點部位。

2 畫出女孩和椅子陰暗的部分，以強調陰影落在女孩的左邊。描繪這樣的題材時，應儘早表現出強烈的明暗對比。窗子的位置是在女孩的右邊，但此階段還未描畫出來。

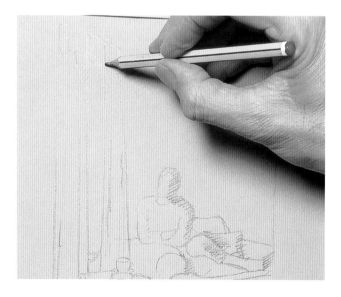

3 窗簾、女孩的頭肩部、椅子在畫面左下方形成一個三角形，尤其是椅子形成的直角更加強此效果，而這些景象都是在畫面的左下角形成。

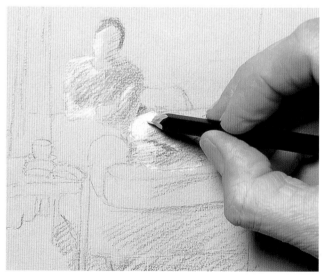

4 草稿完成後，便可為女孩畫上一些色彩，但須隨時記住光線是自女孩的右方照射進來。女孩的肩部有些部分位於陰影中，可用藍色描畫。同樣地，在女孩左側已畫有淡色的部位，可再加上深藍色及紫色，以表示此部分位於陰影中。

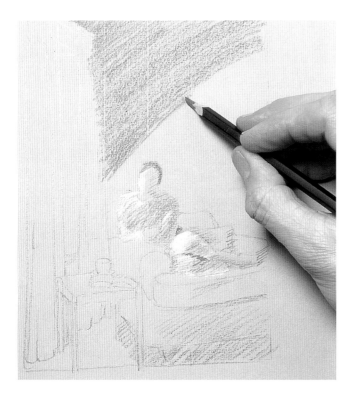

5 現在開始描繪紅色的牆壁，此部分佔據了大半部分的畫面空間。大片的空間其實可以技巧性的加以處理，因為整片空間很少全然一致、毫無變化。觀察是否有些色彩上的變化（通常都會存在一些），再將其運用於畫面之上。

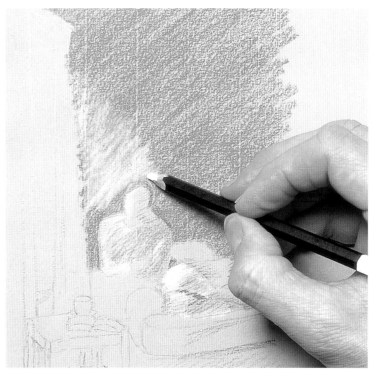

6 陽光照射在牆面較低的部位，從上沿著對角線傾斜而下，形成明亮的粉紅色平面。此時可加上一層鋅白，使其軟質的色料滲入紙張紋路，既可使色彩鮮活亮麗，也可讓陽光照耀下的牆面顯得更為燦爛耀眼。

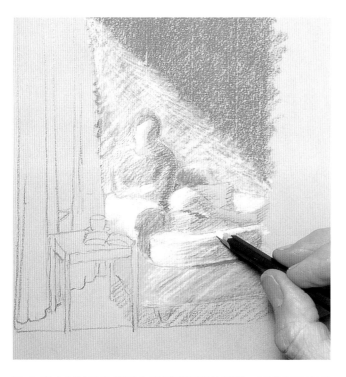

7 畫中有扶手的椅子右側受到陽光的照射，因此以乳白色來表現，而其陰暗的部分則以棕色描畫。兩種色彩交會的地方，可使兩色相互融合。可將一些棕色的線條延伸入白色的地帶，就如坐墊的轉角處。稍後如有需要，可再加強細節的描繪。

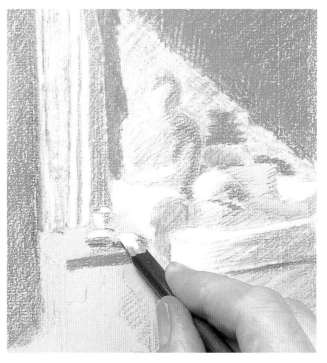

8 茶杯和書本應是重要的景物細節，因為二者都很突出搶眼。杯子是橢圓形的，在視覺上與女孩幾近圓形的頭部相互呼應。書本翻開的白色書頁也極為引人注目，使得這個區域富有生動的繪畫張力。

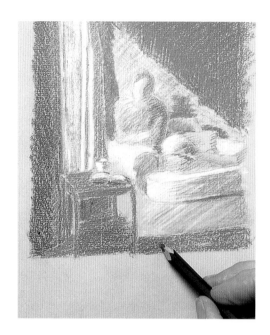

9 在深暗陰影中的地板與受到陽光照耀的部分形成強烈的對比。以棕色、深藍、藍灰混合的交叉影線描畫，使陰影中的區域顯得非常黯淡而無法看清其中的的細部狀況。此時最好不要使用黑色，即使是最陰暗的部分也應該避免，否則看起來會太過刺眼。

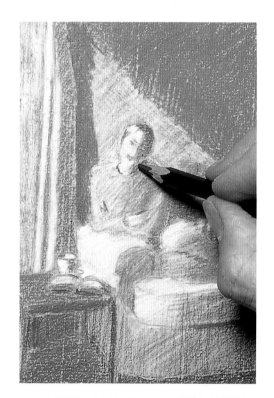

10 此時可開始畫出人物臉部的細節。由於在整個構圖中，受到陽光照耀的部分是目光的焦點，其位於左下方大片的陰暗區域與上方的紅色牆面中間，顯得既明亮耀眼，又極為平靜祥和。

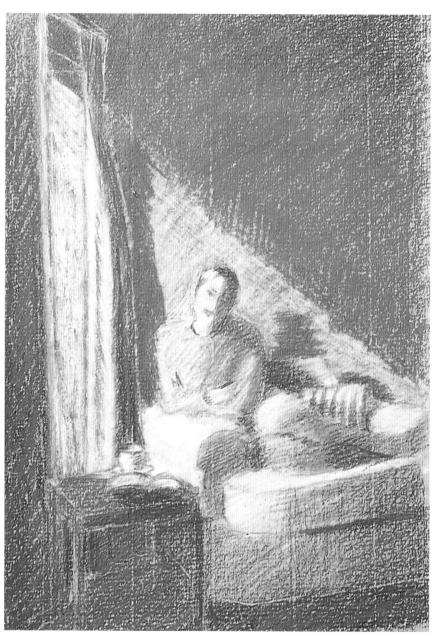

11 再將地板與窗簾的調子加暗一點，整件作品便告完成。整幅畫作表現的效果是一位女孩沐浴在一片自窗外灑落的明亮陽光之中。請切記陽光照耀的狀況並不穩定，當描畫此類題材時，有時必須停筆，待翌日同一時間再繼續，如此陰影投射的情況才不致有太大的問題。

大師的叮嚀

陽光在畫面中的呈現方式難以盡訴，可嘗試變換其在室內的位置，或搬動一下傢俱。可試著讓模特兒背對陽光而呈現出剪影，亦可透過取景框來取景構圖。

下圖：梅林(David Melling)的作品〈素描〉運用柔和的色彩漸層與混合，適切地烘托出安寧靜謐之感，使畫中主角浸淫在一片自然的光線之中。此外，雖然色彩的漸層變化和諧自然，但明暗的對比卻明顯強烈，讓整個構圖充滿景深感與震撼力。

描繪人造光線的最佳技法為何？

人造光線下的對象物（畫室中的模特兒或家中的靜物）看起來可以就像是在太陽光之下一般，但如果你想描繪的是光源本身，便須思考並仔細觀察光源產生的效果。描繪的若是燈泡，燈泡本身將會非常明亮，而相對地，房中其它景物則較為陰暗。因此，須將房中的物體畫得暗一點，才能呈現這樣的景象。在以下的範例中，燈泡本身隱藏在一深暗的陰影中，但其耀眼的亮度卻明顯可見。

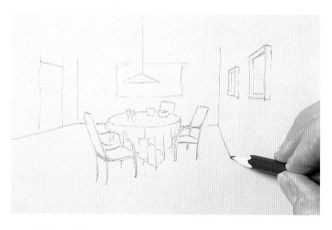

1 挑選一張中度灰色的畫紙，先畫上房中景物的輪廓。如果描畫的光源是火焰、燭光或漆黑背景中一扇透出光線的窗戶，通常應選擇一張底色更暗的畫紙。

2 畫出燈泡照射出的白色光暈，即被照亮的粉紅色桌布。畫面中有一主要的明亮區域，在畫上其它較暗的色彩之後，此區域會顯得更為明亮耀眼。

3 事實上，須在空氣中灰塵或煙霧瀰漫時，燈泡的白色光暈才能看到。由於唯一光源的光線直接投射到桌面上，周圍的牆面受到光線的照射極少，因此可先畫上棕色，再加上藍色。棕色與藍色的組合表現出頗為中性的色彩，比其它單一的暗色調顏色所呈現的效果更為真實自然。

4 桌子下方的紅色地毯，因上方的光線受到阻擋，可加上藍色表現其處於陰暗中的效果。此畫所欲呈現的重心都集中在畫面中心，尤其是桌面，因此至此階段已畫出一些桌上的細節。

5 將右側及更遠牆面的調子畫得更暗一點，同樣是先畫棕色，再加上藍色，直到效果令你滿意為止。

6 用棕色來加深地毯的調子，棕色屬於暖色系，可讓紅色的調子轉暗，但紅色的調子不會受到太大的影想。如果你不太確定該選用什麼顏色，可先在裁剩的紙上試驗，看看不同顏色混合所產生的效果為何？

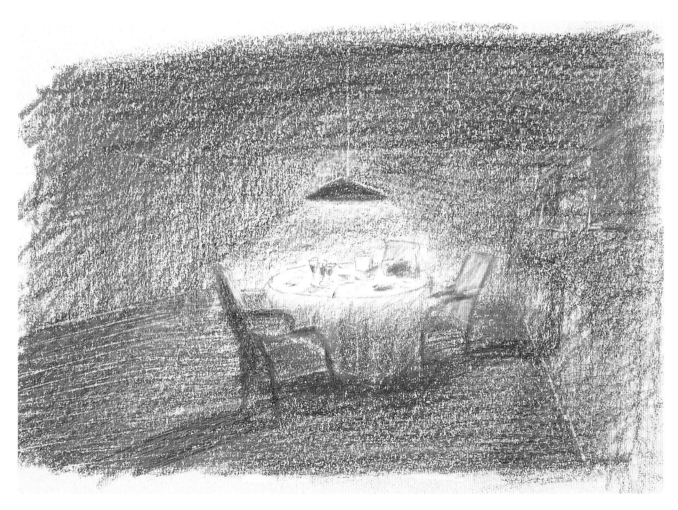

7 最後以紫色將牆壁的色調畫得更暗一點，使畫面中心成為目光的焦點。接著，將吊燈下方的光芒畫暗一點，於是桌面便成為全畫之中最亮的部分。

如何表現火焰的光芒？

火焰並非素描或繪畫常見的題材，但火焰卻可製造戲劇化的效果。無論如何，藝術家們或多或少仍畫過室內中溫暖和煦的火堆、戶外熊熊的烽火、森林火災，甚至失火的建築物。在黑暗中觀看火焰是最佳的方式，因此最好也是以黑暗的背景來描繪火焰。

在描繪表現的程序上，最容易的是從黑暗的背景開始，然後再從色調最暗的部分畫至最亮的部分，而火焰本身則是畫面的最亮處。觀察火焰、注意其各種形狀與色彩。

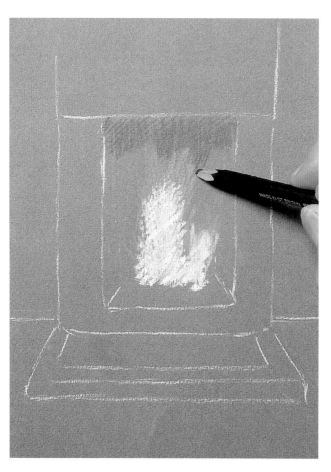

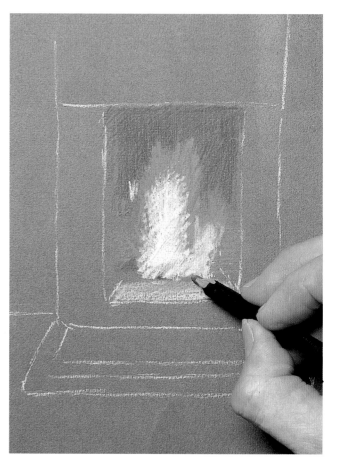

1 選擇暗色畫紙以表現此一題材，如此可讓鋅白、黃色等淺淡的色彩更為明亮耀眼。首先，以鋅白畫出壁爐簡單的輪廓。由於畫面最後所呈現的火焰必須是閃耀明亮的，因此火焰可先畫上白色，再加上黃色，使白色自黃色中隱隱透出。火焰的頂部顯得較薄、較暗且較紅，因此火焰底部雖使用黃色描畫，但頂部可用橘色。橘色的部分在暗色背景中仍非常顯眼，而且底色的藍色正好是橘色的互補色，兩者之間產生的對比效果與其它同色調的色彩相較，顯得更為強烈。

2 此時畫面上描畫的部分並不多，但火焰的描繪已顯得栩栩如生。有時候你或許會感到驚訝，簡單幾筆便能畫出最具震撼力的意象。因此，最重要的是要知道何時停筆，才能避免過度描繪的風險。

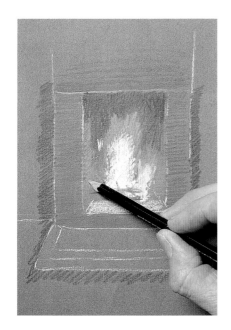

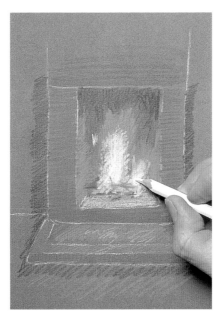

4 以較輕鬆的橘色與黃色交叉影線描繪壁爐正面與前景地板的光線，而火焰最熱的部分是在下方，及煤炭與木頭燃燒之處。此處的火焰最亮最白，因此再可加上一層鋅白來加以強調。

3 以橘色表現火焰光芒所照耀的周圍壁爐牆面，如果附近有物體或人物，也將受到相同的光線照耀，可用橘色或紅色等暖色系來描繪。

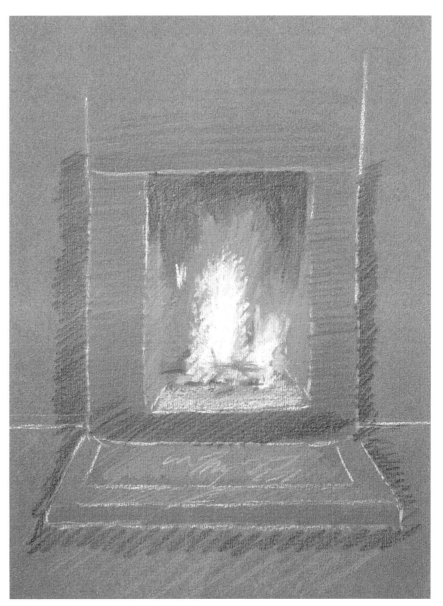

5 雖然只是簡捷的速寫，此畫已將火焰燃燒的情形表達得極為傳神。因此，即使是最不可能表現的題材，也應勇於挑戰，因為它們通常不會像你想像的那麼難。套上那句老話，問題還是在於細心觀察。

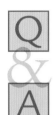

如何描畫樓梯？

一開始你或許覺得樓梯不是討喜的題材，然而階梯重複而平行的造形卻帶來視覺上的震撼。有稜有角的階梯是襯托人物柔和線條的最佳背景。樓梯的形狀與大小種類甚多，不勝枚舉：小屋中窄而直的樓梯、以鐵件鍛造的迴旋梯、大機構中寬大的階梯、樓梯井中的旋轉梯。不論上述哪一個題材，都是值得挑戰的經驗，而且也可製造出戲劇效果。

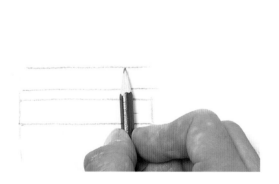

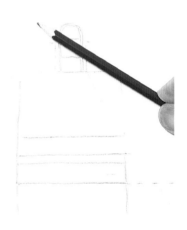

1 直立往上的樓梯看起來是筆直的，呈現出明顯的線性透視。所有的平行線都將匯集於消失點，也就是在樓梯頂部。正確地畫出往上遠去的階梯是你將面臨的挑戰，先觀察最下方兩片階梯間，以及最底部和最頂部兩片階梯間的關係。當描繪的題材需要精確的測量時，最好以「目視尺寸」來描畫（見24頁）。

2 測量出底部及頂部階梯的寬度（頂部的寬度很小，因為距離很遠）。正確描畫這兩片階梯將是關鍵所在，因為其它的階梯都須以這兩片為依據。階梯以外的畫面可加入其它如窗戶及欄杆等景物。

3 將最下層階梯外側邊緣與最上層階梯外側邊緣輕輕地連接起來，形成兩條平行線（如圖中的紅色線條），將兩條線延長，使其交會於消失點（圖中的窗戶上）。此時，欄杆上方的位置也可輕易標示出來，而這些線條也都會交集於消失點上。

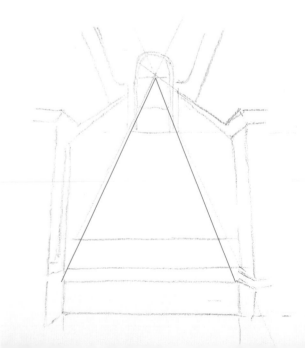

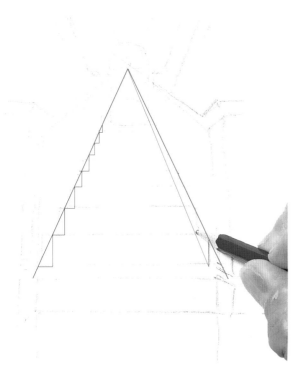

5 樓梯定位之後，其它部分便更容易
 了。在第二層階梯畫上一位坐著的小
孩，形成畫面的焦點。此外，小孩也有助
於樓梯比例的呈現。階梯頂端延伸出另外
兩座樓梯的欄杆，一向左、一向右。

4 接著，開始畫出其它所有階梯的位置，先將左側最下
 第二層的階梯邊緣與消失點連接起來，此線以藍色表
示。在紅色與藍色兩條匯集線之間，畫出水平與垂直的連接
線條，形成曲曲折折的的鋸齒形狀。同樣地，階梯右側也依
此方式畫出鋸齒線，然後便可輕易畫出所有階梯的位置。

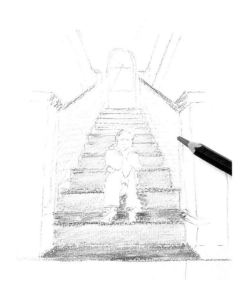

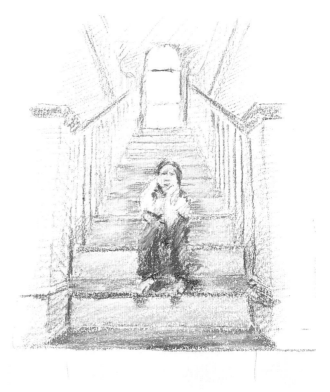

6 此座樓梯是木質的，未鋪地毯，且每
 個階梯底部都有藍色的支撐材質。棕
色與藍色的對比，形成了搶眼的圖案，同
時也與小孩柔和的曲線構成強烈的對照。
此時畫面的形體輪廓大致都已確定，因此
可將輔助線擦掉。

7 樓梯為畫中的景物提供了特殊而有趣的背景，線性透
 視使畫面充滿景深與空間感。

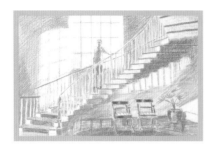

這座樓梯頗為壯觀，彎曲延展的線條，充滿動感與活力。此畫是畫自一張黑白的小照片，以傳統的打格方式（見30～31頁）加以放大，畫中的色彩則是出自想像。畫面中央有一扇大窗，窗外的天空模糊平淡。很明顯地，有另外兩扇窗戶在畫面之外，陽光透過其中一扇窗戶投射至左方牆面，而從另一扇窗透出的陽光則投射在樓梯之下。

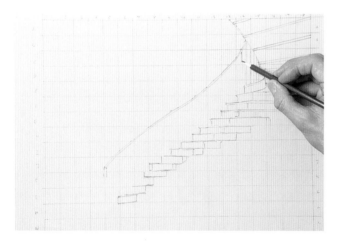

1 選擇一張有底色的畫紙，將畫在照片上的方格放大三倍於紙面上。接著將照片中每一格的景物畫至畫面上相對的格子中，可從最上方的欄杆開始。

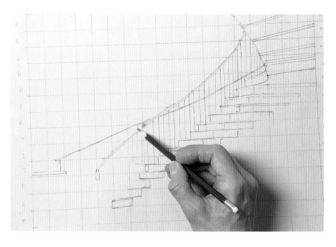

2 複製照片中的景物比實景寫生容易多了，後者須花費更多的時間，因為每一部分的測量都須小心進行。

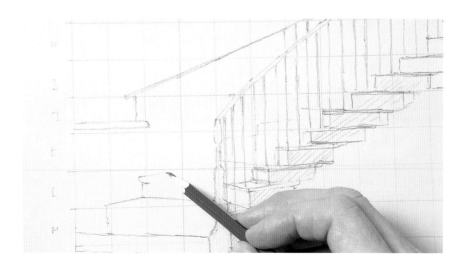

3 標出方格的座標號碼是最基本的步驟，如此可便於辨識所畫的是哪一個方格。請注意，階梯較暗的部分都先輕輕畫上影線，作為稍後提示之用。樓梯的細部頗為複雜，複製時須注意畫得是否正確。此畫的重點趣味在於階梯旋轉的方式，以及遠近欄杆之間的關係。描畫如此生動的部分時，切勿單憑猜測想像，或快速草草完成。

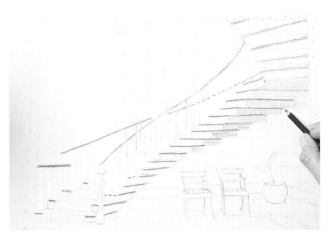

4 畫出窗框及男孩輪廓，擦去空白牆面上的輔助線。
兩張椅子在此被移至右邊，與照片中的位置不同，
因為如依照其原有位置，則樓梯有些部分將受影響。如果
你覺得某些更動調整可獲更好的效果，便不須擔心，可大
膽進行。至此階段，大部分的輪廓都已完成，輔助用的格
子便不需要了。

5 以鋅白畫出窗中透出的天空景象，窗前的白色欄杆在
陽光下呈現出剪影，而其它部分則仍是白色的。以紫
色將階梯下方陰暗的部分畫暗，而鄰近的牆面則以藍灰色
描畫。

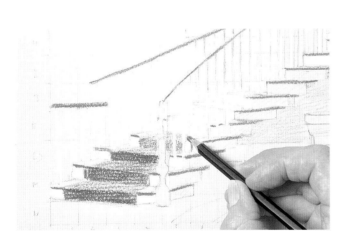

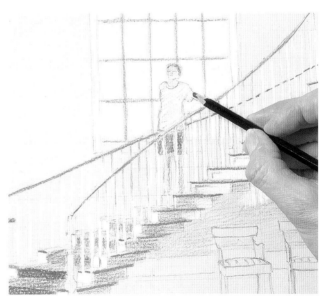

6 在此類題材的作品中，細節的表現頗為重要，尤其是
並置在一起的色彩，以及色調對比的規則性造形。整
座樓梯呈現出藍白相間的重複圖案，但隨著彎曲旋轉而逐漸
改變。

7 畫中的焦點是背對窗戶站立的男孩，但就繪畫的效果
而言，則不像樓梯富有較多的趣味。男孩的白色T恤因
背對白色的天空而顯得較為陰暗，因此須將其調子畫暗。

8 以赭色描畫右邊的牆面，並畫出欄杆之間的空間。樓
梯之下的牆面也有陽光灑落其上，由於陽光先穿過一
些欄杆，因此形成規則的條狀陰影。

9 為了強調天空的白色，可再以較強的力道加上白色。來自畫面外另一扇窗的影子投射在畫中窗子的左邊牆面上。

10 梯子下紅色圓形地毯的暖色調與鋪在梯子上的冷色調藍色地毯兩相互補對照。至於光滑的木質地板，可用棕色描畫其棕色的部分，而階梯下方某些地板反射出其上的窗影，包括某些格狀的窗框。可在棕色之上加塗鋅白，以表現反射在其上的天空。窗框的部分保留原有的棕色，不必加塗白色，其正確位置是在真的窗子的正下方。

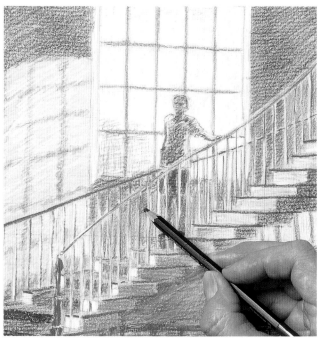

11 接下來，畫上畫面右側的樓梯陰影。角落的藍色花盆與藍色階梯兩相映照，吸引視線在兩者之間移動。事實上，藍色階梯、花盆及上方的男孩構成一個三角形。以鋅白塗畫階梯下微亮的牆面，使其產生較光滑的感覺。椅墊的圖案再次反映了此畫的主題之一：重複性的圖案與紋路。接著再畫上一些細節，如反射在椅背上的陽光。

12 樓梯的欄杆受到後方偏左窗戶透出的陽光所照射，因此每個欄杆的左側是白色的，而右側則較為黑暗。這樣的描繪可顯現光線照射的方向。在緊鄰窗子右側的牆面畫上一些藍色影線，可用一張紙遮蓋，防止色彩畫到窗戶的玻璃，並在牆與窗之間留下一條明顯的區隔線。

13 再畫上藍色、紫色、棕色的交叉影線，使牆面顯得更為陰暗，並與明亮的部分形成對比。然後，比較一下畫面的明暗對比狀況，再視需要調整。如果想讓牆壁邊緣都畫上色彩，可在窗子處以紙遮蓋。

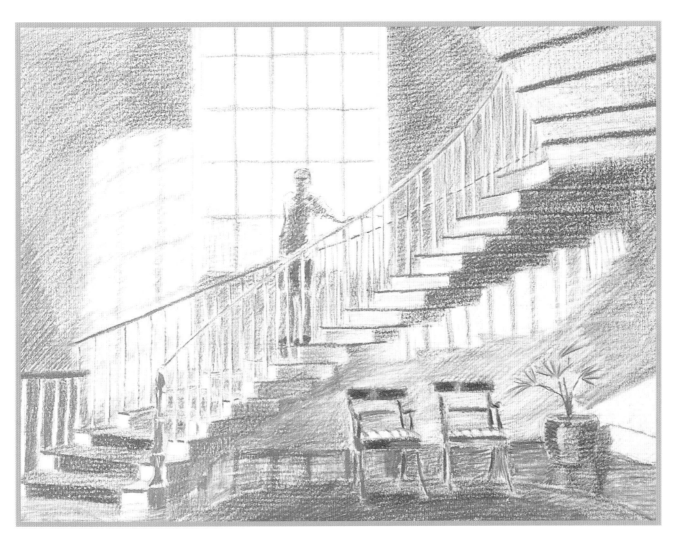

14 男孩是畫中的焦點、迴旋梯上的主角，他吸引視線在此停駐，然後再隨迴旋梯蜿蜒而上。此畫的畫面景物頗為複雜，景物彼此交錯或重複。其間明亮的色彩使得整體的中性色調有所對照，並更添趣味。

5
人物與動物

本單元主要介紹人物的描繪，同時也包括一些動物（尤其是鳥類）的畫法。在藝術的範疇之中，人物的描繪是最具挑戰性，也最令人感到滿足的題材之一，不論是肖像、全身像或群像。裸體與肖像畫通常被認為是初學者練習的最佳途徑，原因在於我們對於人體的熟悉與瞭解，因此畫中只要稍有錯誤，便能立即看出。不論是腳畫得太短、眼睛畫得太高、前臂彎曲的弧度不對等等，都可輕易辨識出來。反之，如果是靜物畫中的罐子，不論罐子被畫得太寬或太高，可能都無關緊要。人物的描繪可讓你學習觀察對象物的真實情況，而不依賴你的想像。

事實上，先入為主的觀念或認知可能成為羈絆與阻礙。原來很長的腿部，若從某個角度觀看便縮短了，其「看起來的」長度可能變得很短。因此，如描繪者原已知道腿部很長，而末加以真實觀察，則可能將腿部畫得太長。相反地，對於腿部的真實長度，我們通常不甚瞭解，因此當人物站立時，我們很可能將腿畫得過短，這是一般人最常犯的錯誤。至於體形的塑造，我們可運用光影明暗的方式。接受愈多光線的表面，顯得愈淡愈亮。藉此原理，一支軟芯鉛筆便足以處理表現。若是以墨水筆描畫，則須以交叉線影法來表現明暗光影。此外，也可用色彩來塑造形體，以下篇幅即將介紹以色鉛筆描繪的範例。

至於肖像畫，一般人所致力追求的大多是臉部的相似度，而臉部的相似與否主要在於潛藏的肌理與骨骼架構。因此，主結構的塑造是關鍵所在，須小心進行。臉部細節（眼、鼻、嘴）的描繪也是影響相似度的重要因素，秘訣是逐步地描畫，剛開始可不須太精確，可隨時加以修正。

除了人物之外，你可能也想描畫貓狗寵物、動物園中的動物或野生動物。其原理大致相同，但動物的皮毛或羽毛則是另一個有待克服的問題。為何我們無法只滿足於照片的呈現？因為描繪動物的每個步驟都需要實地去觀察牠、端詳牠，而你的一筆一畫都將流露著所觀察的結果與感受，因此完成的作品便呈現出你個人對此動物的感覺。也因此，與照片相較，繪畫更能傳達對心愛寵物的思念。

如何安排模特兒的姿勢？

如果選擇的姿勢需要長時間靜止不動，則最重要的是這個姿勢須讓模特兒感到舒適、容易維持。模特兒大約**45**分鐘須休息一下（除非所安排的姿勢很舒適）。此外，所選擇的姿勢也須讓模特兒在休息之後可再回到原先的姿勢。

最常選擇的姿勢是站姿、坐姿或斜躺的姿態，然而像跳舞、操作機械、彈奏樂器，或只是單純的梳理頭髮等動態姿勢，也都是極富趣味的。

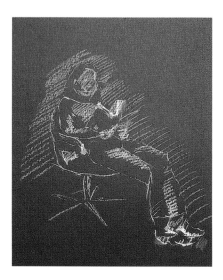

1 如果某個姿勢只要維持5至10分鐘，則此姿勢不一定要很舒適，但唯一的條件是模特兒能在所需的時間內保持這樣的姿勢。先畫出頭部的大小，再測量模特兒寬度與高度的關係。在黑色畫紙上，只能以明亮的色調來表現，所以可使用鋅白。陰暗的部分可保留畫紙原有的黑色，而光亮的部分則以白色描繪，此方式正好與使用白色畫紙的方式相反。

2 有些人可能會覺得這種盤腿的姿勢頗為舒適，可維持長久的時間，模特兒正手持並閱讀一本書，這樣模特兒不會覺得太無聊（尤其是長時間保持此姿勢）。有些藝術家會與模特兒聊天，這樣的好處是讓他們保持警覺性，並維持原來的姿勢（雖然頭部可能無法保持靜止）。這個姿勢很紮實，因為腿部、手臂、頭部正好形成一個三角形，令人感到很實在。如果你難以安排一個經得起長時間描畫的姿勢，那麼先像這樣畫一些可快速完成的姿勢，然後再從中加以選擇。

3 此圖的模特兒很安逸地坐在椅子上，兩腳向前伸出。請記得，腿的長度通常比你想像的還要長，因此須細心比較各部分的長度。一開始可先畫出輪廓，再從頭部開始慢慢往下畫。每部位的長度都需要與已畫好部位的長度比較一下。模特兒正在閱讀一本書，書籍對於整體的構圖有極大的助益。書籍不僅與旋轉椅的椅腳相互呼應，而且其有稜有角的造形也與人體的柔和曲線形成對比。

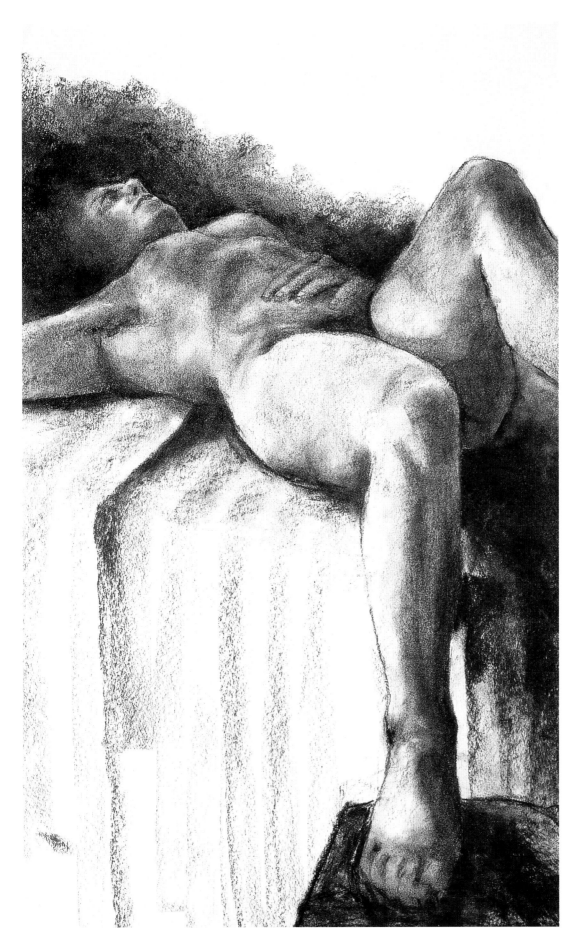

為何人物的腿部常會畫得太短？

腿部的長度常會令人出乎意料之外，而且通常要到描繪人物畫時才能有此體會。如果你有幸可參加寫生課程，你將會發現各種繪畫題材的訓練所得的經驗都是無價的，因為這些訓練使你確實去測量眼前所有標的物的比例。

然而，若無法參加這樣的訓練，你還是可以很快地瞭解人體比例的規則。當你測量真實人體的各部位長度時，可比較此人體比例的規則，如此便會相信自己測量所得的長度是真實可靠的。

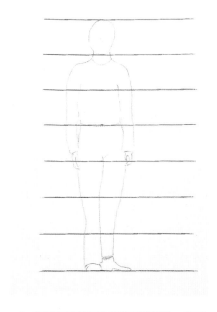

2 直立正坐的模特兒，其右大腿看起來是縮短的，膝部則看不見。將頭頂與右腳之間的距離標示出來。測量此距離可將手臂伸直對著模特兒，移動拇指，以筆尖至拇指間的距離來顯示測量的距離，也就是所謂的「目視尺寸」（見24頁）。

1 在描畫某個特別的姿勢時，須注意人體的基本比例。大致而言，從頭頂到腳底之間的中間點通常會落在腰部以下。一般成人從頭頂到腳趾的長度大約是其頭部長度的 7 倍至 7 倍半。

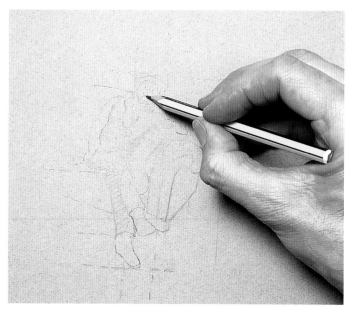

3 其它測量所得的距離可用點狀的輔助線來表示，腿的下半部將比身體其它部分與頭部加起來的長度還長。以「垂直線」來標示某個部分在某個部分下方，而鄰近人物周圍的物體也必須畫出，在此畫中即是模特兒所坐的沙發。

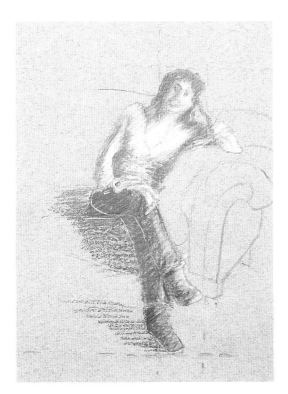

左圖：其它必須留意的比例通則尚有：手掌的長度大約是下巴至髮線的長度；腳掌的長度與臉部的長度差不多；小孩頭部所佔的全身比例大於成人頭部所佔的全身比例（其中尤以嬰兒為甚）；當手臂自然下垂時，男性的手肘大致在腰的位置（女性較低一點），而指尖則可達大腿中間的位置。

4 描畫人物時須仔細確實測量，千萬不要倚賴自己的想像，而是要畫出其真實所在的位置。其實並非只有人體腿部的長度會令人感到訝異。以馬匹為例，若未經適當的測量，其腿部經常也被畫得太短。

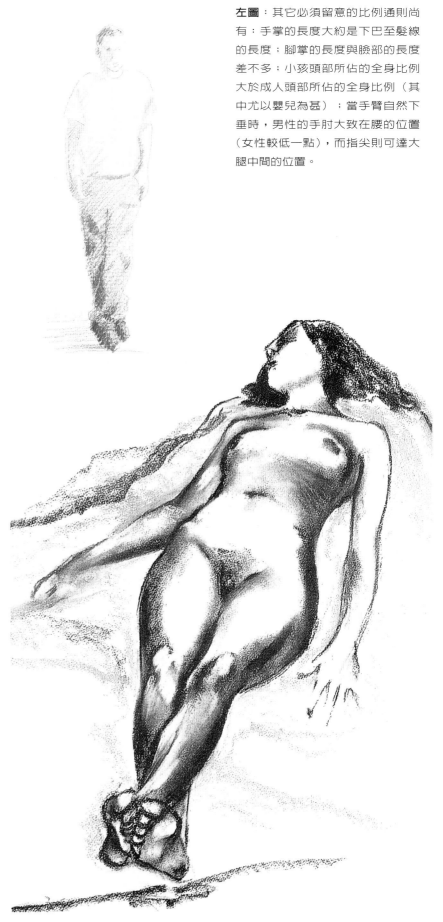

右圖：在此件康絲坦絲（Diana Constance)以軟性灰色粉彩所畫的作品中，模特兒躺的位置在藝術家的視線之下，畫中的光線協調柔和。畫紙的質地細緻，使粉彩得以均勻混合。對每位藝術家而言，每次的現場寫生都將是一次最佳的體驗。

何謂前縮法？

當人物斜躺時，若從其腳端的角度望去，腳掌會顯得很大，腿部和身體所能看的部分並不多，而頭部則因為距離較遠的關係，看起來更為縮小。除此之外，頭部看起來就像是在腳的上端一樣。當坐在椅子上的人物面對我們時，其腿至膝的部位看起來也是縮短的。

當人物的手指向我們時，看起來會比其頭部還大。當我們以某個角度觀看某物體時，此種長度明顯縮短的狀況便會發生，即是所謂的「前縮法」。當你描畫的人物有前縮的情形時，你可能會感到驚訝不已，因為此時很多身體部位的比例都與原有的認知相差甚遠。

1 小心測量重點處之間的距離，在頭部頂端、肩膀、臀部、腳藏進毯子處作出水平記號。從模特兒頭部右側畫下垂直線，以拇指及筆尖之間的距離來測量兩膝之間的距離，並以手臂長度為距離來進行測量。

2 畫出兩個膝蓋與臀部的位置，至此階段已可看出腳佔據了大部分的畫面。若未經仔細的測量，腿部常會被畫得太短。

3 畫完腿部和腳部的輪廓之後，可開始畫手臂。由於至此每部分的描畫都經過正確測量，因此已可明顯看出模特兒放鬆的姿態，即使輪廓線條尚未全部完成。

4 模特兒的頭部輕微地向後傾斜，因此眼睛、鼻子、嘴巴看起來都比臉部正視時的位置高。從這個角度來看，可看到鼻孔，而嘴巴是倒「V」字型的。

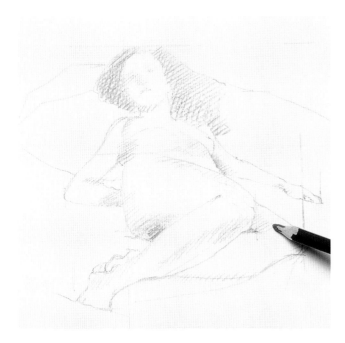

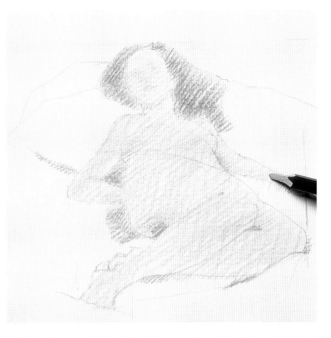

5 照射模特兒的光源來自正上方，因此強烈的陰影並不多。將此片不太大的陰影部分以影線及交叉影線處理，然後畫出模特兒的黑色頭髮（此處的黑色並非由陰影所造成）。

6 接著再加上少許色彩，可用赭色均勻畫出影線，再以一些粉紅色暈染，而最亮的高光處則以白色表現。此外，身體邊緣的明亮處也須加以強調，可用藍灰色將其周圍畫暗而使明亮處突顯出來。

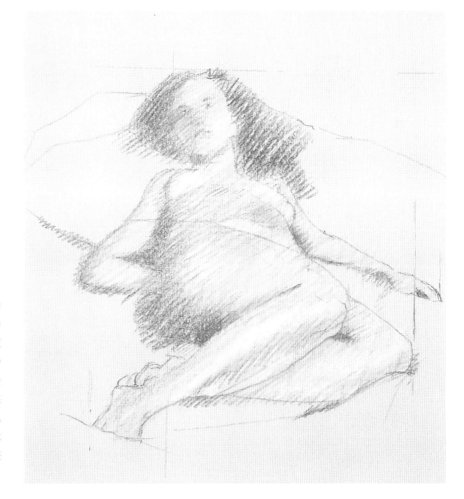

7 這位斜躺的裸女以枕頭襯墊著，描繪者以非常陡的斜角來觀看。其右腿彎曲，因此我們可看到全長的大腿及小腿。模特兒的軀幹因角度的關係而縮短了，所佔的畫面空間極少。因前縮和透視造成的效果，模特兒的頭部顯得很小，而腳掌與小腿變得較大。由於我們是以較陡的角度來觀看人體離我們較近的部分，因此此部分的前縮情況較不嚴重。至於離我們較遠的部分，因為觀看的角度較淺，所以前縮的情況嚴重。

描繪肖像時應從何處著手？

先決定你想描繪的主題及比例大小，然後挑選大小適中的畫紙，須確定你想畫的都可納入畫面空間。面對一張空白的紙面或許將令你猶豫不決，但其實只要簡單的一筆或一劃（如某一眼的眼角）便可成為畫中許多尺寸大小的輔助與參考。

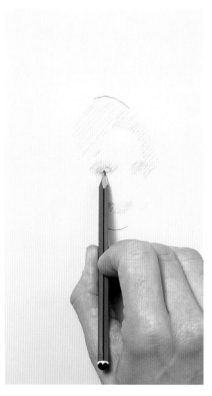

1 模特兒左眼的眼角以一點作為標記，當此點的位置決定之後，便可確定畫面尚有很大的空間可以發揮。肖像畫所畫出的人像須與模特兒十分相似，因此須以「目視尺寸」來進行描畫（見24頁）。先以左眼角為基準，標出鼻、嘴、下巴的位置，這些標記只供參考之用，最後便會擦掉。然後，在眼窩深處隨意畫上一些影線，接著整幅畫的描繪便可逐步進行了。

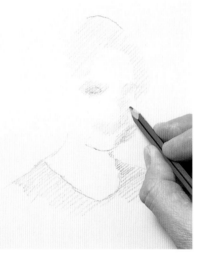
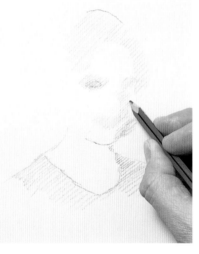

2 注意頭頂的高度與眼睛的關係，你可能沒想到此兩者間的距離竟會少於頭部的一半。模特兒所接受的光源來自左方，因此其在右側的臉部處於陰影中，先以軟芯鉛筆大致將此部分畫暗。

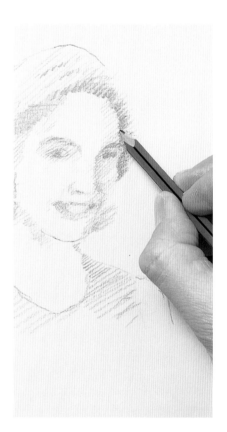

3 在陰暗的區域，應有更暗的部位存在，如眼睛及鼻子、嘴巴旁的皺紋。可將這些部位畫得更暗一點，但不須太過準確，此階段尚不需要精確的細節描畫。

4 在鼻子、嘴巴及額頭等處再加上一些陰影，使臉部更具有個性。將嘴唇畫暗，顯現微張的嘴形及露出的牙齒，而嘴角處則非常陰暗。

5 先以３Ｂ鉛筆區分出主要的明與暗的區域，如此可方便隨後在其上著色的進行。這並非唯一方式，你也可一開始就上色。最明亮的部分可用粉紅色，中間色調則使用赭色，而最暗處使用深藍色。此時仍不須清楚地將細節描畫出來，有時最好不要將所有的細部一起描畫，因為只要稍有一點誤差，與模特兒的相似度便會消失。

6 在眼睛與牙齒畫上些許白色高光，使其產生明亮閃爍的效果。此時左邊的臉龐可再進一步處理，可開始描畫耳朵及一些淡色的背景。背景的色彩與亮光可能會對人物身上的高光之處有所影響，故此時仍不可隨意變更色彩。

7 將大部分的臉部以鋅白調白，如此可與較暗的部位形成對照。將一些畫面留白，呈現出畫紙原有的底色，使其成為中間色彩。隨時觀察模特兒，以畫出各部位的正確位置，同時摒棄你先入為主的觀念。

8 描繪肖像時，可先正確測量出主要特徵的位置，並將其標示出來，如頭頂、鼻子、嘴巴、下頷。然後先大致畫出陰暗處的影線，而細節的描畫則可逐步增加。

Q & A 如何描畫嘴巴？

如果我們能從眼神看出一個人的心境與個性，那麼嘴巴則是我們辨認某人的依據。因此，嘴巴的描畫是否正確與肖像的相似與否是息息相關的。其秘訣在於，不須輪廓的描繪，而以陰影明暗來表現。嘴巴較明顯的線條應在兩片嘴唇相遇合之處，而陰影通常都會落在嘴角及下嘴唇處。

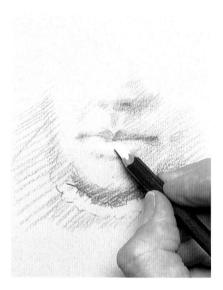

1 輕輕地畫出下顎、下嘴唇、上嘴唇及兩片嘴唇閉合之處，但這些記號僅供參考之用。下嘴唇的下方有較明顯的陰影，可先初步畫上一些影線。上嘴唇與其上方的皮膚相較，顯得更為陰暗（尤其是口紅掉了時）。剛開始時可先輕輕描畫即可，不須就此確定。注意觀察陰暗的嘴角處的特色，尤其是右側嘴角。

2 從鼻子到上嘴唇上方之間的仁中兩側是較高凸起的部位，此兩個凸起部位都是一面較亮、一面較暗，而兩處較暗的側面都是在鼻子下方，且一面的面積較小，一面則延伸到上嘴唇右側。

3 唯一連續的線條是兩片嘴唇閉合處，且此線條極其細微。若使用中間色調為底色的畫紙來描繪，可輕易表現出最亮的高光部位。至於嘴唇、下顎、鼻子最亮的反光之處，可用鋅白來描畫。

4 雖然只是以簡單的陰影來呈現嘴巴的部分，所畫出的嘴巴與模特兒已頗為相像。無庸置疑地，並非每個部位的描繪都能正確無誤，所以不須太過在意，因為事事精準總是不太可能之事。描繪肖像時，維持在模糊神秘邊緣是最佳方式。

為何肖像畫中的眼睛常會畫得太高？

兒童畫畫時常會將眼睛畫得太高，因為一般人很自然地會認為眼睛位於頭部的最上方。事實上，臉部所佔頭部的比例不多。眼睛位於中間點上方不遠處，而鼻子、嘴巴、下額則擠在下半部。因此再次叮嚀，測量比例時須謹慎小心。當頭部微微往後傾斜時，頭頂與額頭會逐漸消失於視線，因此眼睛將成為最明顯的特徵。如果頭部往前傾，頭頂便會突顯出來，而眼睛與鼻子則會往內縮。

直視

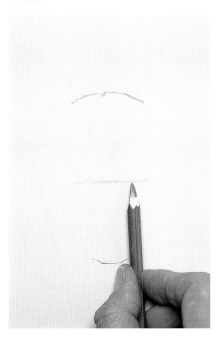

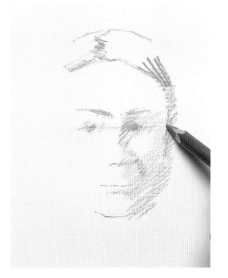

2 此件作品是以赭色炭精筆描畫，赭色炭精筆是軟質的媒材，適合快速描畫，產生高度的色彩密度。當鼻子與嘴巴的位置大致抵定之後，模特兒的肖像便開始成形了。

3 模特兒的頭部是直視的，而我們也是在相同的高度看著她。唯有從這完成的作品觀看，我們才會相信眼睛的位置確實是在頭部的一半？

1 此圖中的三條線代表頭頂、眼睛中線、下額，此三者間的正確比例須加以測量。請注意，當臉部向前直視時，眼睛幾乎正好在頭頂與下額中間。此外，畫出嘴唇閉合處的線條，然後再測量出鼻頭與髮線的位置。總而言之，額頭與頭頂部位佔據了一半的空間，這是一般人想像不到的。

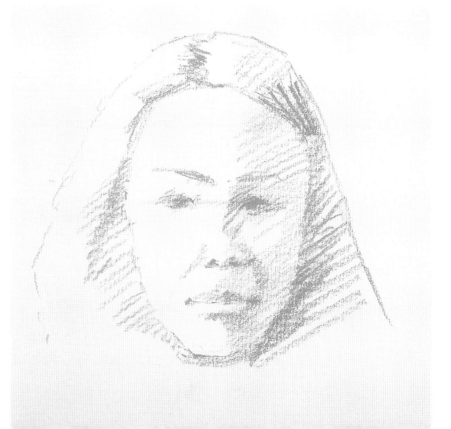

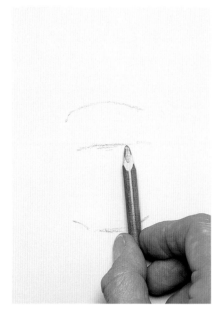

1 以同樣的風格繼續描繪同一位模特兒，但其頭部的姿勢是往後仰的，也因此眼睛的位置看起來像是在頭部較高的地方。就和先前一樣，先測量「目視尺寸」——伸直手臂，將鉛筆對準模特兒，移動拇指，以拇指至筆尖的距離來代表所測出的長度（見24頁）。

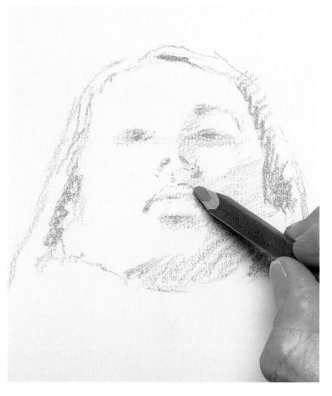

2 模特兒嘴巴下方的部位顯得比較大，鼻孔也看得較為清楚，而頭頂則在視線之外。在很多人體姿勢中都可見到頭部維持這樣的角度，尤其是斜躺而頭部枕著枕頭的姿勢。此時，眼睛與眉毛之間的距離也會稍微加大，而眼睛則變得狹窄一點，因為我們觀看的角度較低。先標示出頭部的寬度，然後再畫出臉部五官。

3 請注意當頭部後仰時，耳朵的位置顯得很低，甚至比嘴巴還低。此姿勢的臉部看起來是前縮的（見120頁），也因此產生並列的情形，如眼睛和鼻孔幾乎是在相同的水平高度。或許你將對此感到驚訝不已？

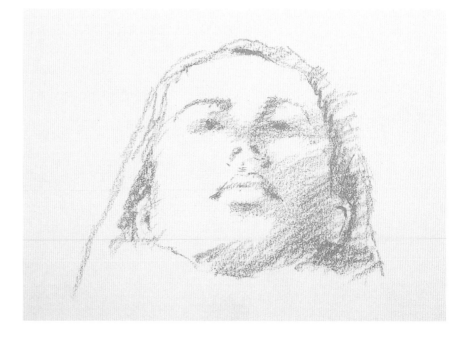

1 依然是相同的模特兒,但其頭部往下俯視。先標出眉毛、眼睛、下頷的相對位置。在此姿勢中,眼睛的位置大概是在頭部由下往上的四分之一處。

2 頭頂佔據較多的畫面,且幾乎一半的頭部所看到的都是頭髮,而臉部只佔了所有空間的一小部分。眼睛幾乎全被眉毛遮住,下頷也在視線中消失。髮型的處理塑造成為全畫的重點,模特兒左邊的頭髮和臉部都落在陰影中,先將臉部旁最暗的部分描畫出來。

3 如果你將此畫上下顛倒觀看,那麼就好像從頭部觀看一位斜躺的人物。另外,值得一提的是,當頭部向前傾時,頸部幾乎無法看到,而下頷的位置也會比肩膀還低。

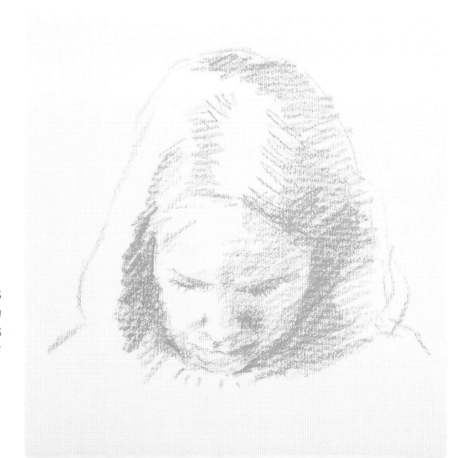

如何畫出逼真寫實的頭髮？

頭髮和動物的毛皮一樣，描畫時不須太在意個別的毛髮，而是必須找出明與暗的主要部位。頭髮通常如絲綢般閃亮光滑，梳理整齊的直髮將會反光而呈現出一處最亮的高光。因為此時所有髮絲都向同一方向彎曲，而在同一部位產生反光。至於高光的確切位置，則須視光源的相對位置而定。此外，描繪的若是捲髮，所描畫的圖像便更為複雜，因為每個向外的捲曲處都會產生最亮的高光，同時往內捲的部分則極為陰暗。

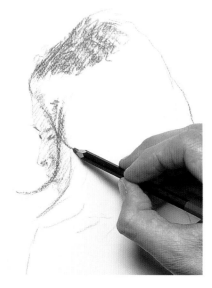

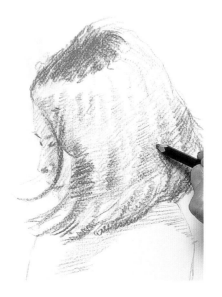

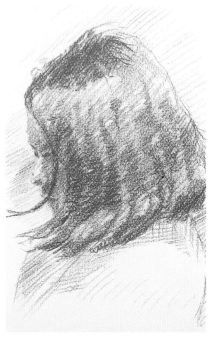

1 描畫頭部與臉部的形狀時，須注意此時臉部所佔的比例很小。首先，沿著臉部畫出一些長而微捲的頭髮。在剛開始的階段，只要先將頭頂陰暗的部位畫暗即可。由於頭髮彎曲的角度只能反射來自畫面之外的光線，因此頭頂部份是陰暗的。在此情況下，我們可看出模特兒周圍只有一面牆是陰暗的。

2 最亮的高光部位主要就位在陰暗的頭頂下方，將此大片的明亮區域呈現於畫面中。在此片明亮的部位之下，頭髮如布幕的波浪般垂瀉而下，波浪的一側光亮耀眼，另一側則黝黑黯淡。先將這些楔形的陰暗部位畫出。

3 將整個頭部畫上一層影線，尤其是較暗的波浪轉折處，如此頭頂下方的高光部位仍然頗為明亮。請注意，肩膀上曲度較小的頭髮向觀者反射的光線較多，顯得較為明亮，但仍不可比高光處亮。頭髮的明或暗須視其彎曲的角度而定。

大師的叮嚀

描畫頭髮時，鉛筆的筆觸最好能與頭髮的方向保持約直角的角度。至於稀疏的捲髮，或是未梳理好的個別髮絲，也必須與其它的頭髮維持同樣的方向。

描畫手部是否有較簡易的方法？

一般人都會認為手部的描畫並不容易，但卻頗值得勤加練習。描畫時須謹記手部的結構：所有的手指都連結到同一個平面，唯有拇指可以旋轉，因此拇指關節所連結的平面與其它手指所連結的平面並不相同。此外，手指的形體接近圓柱體，而手掌的其它部分則是扁平的結構（手背凸出，手心內凹）。描畫手部時，正確觀察長度、比例、負空間都是不可或缺的重要步驟，其中只要稍有錯誤，便可能破壞整件作品。

捧著物體的雙手

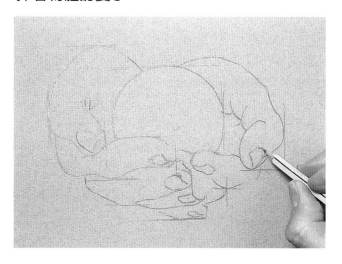

1 此圖顯示出描畫捧著紅球的雙手的初步階段。首先標出手指之間的距離。手掌的轉折、邊緣與皺摺之間的形體或許可視為抽象的造形，但須注意的是手指其實是彼此相互連結的圓柱體。一開始描繪時便應盡力畫出正確的位置，包括畫出指甲的部分。指甲畫出後可讓每根指頭的位置更明確，否則畫面上將只是一些交錯連結的線條而已，難以辨認其作用。須注意指甲生長處有些凹陷，而頂端則形成微微的拱形。

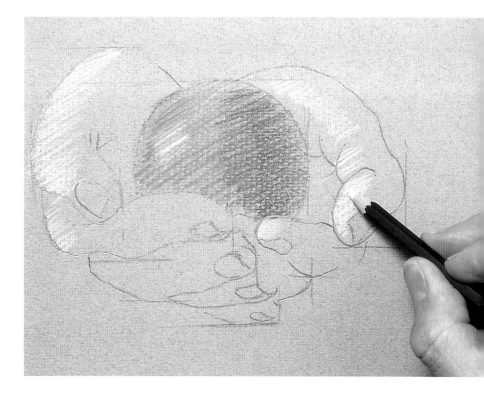

2 首先畫出紅球的色彩，由於光源來自左方，因此球的右側是陰暗的。在畫上一層紅色之後，於陰影處再以灰藍色畫上兩層影線，其中一層比另一層的面積大（即更往左邊延伸）。

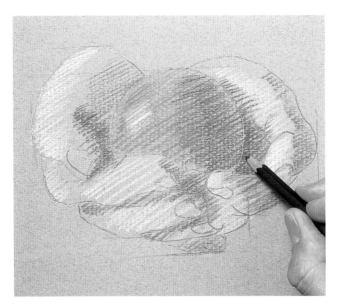 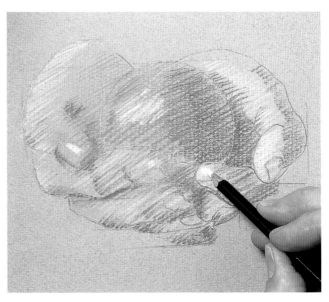

3 將所有陰影部分先畫上紫色影線作為底色,然後以
粉紅色影線畫出較亮的部分。上色的先後次序將會
影響最後呈現的效果,但如果你改變此處所述的次序亦無
關緊要。

4 可先在另一張紙上嘗試加上不同顏色所產生的效果。
此處在左側繼續加上橘色,然後以鋅白畫出最明亮的
高光。

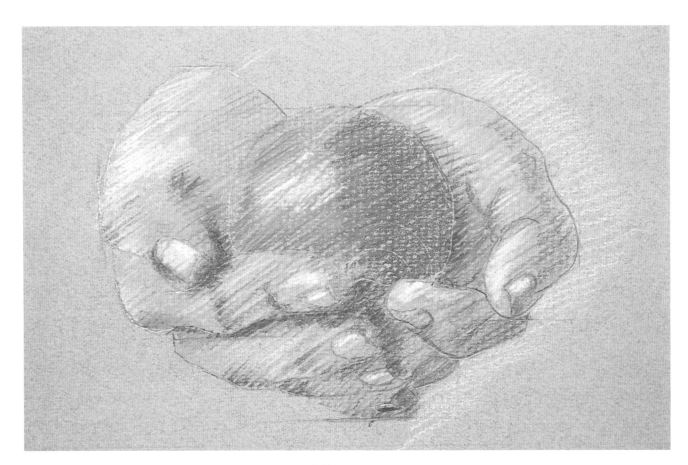

5 剛開始的底稿如能正確呈現,此時所畫出的拇指與其
它手指的厚度、長度便也都能恰如其份,而手部關節
的連結也顯得生動自然。此外,紅球也須呈現出被雙手穩穩
地捧持著,安然而妥帖的感覺。

伸展的手

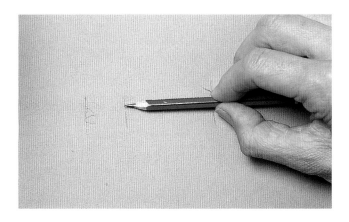

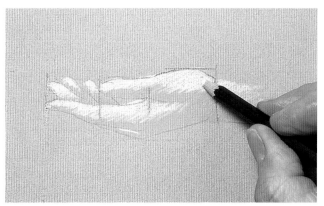

1 先測量幾處重要的部位，然後在紙上作下標記，如此其它的部分便較容易畫出。這些重點處分別是指尖、拇指末端、拇指與食指的關節相連處。可用鉛筆作為測量的工具。

2 光源就在手的上方，因此手背的部分處於陰影中。此部分可用赭色塗繪，而手掌上方受到光線照射的部分則以粉紅色塗畫。由於明亮的部分與陰暗的部分逐漸地交會融合，因此形成了中間色調，可將上述兩種顏色的影線相互混合來表現。

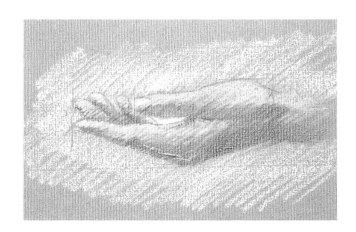

3 將最暗的部位畫上深藍色，必要時也可以藍色在畫好赭色的部分畫上些鬆散的影線，使調子逐漸轉暗。以此角度看手時，拇指將成為畫面的焦點，因此須小心塑造其造形，而最重要的便是實地觀察你眼前所看到的。

4 連結拇指與手腕關節的肌腱有其自己的陰影，可用藍色將此陰影描繪出來。手指的部分微微地往上彎曲，這是手部放鬆的特徵之一。雖然如此，這樣的姿勢還是無法維持太久，因此須加快描畫的速度，或是讓模特兒隨時休息。

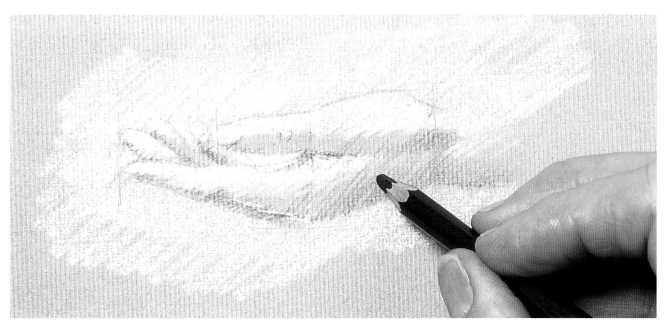

示範：望著窗外的人物

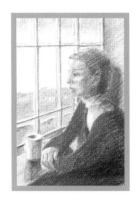

此圖描畫的是一位坐在窗邊的人物，茫然失神地望著窗外的海洋。描繪這樣的對象有一些繪畫技巧上的困難值得挑戰，如側面、手部、遠方風景、一大片由明亮的天空轉化為漆黑的陰影的處理表現等等。此外，窗框的部分須使用線性透視的技法、馬克杯中涵蓋著橢圓形、平滑光亮的窗台表面呈現出強烈的反光效果。紅色、藍色、白色構成畫面的主色調。像這樣的作品可能是在假日中所創作的，與照片相較，這樣的創作將為你帶來更多的追憶，令你回味無窮。

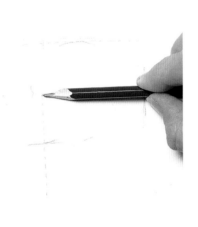

1 本書中許多作品都是以「目視尺寸」來描畫（參見24頁），此圖也不例外。以鉛筆標出眼角至馬尾後方的距離，再量出下顎至頭頂的距離。

2 請切記，與眼睛、鼻子、嘴巴等外在五官相較，頸部、臉部基本結構的重要性可謂有過之而無不及。基本結構與主要陰影區的呈現有重要關係，因此陰影區一開始就須正確地描畫出來，可用深藍色畫出頭部主要的陰暗區域。如果難以辨認出陰暗的部位，可嘗試瞇起眼睛或拿下眼鏡，在模糊的視線中，所有的表面細節都不清楚，所看到的只是明亮與陰暗的形體。

3 同時描畫模特兒與其鄰近的任何景物是較理想的方式，因此可同時將窗框畫出，如此便可增加一些參考對照的位置，有助於畫面其它部分的定位。至於離模特兒較遠的景物則不須在此階段描畫，因為只要你的頭部稍有移動，景物間的相對位置便會產生頗大的改變。

4 觀察窗框與人物、人物自身之間的「負空間」，藉助這些「負空間」的形狀，使描繪的人物及其與周圍景物的關係更正確。手邊須隨時準備橡皮擦，需要時便逕行使用，不須猶豫。注意是否有哪些部分畫得不妥，並隨時修改調整，此圖正使用軟橡皮擦擦拭某些藍色陰影。

5 以藍色描畫臉部較暗的部分，然後再加上淡棕色。由於色料只附著於畫紙突起的紋路上，因此所呈現的其實是許多藍色與棕色的細微色塊，就如馬賽克的效果一般。我們的視覺會使這些色塊混合在一起，即所謂的「色光混合」。當一層又一層的色彩塗繪完成之後，你已無法分辨其中的色彩，但整個肌理表現卻極為豐富。最初塗繪的幾層色彩將被最後的色彩所掩蓋，因此可在臉頰處再塗一次藍色。接著以深藍色描畫頭髮的陰暗部位，以赭色描畫明亮的部分。然後，在藍色部分加上一層暗棕色影線，這兩種顏色的混合，較能表現出預想的效果。

6 以鋅白將藍色上衣調白，尤其是光線照射最多的部分。此步驟可加強塗畫的力道，使色料深入畫紙紋路而產生光滑的效果。接著在最暗的部位畫上一層棕色，使其調子呈現出來，而色彩則可在稍後階段再加以修飾。

7 　將羊毛外套均勻地畫上紅色影線，由於先前較暗的部分已塗上藍色作為陰影的底色，因此加上紅色之後，便呈現出略偏紫色的暗色調。然而，此時所呈現的效果仍屬暫時，因為在整個繪畫過程中都可不斷對此部分的調子或色彩加以修飾調整。

8 　雖然模特兒的手一半都被袖子遮住了，但手指仍可看見，因此先將可見到的手指輪廓畫出。手部可說是最難描畫的對象，因此須仔細觀察手指的長度及每根手指可被看到的部分，同時須注意這些指頭基本上應是彼此相連的圓柱體。接著將手部均勻地塗上一層粉紅色，再於陰暗的部分畫上藍色陰影。其實，此陰暗的部分也可用棕色或其它顏色來塗畫，但塗上藍色後所產生的偏紫效果將與此畫的主色調（紅、藍、白）較為融合協調。

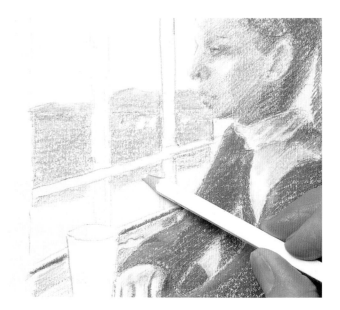

9 　馬克杯反映在窗台上的倒影正好是其相反的形狀，而其左右兩側則都是窗外天空的倒影，此處可先畫上一層棕色，再加上鋅白來表現。圖中所畫的窗框已頗接近水平的角度，較易描畫出正確的位置。但如果你的位置稍有改變，其角度也會隨之變動。至於下方的窗框角度可將尺傾斜，使其角度與窗框角度吻合，然後再轉畫到畫面上。

10 　模特兒與描畫者二人的頭部應在同樣的高度，且高於海平面很多，因此遠方的地平線比眼睛位置低（見78頁「如何安置風景中的人物？」）。

11 將天空先畫上藍色，最上方的部分色彩最密。遠山可用淡紫色描畫，而海洋則以較多的藍色來表現。之後再以鋅白將上述三個區域調白，一方面可豐富色感，一方面也可使色彩變淡。窗戶玻璃的陰影處則以深藍色描畫。

12 以陰影來加強馬克杯逐漸縮小的圓柱體形態，其離光線愈遠的彎曲面愈顯得黑暗，而杯子內部則是靠近窗子的部分比較陰暗，但愈往右側則接受愈多光線，因此愈顯得明亮。

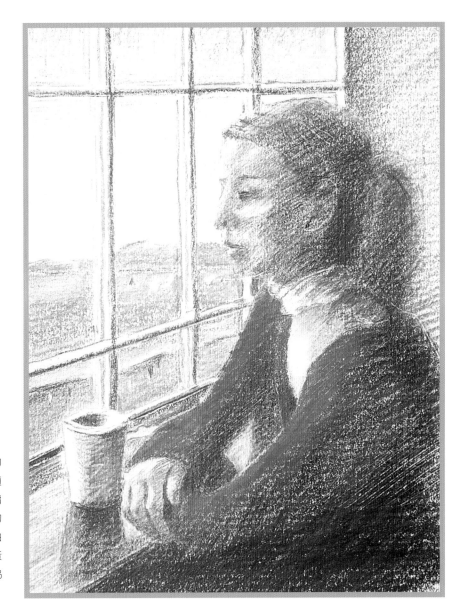

13 整個構圖的焦點應是模特兒的頭部，其位於一個三角形的頂點。此三角形基本上是由其手臂、肩部及所倚靠的窗台所構成。模特兒的頭部分別位於整個畫面由上而下、由右而左的三分之一處，亦即遵守「黃金比例」。依此方式所畫的圖像最為協調，也最令人滿意。

如何畫鳥？

一般而言，體型愈大的鳥，其保持靜止的時間愈久，也因此較適合成為藝術家描繪的對象。專業鳥類畫家的作畫方式是以腳架架起望遠鏡，再從望遠鏡中觀察鳥類，並快速地畫下速寫及作下注記，然後再回到畫室畫出真正的作品。

鳥籠中的鳥應較容易描畫，但同樣地，較小的鳥無法靜止太久。如欲描畫瞬間的姿態，最簡易的方法便是藉助照片。下列的示範即是透過照片來描繪。

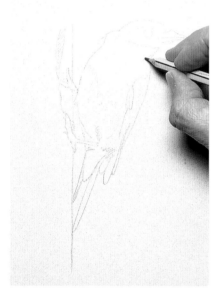

1 以照片為描繪對象，將鳥的姿勢畫下來。其中最為複雜的應是羽毛的描畫，因此必須細心觀察眼前的對象。

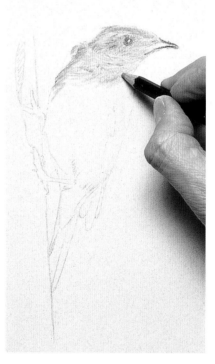

2 鳥頭的形狀（包括鳥喙）是表現鳥的氣質特色的關鍵所在，因此須謹慎處理。確認眼睛的位置大小畫得是否正確，然後加上一點白色的高光，以表示拍照時閃光燈的反光效果。

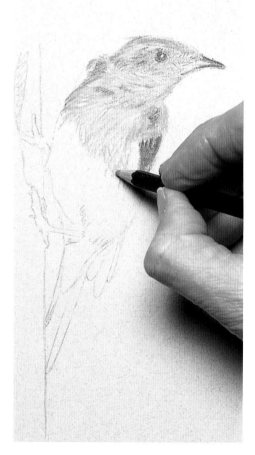

3 鉛筆筆觸的方向須順著羽毛生長的方向，唯一例外的是陰影的部位。描繪陰影時，須以垂直的影線來表現。

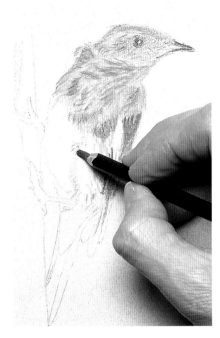 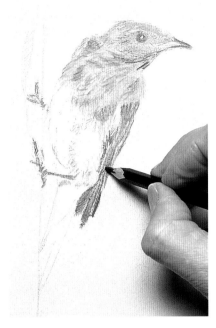 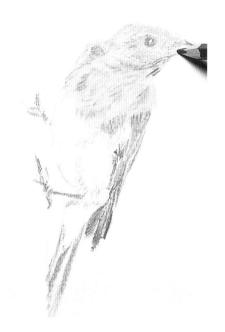

4 有些羽毛伸展到與其顏色不同的部位，可用個別的筆觸將這些羽毛畫出來，而較凌亂不順的羽毛，也須以同樣的方式處理。

5 由於鳥的翅膀收攏合起，鳥翅上的飛羽顯得長而相互重疊，並在彼此間投射出陰影，可用藍灰色畫出長而細的線條來表現這些陰影。

6 鳥喙的後方有一些羽毛豎立翹起，可用個別的筆觸將其一筆一筆描畫出來。藍色的尾羽和翅膀的飛羽一樣，較硬較直。至於身體下側和頭部的絨羽便短了許多，但看起來毛絨絨的，極具保暖作用。

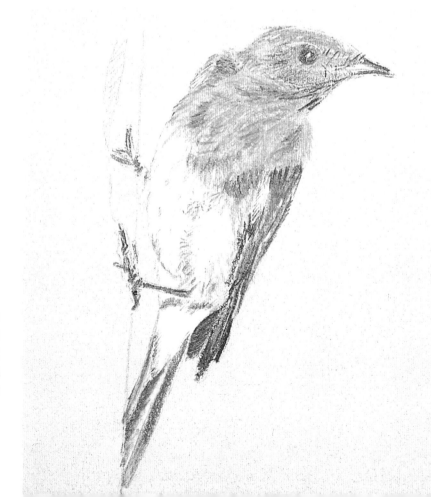

7 畫鳥時須先瞭解羽毛生長與分佈的情形，而其中尤以翅膀最為複雜。如果你有機會研究死去的鳥，可嘗試張開及合起鳥的翅膀，觀察羽毛在展翅飛翔與靜止合攏時不同的分佈狀態。

示範：飛翔中的鸚鵡

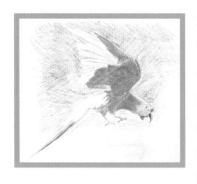

此張描繪飛向地面的金剛鸚鵡是畫自一張小張的彩色照片。鳥類寫生是一項特別而專業的藝術，需要高度的耐心。然而，如將鳥類從照片忠實地描繪成一張放大的彩色（或黑白）畫作則將是值得嘗試且收穫極大的經驗。很少大自然中的生物能像鳥類一樣（花卉除外），具有豔麗而豐富的色彩。很多鳥類的羽毛色彩會因視角不同而改變，因此當鳥類移動時，其顏色便隨之產生變化。這對藝術家而言，無疑地是極大的挑戰。至於色彩較不鮮豔亮麗的鳥類，其實也能帶來許多描繪上的樂趣，譬如可磨練磨練技法，練習如何表現棕色調中的細微變化。

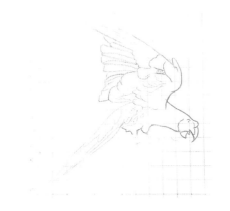

1 先以描圖紙將照片中的鸚鵡描畫出來，再於描畫好的描圖紙上畫出格線，接著在畫紙上也畫出格線，但每一格須是描圖紙的兩倍大。

2 從翅膀的飛羽開始，一格一格地將鸚鵡的輪廓描畫並放大於打好格線的畫紙上（見30頁「想描畫的照片太小時，應如何將它放大到畫紙上」）。

3 繼續描畫出鸚鵡的輪廓，但每一格的描畫都須仔細小心，尤其應注意所畫的輪廓線與格線相交的位置是否正確。描畫完成後，比較一下描圖紙上的鸚鵡和畫紙上的鸚鵡，你將發現後者正好是前者的兩倍。接著，用鉛筆末端的小橡皮擦擦去輔助用的格線，但如覺得之後畫上的色彩足以將格線遮蓋，便不須將其擦去。

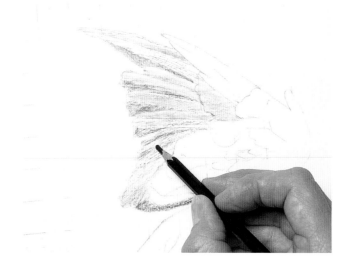

4 描畫翅膀的初級飛羽時，先以鋅白畫上一層底色，然後再畫上藍色，如此可使藍色的羽毛更為亮麗。但如果是先畫藍色再加上白色，效果便會有點呆板暗沈。由於每根飛羽的內側邊緣都頗為陰暗，因此可在藍色之上，再畫上紫色。如果你對畫出的效果沒有把握，可先在一張裁切剩下的紙上畫畫看。也可嘗試其它顏色畫在藍色上的效果，如灰色、深綠、棕色，或是將這些色彩混合起來。

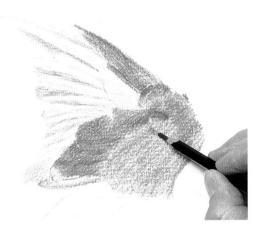

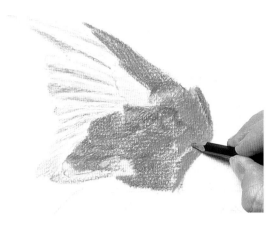

5 翅膀下方的羽毛是偏棕色的暗紅色，可先用鮮紅色塗畫，再加上紫色與棕色降低其亮度。不必期望能在色鉛筆既有的色彩中找到剛好可以描畫的顏色，因為一般而言，以不同色彩畫出交叉影線的效果更佳。翅膀的覆羽（蔽覆翅膀羽毛基部的小羽毛）是亮麗的鮮紅色，以鮮紅色均勻塗繪此部位。然後以紫色畫出羽毛一簇一簇的感覺，並以藍色描畫每簇羽毛間凹陷處的陰影。

6 鮮紅色的色彩密度似乎不足，因為色料未能完全深入畫面纖維。可以較大的力道再塗上第二層，某些顏色的色鉛筆如太大力塗畫，筆芯容易折斷（視廠牌而定）。

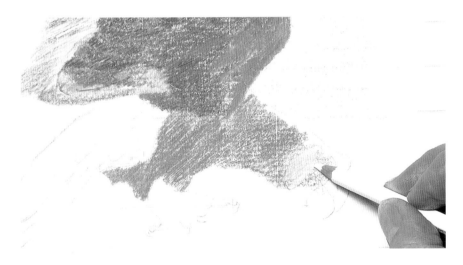

7 身體下側的絨羽和翅膀基部的覆羽一樣，也是鮮紅色的，因此以同樣的方式畫出此部分的色彩。鳥的「臉頰」只有裸露的表皮，顏色較淡、較不鮮亮。用鋅白將此部位調白，可製造出適當的效果。

8 裸露表皮的皺紋處顯得較暗，因為其下側處於陰暗中，可用一些暗紅色線條將這些皺紋陰影表現出來。注意金剛鸚鵡的眼睛高度（此高度適用於所有鸚鵡），至於鳥嘴的形狀與厚實的舌頭則都是金剛鸚鵡的特徵。

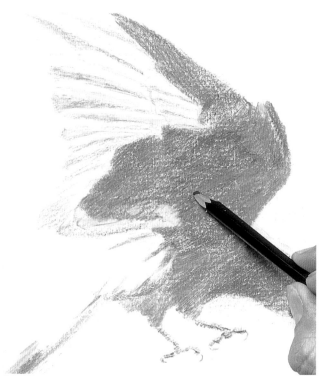

9 鳥類尾羽的基部有尾上覆羽和尾下覆羽遮蔽。就和翅
膀的覆羽一樣，尾部覆羽較小較短，但卻與毛絨絨的
絨羽不同。這隻鸚鵡的尾部覆羽是藍色的，和其翅膀外側
羽毛的藍色相同。多數鳥類的尾羽都是最直最挺的，與翅
膀的飛與結構相似。此隻鸚鵡的尾羽主要是藍色的，外側
帶有紅色。至於腳趾的生長情形則依鳥的種類而有不同，
而鸚鵡的腳趾都是兩跟向前、兩跟向後。此處可用暗色調
的色彩來塗畫。

10 至此階段，可評估一下整幅畫的色調，然後再於翅
膀內側加上一層薄薄的深藍色。此時似乎仍難以斷
定是否應該停筆，但既然已無明需要顯修飾之處，鸚鵡本身
的描畫便已大功告成。

11 照片上的背景是綠葉叢生的樹
林，但綠色與鸚鵡的藍色及紅
色相配會顯得格格不入，且可能使得整
個主角湮沒其中。因此，可用淡藍色的
天空來取代，這樣的背景較能襯托出鸚
鵡的鮮麗色彩。

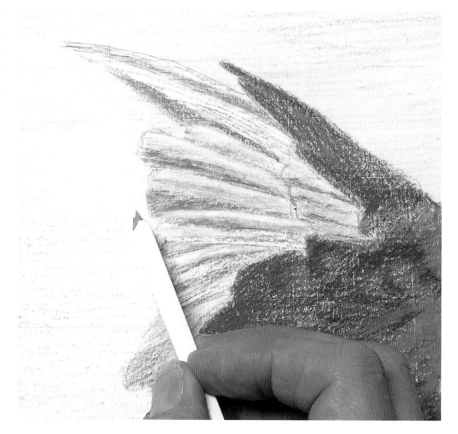

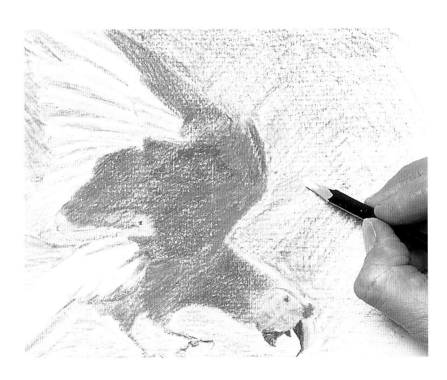

12 先以鋅白畫上一層底色，然後再加上一層藍色影線。通常一件繪畫或彩繪素描作品的色彩規劃愈單純，其呈現的效果愈佳。以此畫而言，其主要色彩是藍色系與紅色系。畫完背景的藍色之後，可再加上一次鋅白，如此可使鉛筆筆觸更滑順，同時使藍色變得更淡。

13 體型較大的鳥類較容易觀察，也較容易拍攝其飛行的姿態。因此可嘗試觀測飛翔中的鸛、鶴或老鷹，並同時畫下速寫。雖然藉助照片是較實際的方式，但也可依據這樣的速寫來進行更完整的創作。

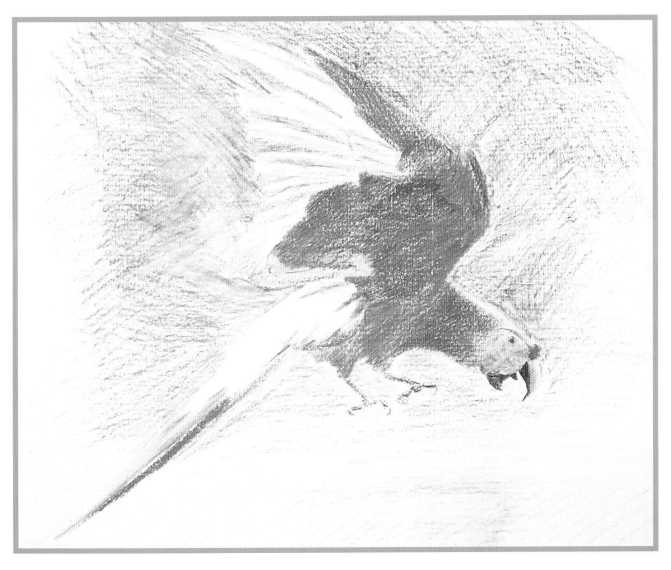

如何畫出寫實逼真的動物毛皮?

人們常會一時興起,想畫畫自己的寵物(狗、貓或兔子),但卻又常因為毛皮的描畫過於困難而放棄。毛皮都是極細小的纖維,如非近距離觀察,很難看清個別的毛髮。如果你可以看清每根毛髮,很可能會將其一根根畫出,但這是錯誤的方法。其實可運用處理描畫人物整頭頭髮的方式,先瞇起眼睛,然後只要觀察出主要的明與暗的區域即可。

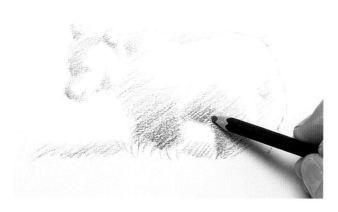

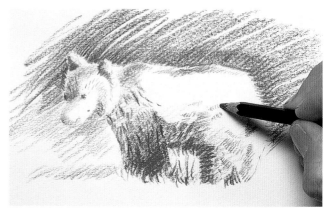

1 睡眠中或是長時間靜止不動的動物都是很好的描繪對象。但是動物很難保持靜止的姿勢,因此須長時間加以觀察,將稍縱即逝的動作姿態一步步逐漸描繪出來。較簡便的方式是藉助照片的影像,因為照片能捕捉動物片刻中的姿態。首先,畫出動物的輪廓,再觀察主要的陰暗部位。將眼睛瞇起來,從模糊的視線中觀察會比較容易。接著以棕色炭精筆在陰暗的區域畫出簡略的影線。

2 獸毛看起來常是一撮一撮的,而每一撮都有明亮和陰暗的一面。觀察較大撮的毛髮及其形狀(或許可略微瞇起眼睛來觀察),然後以暗色調的色塊來表現。

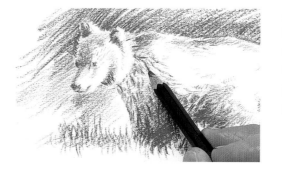

3 除了具有較深陰影的大撮毛髮之外,其它部位可保持留白。如可看出個別的毛髮,也可不加理會。在較暗的部分加上一些小撮的毛髮,並隨時注意調子的對比關係。

4 加上暗調子的背景可使淺淡的毛皮突顯出來。背部尾端明亮的毛髮與暗色背景交接之處須小心處理。至於腹部較暗的部份,其背景須保持明亮,如此才可看出這些暗色的毛髮。

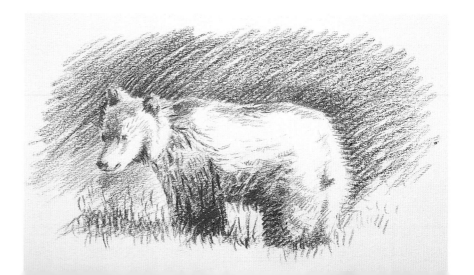

索引

國家圖書館出版預行編目資料

繪畫大師Q&A‧彩繪素描篇 / Jeremy Galton
　著；陳美智譯. -- 初版. --〔臺北縣〕永和
市：視傳文化，2005〔民94〕
　面：　公分
　含索引
　譯自：Artists' Questions Answered
　　Drawing
　ISBN　986-7652-32-0（精裝）

1. 素描-技法-問題集

947.16022　　　　　　　　　　93017414

繪畫大師Q&A—彩繪素描篇
Artists' Questions Answered
Drawing

著作人：JEREMY GALTON
校　審：陳寬祐
翻　譯：陳美智
發行人：顏義勇
社長‧企劃總監：曾大福
總編輯：陳寬祐
中文編輯：林雅倫
版面構成：陳聆智
封面構成：鄭貴恆
出版者：視傳文化事業有限公司
　　　　永和市永平路12巷3號1樓
　　　　電話：(02)29246861(代表號)
　　　　傳真：(02)29219671
郵政劃撥：17919163視傳文化事業有限公司
經銷商：北星圖書事業股份有限公司
　　　　永和市中正路458號B1
　　　　電話：(02)29229000(代表號)
　　　　傳真：(02)29229041
印刷：香港 Midas Printing International Ltd

每冊新台幣：560元

行政院新聞局局版臺業字第6068號
中文版權合法取得‧未經同意不得翻印
◎本書如有裝訂錯誤破損缺頁請寄回退換◎

ISBN　986-7652-32-0
2005年3月1日　初版一刷

A QUINTET BOOK

Published by Walter Foster Publishing, Inc.
23062 La Cadena Drive
Laguna Hills, CA 92653
www.walterfoster.com

ISBN 1–56010–808–8

This book was designed and produced by
Quintet Publishing Limited
6 Blundell Street
London N7 9BH

AQAC

Senior Project Editor: Corinne Masciocchi
Editor: Anna Bennett, Duncan Proudfoot
Designer: James Lawrence
Photographer: Paul Forrester
Creative Director: Richard Dewing
Publisher: Oliver Salzmann

Manufactured in Singapore by Universal Graphics Pte Ltd.
Printed in China by Midas Printing International Limited